《中國陶瓷大系》

古代陶瓷大全
THE ANCIENT CERAMICS

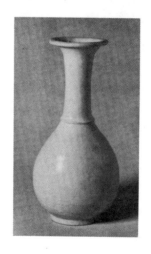

出版者／藝術家出版社

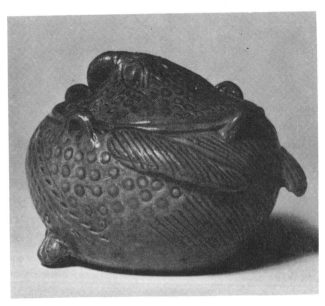

青磁印文梟形合子　古越磁　六朝時代

藝術家　工具書

《中國陶瓷大系》

古代陶瓷大全
THE ANCIENT CERAMICS

藝術家工具書編委會主編

何政廣　許禮平　策劃

出版者／藝術家出版社

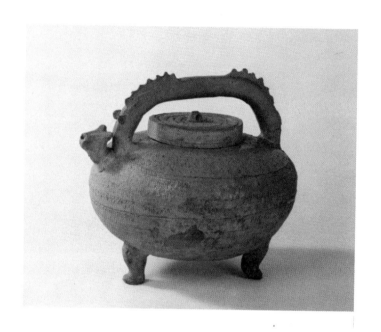

古代陶瓷大全目錄

第一章　新石器時代的陶器

陶器的發明，是人類社會發展史上劃時代的標誌。這是人類最早通過化學變化將一種物質改變成另一種物質的創造性活動。也就是把製陶用的黏土，經水濕潤後，塑造成一定的形狀，乾燥後，用火加熱到一定的溫度，使之燒結成為堅固的陶器。這種把柔軟的黏土，變成堅固的陶器，是一種質的變化，是人力改變天然物的開端，人類發明史上的重要成果之一。

在人類原始社會的漫長發展過程中，從採集、漁獵過渡到以農業為基礎的經濟生活，在各個方面都發生了深刻的變化。陶器的發明，標誌著新石器時代或野蠻時代的開始，它成為人類日常生活中不可缺少的用具，並繼續擴大到工具的領域。陶器的出現，促進了人類定居生活的更加穩定，並加速了生產力的發展，直到今天，陶器始終同人類的生活和生產息息相關，它的產生和發展，在人類歷史上起了相當重要的作用。

1.陶器的起源

陶器的出現只不過有八九千年的歷史，但它的起源或可追溯到更早的階段，它同人類的長期的實踐、認識、再實踐、再認識有著不可分割的聯繫。首先，人類從實踐中認識到黏土摻水後具有可塑性，從而可能塑造一定的形狀。從舊石器時代晚期起，人類已開始用黏土塑造某些形象，如歐洲一萬多年以前的馬格德林文化的野牛和熊等塑像，便是最明顯的例證。同時人類在長期用火的實踐中，必然得到成形的黏土經火燒之後可變成硬塊的認識，這些都是產生陶器的先決條件。至於陶器是怎樣發明的，目前還缺乏確鑿的證據，它可能是由於塗有黏土的籃子經過火燒，形成不易透水的容器，從而得到了進一步的啟發，不久之後，塑造成型並經燒製的陶器也就開始出現了。特別是隨著農業經濟和定居生活的發展，穀物的

貯藏和飲水的搬運，都需要這種新興的容器——陶器，於是它們就大量出現，成爲新石器時代的突出特徵，在人類生活史上開闢了新的紀元。

陶器的發明，主要是人類認識了如何控制和利用這種物理化學作用。但是，這和其它發明一樣，在實際應用上，還必須包括許多方面：如要使黏土能夠塑造，就需要加入水分；成型的器物在經火燒之前，必須曬乾，否則火燒時升溫過急就會破裂。另外，黏土還必須加以選擇和進行必要的處理，如經過淘洗後可製成較精細的器皿，或加進屑和料則增強它的耐熱急變性能。在燒成的過程中，不僅改變了黏土的性質，還由於燒造工藝的不同，而出現了紅陶、灰陶和黑陶等不同品種的陶器。

最早的陶器顯然是摹仿其它材料所做成的習見器物——如籃子、葫蘆和皮袋的形狀，後來才發展成具有自身特點的器皿。在製作上也是由低級向高級逐漸發展，首先用捏塑造型或局部的模製造型，然後用泥條圈築或盤築成型，口沿用慢輪修整；最後才使用快輪，製成規整的器形，這個發展過程至少經歷了幾千年的時間。在燒陶方面，最初是從平地堆燒到封泥燒，後來發展爲半地下式的橫穴窰和豎穴窰，可將溫度提高到攝氏一千度左右，這就提高了陶器的質量。

陶器的產生是和農業經濟的發展聯繫在一起的，一般是先有了農業，然後才出現陶器。這些創造發明，無疑應歸功於婦女，因爲在性別分工的基礎上，婦女是家裡的主人，必然首先從事這些活動。這在我國某些少數民族地區還保留著一定的殘餘，例如雲南傣族和台灣高山族的製陶都由婦女來承擔，而男子則僅從事挖土、運土等輔助性勞動或甚至根本不參與其事。但在有些少數民族中已開始有所變化，如雲南佤族和台灣耶美族中間，製陶已成爲男子專有的職業，婦女則降爲輔助性勞動。這些現象提供了陶器出現之後，有關男女分工的變化和社會分工發展等方面的有用資料。此外，上述少數民族在製陶工藝方面的發展過程是：從泥條盤築到慢輪修整，從露天平地堆燒到棚內平地封泥燒製，這正代表了由手製向輪製過渡的早期形態，由無窰向有窰過渡的初級形式，這些都爲探討原始製陶工藝的發展提供了極爲寶貴的資料。

詳細地說明我國陶器的起源，目前尚感資料不足，不過最近在河南新鄭裴李崗和河北武安磁山出土的陶器都比較原始，據碳十四斷代，其年代爲公元前五、六千年以前，是華北新石器時代已知的最早遺存。這些發現不僅有利於探索陶器的起源問題，同時還揭示了正是在這些遺存的基礎

上，才發展成為後來廣泛分布的仰韶文化、龍山文化，直到階級社會的商周文明，它們在製陶工藝和器形的發展上，基本上是一脈相承的。此外，江西萬年仙人洞和廣西桂林甑皮岩的陶器也具有一定的原始性，其碳十四斷代也在公元前四、五千年前，同樣屬於新石器時代較早的遺存，它們同後來華南地區的陶器發展也有著直接聯繫。在我國廣闊的土地上，可能分布著更多的早期陶器的遺存，在不斷發展和相互交流中逐漸形成統一的文化整體，並在這個基礎上產生了原始瓷和瓷器，成為我國特有的創造發明，並對世界文明做出貢獻。

陶器的產生和發展，是我國燦爛的古代文化的重要組成部分，新石器時代某些族的共同體的存在及其物質文化水平，從陶器上可以得到一定的反映，同時在古代保留下來的遺存中，以陶器為最多，因之在考古學中把陶器作為衡量文化性質的重要因素之一。以下各節，準備在目前考古資料的基礎上，按地區或按考古學文化類型分別介紹我國新石器時代陶器發展的基本情況。

2.黃河流域新石器時代的陶器

黃河流域是我國新石器文化分布較為密集的地區。目前，除了對早期的情況了解得比較少外，中晚期的遺存已發現的主要有仰韶文化、馬家窰文化、大汶口文化、龍山文化和齊家文化等。這些文化各有一定的分布範圍，面貌也不一樣，它們基本上都是以經營農業為主，過著定居的生活，並在這個基礎上從事其它各種活動。

仰韶文化 因 1921 年首次在河南澠池縣仰韶村發現而得名。它主要分布於河南、陝西、山西、河北南部和甘肅東部，而以關中、晉南和豫西一帶為其中心地區。經過發掘的遺址有陝西西安半坡、臨潼姜寨、寶雞北首嶺、西鄉李家村、邠縣下孟村、華陰橫陣、華縣泉護村、元君廟；山西芮城東莊村、西王村；河南陝縣廟底溝、三里橋，洛陽王灣，鄭州林山砦、大河村，安陽後崗和河北磁縣下潘汪等處。據碳十四測定，仰韶文化的年代約為公元前 4515－2460 年，大約經歷了兩千多年的發展過程。同時由於地域差異，表現在文化面貌上也比較複雜，大體說來，在其中心地區可以分為北首嶺、半坡、廟底溝和

西王村等四個類型；而在冀南、豫北和豫中地區，則有後崗、大司空村和秦王寨三個類型。

龍山文化 因 1928 年首次在山東章丘龍山鎮城子崖發現而得名。後來在河南、陝西等地也陸續發現了與其類似的遺存，在文化面貌和山東的不同。爲了區別其地域性的特徵，有的同志曾將其分別稱爲河南龍山文化（或後崗二期文化）、陝西龍山文化（或客省莊二期文化）和山東龍山文化（或典型龍山文化）等。山東龍山文化與大汶口文化具有密切的淵源關係。爲了敍述方便起見，我們將它和中原地區的龍山文化分開，放在大汶口文化之後一起敍述。

中原地區的龍山文化是繼承了仰韶文化的因素而發展起來的。據碳十四測定，年代約爲公元前 2310－1810 年，大約經歷了五百年左右的發展過程。它大體上可以分爲早期和晚期兩個發展階段。

早期龍山文化以廟底溝二期文化爲代表；它主要分布於關中、晉南和豫西一帶。經過發掘的遺址有河南陝縣廟底溝、洛陽王灣；陝西華縣泉護村、華陰橫陣；山西平陸盤南村、芮城西王村等處。

晚期龍山文化以後崗二期文化和客省莊二期文化爲代表，它們是由廟底溝二期文化或類似的遺存發展來的，兩者的分布區域不同，文化面貌也有所差異。後崗二期文化主要分布於河南和河北的南部。經過發掘的遺址有河南安陽後崗、鄭州旭旮王、洛陽王灣、陝縣三里橋以及河北邯鄲澗溝、磁縣下潘汪等處。客省莊二期文化主要分布於陝西境內，豫西和晉南也有類似的遺存。經過發掘的遺址有陝西長安客省莊和華陰橫陣等處。

此外，近年來在山西襄汾陶寺等地，還發現一種與廟底溝二期文化和後崗二期文化不同類型的龍山文化遺存，關於它們的文化面貌還有待於進一步的探索。

黃河上游的**馬家窰文化** 過去也有人稱之爲甘肅仰韶文化。它是 1924 年首次在甘肅臨洮馬家窰發現而得名的，主要分布於甘肅和青海的東北部，而以洮河、大夏河和湟水的中下游爲中心。它是受仰韶文化（廟底溝類型）的影響而發展起來的。據碳十四測定，馬家窰文化的年代約爲公元前 3190－1715 年。經過發掘的遺址有甘肅蘭州曹家嘴、西坡呱、青崗岔、白道溝坪，廣河地巴坪，景泰張家台，永昌鴛鴦池以及青海樂都柳灣等處。馬家窰文化的陶器以彩陶爲主，根據器形和花紋的變化，可以把它分爲石嶺下、馬家窰、半山和馬廠四個類型。

齊家文化 因 1924 年首次在甘

肅和政齊家坪發現而得名。它的分布範圍除了甘肅、青海外，在寧夏境內也有發現。據碳十四測定，齊家文化的年代約爲公元前 1890-1620 。經過發掘的遺址有甘肅秦安寺嘴坪，武威皇娘娘台，永靖大何莊、秦魏家以及青海樂都柳灣等處。齊家文化的陶器有的與陝西客省莊二期文化很相似，但兩者的主要陶系有所不同（齊家以紅陶爲主，客省莊二期以灰陶爲主）。關於它們的關係問題，還有得於進一步研究。

黃河下游的**大汶口文化** 因 1959 年首次在山東寧陽堡頭村發掘了一處新石器時代的墓地，由於這個墓地和泰安縣大汶口隔河相對，是一個遺址的兩個部分，故命名爲大汶口文化。它主要分布於山東和江蘇的北部，包括過去所謂青蓮崗文化的江北類型在內，因兩者的文化面貌有許多相同之處，故將其歸屬於一個文化系統。據碳十四測定，大汶口文化的年代約爲公元前 4040-2240 年。經過發掘的遺址有山東寧陽堡頭（大汶口）、滕縣崗上村、曲阜四夏侯、安丘景芝鎮、臨沂大范莊、日照海峪、膠縣三里河以及江蘇邳縣劉林、大墩子和新沂花廳村等處。

山東龍山文化 是繼承大汶口文化的因素而發展起來的。它的分布範圍包括山東、江蘇北部和遼東半島等

地。據碳十四測定，山東龍山文化的年代約爲公元前 2010-1530 年。

經過發掘的遺址有山東章丘城子崖、日照兩城鎮、濰坊姚官莊和膠縣三里河等處。

上面粗略地介紹了黃河流域新石器時代的文化，以便使讀者對它們的分布範圍、大致年代以及重要遺址等，有一簡單的了解。

1. 新石器早期和仰韶文化的陶器

我國最早的陶器是什麼樣子？現在還不清楚。不過近年來在河南新鄭、密縣、登封、鞏縣、中牟、尉氏、鄭州、郟縣、鄢陵、長葛、許昌、漯河、舞陽、項城、潢川、淇縣以及河北武安等地，都發現有大體上屬於新石器時代早期的遺存，其中新鄭裴李崗、密縣莪溝北崗和武安磁山等遺址已作過發掘，有的同志曾根據其不同性質，把它們分別定爲裴李崗文化和磁山文化（也有人認爲屬於一個文化的兩種類型）。這些遺址的年代都比較早，它爲探討我國新石器時代早期的製陶情況，提供了一個重要的線索。

裴李崗的陶器以紅陶爲主，有泥質和夾砂兩種，都是手製，器壁厚薄不勻，剛出土時陶質很鬆軟，這可能與久埋地下嚴重吸潮有關。據測定，紅陶的燒成溫度爲 900-960°C。器表多爲素面，少數飾有劃紋、篦點

紋、指甲紋和乳釘紋等。器形較簡單，僅有碗、缽、壺、罐和鼎等幾種（圖版壹）。這裡的小口雙耳壺，腹部呈球形或橢圓形，耳附於肩部，作半月形，豎置或橫置，在造型上很有自己的特點。其它如圓底缽、三足缽、深腹罐和鼎等，都具有一定的代表性。這時期的窯址在裴李崗曾發現個別橫穴窯，但保存不好。磁山的陶器也屬手製，絕大部分是夾砂紅褐陶，其次為泥質紅陶。燒成溫度與裴李崗近似。器表除素面或略為磨光外，紋飾有劃紋、篦點紋、指甲紋、細繩紋、乳釘紋和席紋等。器形增多，有碗、缽、盤、壺、罐、豆、盂、四足鼎以及支座等，其中以盂的數量最多，有圓形和橢圓形兩種，皆直壁平底。支座作倒置靴形，實心或圈足。這兩種器物很反映這一遺址的文化特點，其它如假圈足碗、圓底缽、三足缽、小口雙耳壺、深腹罐等，也具有一定的代表性。此外，這裡還發現一片紅彩曲折紋的彩陶。

　　裴李崗和磁山的陶器，雖然有顯著的不同。但兩者的陶質、成形方法和燒成溫度卻是基本一致的。某些器形和紋飾也有若干相同或近似之處，如圓底缽、三足缽、小口雙耳壺以及劃紋、篦點紋、指甲紋、乳釘紋等，兩地都可以互見，說明彼此具有密切的關係。尤其值得注意的是，這兩處

陶器與仰韶文化早期遺存又有著一定的聯繫。如假圈足碗、三足缽、深腹罐等，在陝西寶雞北首嶺、華縣老官台和元君廟都有發現。有些器物（圓底缽、小口雙耳壺、盂）甚至在年代較晚的河南安陽後崗、陝縣廟底溝、河北磁縣界段營、下潘汪等遺址仍有發現，說明其延續的時間相當長。至於彩陶和細繩紋更是仰韶文化所常見的。這些跡象表明裴李崗和磁山這類遺存，與仰韶文化具有密切的關係。但目前資料有限，要進一步闡明這個問題，還有待於繼續發掘和研究。

　　仰韶文化的製陶業已經相當發達，從各地發現的窯址來看，都分布於村落的附近。如西安半坡遺址的窯場就設在居住區防禦溝外的東邊，場內共發現有陶窯六座。這裡把窯場和居住區分開的布局，和我國雲南某些兄弟民族（如佤族、傣族等），在村外燒陶器的情況很相似，主要是為了避免引起火災。

　　仰韶文化的窯址，到目前為止已發現十五處，有陶窯五十四座，結構都比較簡單。除了早期的陶窯顯得不規整外，大體上可以分為橫穴窯和豎穴窯兩種，而以前一種較為普遍並且具有一定的代表性。現以西安半坡的陶窯為例，橫穴窯的火膛位於窯室的前方，是一個略呈穹形的筒狀通道，後部有三條大火道傾斜而上，火焰由

此通過火眼以達窰室。窰室平面略呈圓形，直徑約 1 米左右，窰壁的上部往裡收縮。火眼均勻分布於窰室的四周，靠火道近的都較小，遠的則較大，顯然這是爲了調節火力的強弱而有意這樣作的。豎穴窰發現得比較少，特點是窰室位於火膛之上，火膛爲口小底大的袋狀坑，有數股火道與窰室相通。火門開在火膛的南邊，從這裡送進燃料。當時燒窰除了用木柴外，可能也用植物的莖稈作燃料。仰韶文化的陶窰規模都比較小，由於這時的陶窰結構還不十分完善，而且在燒窰技術上也未能完全控制燒成濕度和氣氛，因此燒製出來的陶器往往在一件器物上會出現陶色深淺不一的現象，有時甚至燒壞，一窰俱毀。如河南偃師湯泉溝遺址，在一座廢棄的陶窰中就清理出許多燒壞了的殘陶器，有的已變形，並有許多小汽泡。經復原的四件都是泥質紅陶，其中三件爲小口尖底瓶。另一件是小口雙耳壺。這座被廢棄了的陶窰，依然保存著當時燒壞未曾出窰的殘陶器，這對於研究仰韶文化的燒窰技術提供了頗爲重要的資料。

豎穴窰是一種較爲進步的陶窰，它的發展也是經歷了長期的改進而逐步完善的。從半坡遺址的豎穴窰來看，其結構是很原始的，火道採取垂直的形式，而到了較晚的鄭州林山砦遺址，陶窰則有很大的改進。這時窰室的位置並不直接座落於火膛之上，而火道也由垂直變爲溝道狀（平面呈北字形）。這種豎穴窰的結構，基本上爲後來的龍山文化所繼承。

至於當時的製陶工具，有陶拍、陶墊、慢輪以及彩繪用具等。但至今能保存下來的很少，出土的僅見陶拍和陶墊之類，偶爾也發現一些彩繪用的顏料。

仰韶文化的陶器基本上都是手製，但這時已經有了初級形式的陶輪。這種陶輪結構簡單，轉動很慢，一般稱它爲慢輪。當時陶器的成形、修坯甚至某些紋飾（如弦紋）的製作，就是在這種慢輪的幫助下進行的。在仰韶文化部分陶器的口沿上常發現有經慢輪修整過的痕跡，也有力地說明了這個問題。關於仰韶文化輪製陶器的問題，有的認爲陝西華縣柳子鎮和河北磁縣下潘汪都已出現過個別的小型輪製陶器。但這些只是個別的例子，而且都屬於小型的器物。顯然這種輪紋是由於在慢輪上製作，而後割離底部時所遺留下來的，它未必是真正的輪製。當時製作陶器的陶土一般都經過選擇，並根據器物的不同用途，有的經過精細的淘洗，有的則加入屋和料，但也有一部分陶土不經加工就用來製作陶器的。大體說來，陶質細膩的陶器，其陶土都經過淘

洗，而作爲炊器使用的均加入砂粒或其它屑和料，主要是爲了增強這些陶器的耐熱急變性能。成形普遍採用泥條盤築法，也有的用泥條圈築法，小件的器物則直接用手捏成。泥條盤築法和泥條圈築法的不同之處，只在於前者以泥條採取螺旋式的盤築。而後者則以泥條作成圓圈逐層疊築而成。因此，仰韶文化的陶器往往由於陶坯修飾不夠仔細，而在內壁留下十分明顯的泥條盤築或圈築的痕跡。這種現象尤其是在小口尖底瓶的裡面最爲突出。

仰韶文化的陶器，就其質料和陶色來說，以細泥紅陶和夾砂紅陶爲主，灰陶比較少見，黑陶則更爲罕見。有的遺址還發現過少量近似白陶者，質料可能是瓷土。仰韶文化的陶器不僅在選用陶土和成形工藝方面，已經取得了一定的成就，而且在裝飾上也是很講究的。主要有磨光、拍印紋飾和彩繪等幾種。素面陶器一般都經過精細磨光，但也有少數打磨較粗糙的，甚至在器表還遺有壓磨不平的痕跡。紋飾以線紋和繩紋爲主，籃紋、劃紋、弦紋、附加堆紋等次之。另外在某些器物（如罐的底部或瓶的器耳）上還印有席紋和布紋的痕跡，這是在製作過程中將陶坯置於席子或墊布上印成的。根據某些實物標本的仔細觀察表明，籃紋和繩紋的成因，

是由於利用刻有條紋或燒有繩子的陶拍拍印出來的。這從陶器紋飾帶有同樣的重複單元，並在幾個相鄰的重複單元處常有明顯的重疊和交錯等現象，即可得到有力的說明。另外從雲南佤族和傣族的製陶工藝來看，他們所製作的陶器、紋飾和新石器時代的很類似，而這些紋飾就是用刻有花紋的木板拍印成的。它對仰韶文化陶器紋飾的成因，提供了很好的旁證。

彩陶藝術是仰韶文化的一項卓越成就，它是在陶器未燒以前就畫上去的，燒成後彩紋固定在陶器的表面不易脫落。據測定，仰韶文化彩陶的燒成溫度爲 900－1000°C。彩繪以黑色爲主，也兼用紅色。有的地區（如豫西一帶）在彩繪之前，先塗上一層白色的陶衣作爲襯底，以使彩繪出來的花紋更爲鮮明。彩陶花紋主要是花卉圖案和幾何形圖案，也有少數的繪動物紋。這些花紋多裝飾在細泥紅陶缽、碗、盆和罐的口、腹部，而在器物的下部或往裡收縮部分一般不施彩繪。這種設計是與當時人們的生活習慣有著一定的關係。因爲新石器時代的人們受居住條件的限制，他們席地而坐或者蹲踞，所以彩陶花紋的部位，都是分布在人們視線最容易接觸到的地方。關於仰韶文化彩陶料的化學組成問題，經光譜分析表明：赭紅彩中的主要著色元素是鐵，黑彩中的

主要著色元素則是鐵和錳。白彩中除含有少量的鐵外，基本上沒有著色劑。根據這些彩料的光譜分析結果，我們估計赭紅彩料可能就是赭石，黑色彩料可能是一種含鐵很高的紅土，至於白色彩料可能是一種配入熔劑的瓷土。這裡順便提一下仰韶文化的彩陶花紋，究竟是用什麼工具來描繪的呢？要回答這個問題，只要仔細觀察一下某些花紋的細微現象和流暢筆法即可得到說明。例如有的花紋上還留有筆毫描繪的痕跡，而有的花紋線條又是畫得那樣流利（如弧線紋、渦紋、圓點等），可以推想當時已經使用毛筆，否則是難以勝任的。

仰韶文化的陶器在造型方面也是相當美觀和實用的。特別是彩陶的造型，線條流暢、勻稱，再畫上豐富多彩的圖案，更顯得十分優美和富有藝術感。陶器的種類較多，有杯、缽、碗、盆、罐、甕、盂、瓶、甑、釜、灶、鼎、器蓋和器座等，其中以小口尖底瓶最為突出。這些陶器往往由於年代早晚或地區不同，在某些器形和彩陶花紋上還表現出一定的差異。

北首嶺類型的陶器，陶胎一般較薄，夾砂陶所含的砂粒比較細，器形較為簡單。異型的陶器有口沿飾點刺紋深腹平底或帶假圈足的缽，底部帶三尖錐足的杯和帶三矮足或圓錐足的罐，以及三足壺形器等。紋飾主要是細繩紋，見於夾砂陶器。另外還有劃壓紋、凹窩紋和附加堆紋，附加堆紋的種類較多，有連續的半月形、小圓圈、小圓點以及品字形三個一組的小泥丁等，主要施於罐類器物的頸、肩部。彩陶很罕見，有的在缽內繪橄欖狀的花紋。類似的平底和帶假圈足的缽在陝西華縣元君廟、老官台等地都曾發現過。它們可能代表仰韶文化較為早期的一種遺存。

半坡類型典型陶器有圜底缽、圜底盆、折腹盆、細頸壺、直口尖底瓶、錐刺紋罐以及大口小底甕等。紋飾除一般常見的線紋、繩紋、弦紋等外，最突出的是錐刺紋，由於所用的工具和刺法的不同，又有菱形、三角形、麥粒狀等不同形式。彩陶多用黑色彩繪，有寬帶紋、三角紋、斜線紋、波折紋、網紋、人面紋、魚紋、鹿紋和蛙紋等。有的盆在器內也進行彩繪，這是仰韶文化其它類型所少見的。另外半坡類型的彩陶缽，常發現在口沿黑色寬帶紋上刻劃各種符號，有二十多種不同形式，它可能代表著各種特殊的意義或某種特定的記號。

廟底溝類型的典型陶器有曲腹小平底碗、卷沿曲腹盆、雙唇尖底瓶、圜底罐、鏤孔器座以及鼎、釜、灶等。紋飾以線紋最為常見，另外還有籃紋、劃紋、弦紋等，彩陶主要使用黑彩，紅彩很少見，其中以帶白衣的

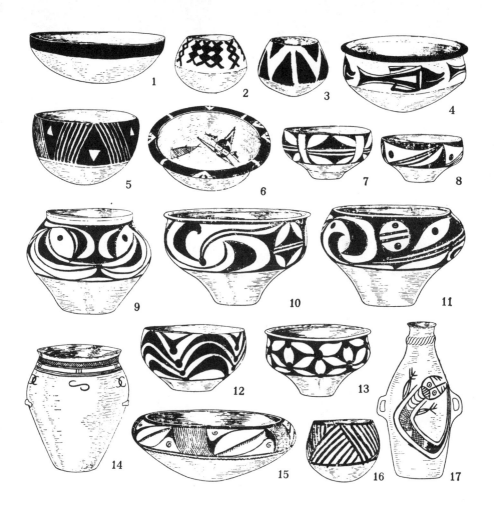

仰韶文化彩陶

半坡類型　1.缽（1/8）　2. 3.罐（1/6）　4.盆（1/8）　5.缽（1/6）
6.盆（1/10）　廟底溝類型　7. 8.碗（1/6）　9.罐（1/6）　10.盆（1/8
）　11.盆（1/6）　12.碗（1/6）13.盆（1/6）　17.瓶（1/8）　後崗
類型　16.缽（1/6）　大司空村類型15.盆（1/6）　秦王寨類型　14.罐（
1/6）　（1—6. 陝西西安半坡　7—13. 河南陝縣廟底溝　14.河南成皋秦
王寨　15.河北磁縣界段營　16.河南安陽後崗　17.甘肅甘谷西坪）

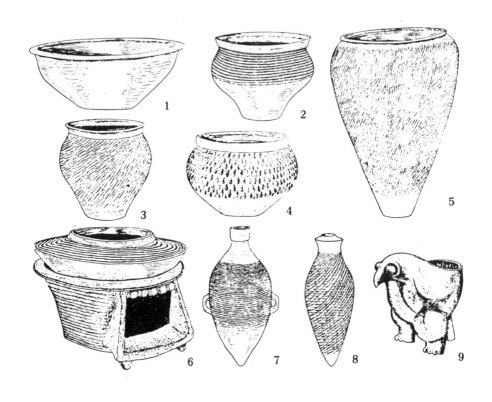

仰韶文化陶器

　　半坡類型　2.罐（1/6）　4.罐（1/5）　5.瓮（1/10）　7.尖底瓶（1/10）　廟底溝類型

1.盆（1/6）　3.罐（1/8）　6.釜灶（1/6）　8.尖底瓶（1/10）　9.鷹鼎（1/10）

（1、3、6、8.河南縣廟底溝　9.陝西華縣太平莊　2、4、5、7.陝西西安半坡）

彩陶為這一類型的特點。彩陶花紋都畫在陶器的口、腹部，主要由圓點、勾葉、弧線三角和曲線等組成連續的帶狀花紋。動物形象的花紋較少，有鳥紋和蛙紋等。此外，在甘肅甘谷西坪還出土一件繪有人面魚紋的雙耳瓶。

西王村類型的典型陶器有寬沿盆、帶流罐、長頸尖底瓶、大口深腹甕等。紋飾以繩紋最為常見，其次是籃紋，線紋較少。此外，還有劃紋、弦紋、方格紋以及鏤孔等，但數量都很少。彩陶比較少見，用紅、白兩色彩繪，花紋較簡單，僅見條紋、圓點紋、斜線紋和波折紋等幾種。

後崗類型的典型陶器有紅頂碗（缽）、斂口深腹圓底缽、小口長頸壺、盆形灶和鼎等。這一類型鼎的數量較多，其比例僅次於碗、缽，器形也具有一定特點，上部多為寬折沿的圓底或尖底罐形，底下三足有圓柱形、半圓柱形和長方形等幾種，在足與鼎腹相接的地方有若干用手捏的小圓窩。陶器以素面或磨光占多數，帶紋飾的比較少，有線紋、弦紋、畫紋、錐刺紋和指甲紋等。彩陶主要使用紅彩，黑彩較少見。花紋較簡單，常見的有寬帶紋，三四道或六道一組的平行豎線紋，以及平行斜線組成的正倒相間的三角紋等。

大司空村類型的典型陶器有圓腹罐、葵花形底盆，以及頸部或腹上部彩繪的曲腹盆和折腹盆。器表除素面或磨光外，也有少數的籃紋、劃紋、線紋、繩紋、方格紋、錐刺紋和附加堆紋等。彩陶普遍使用紅彩，黑彩極少，而且除一般紅陶外，灰陶也有彩繪的。花紋以弧線三角配平行波線紋，或中間夾以葉形紋組成的帶狀圖案較常見，另外還有螺旋紋、半環紋、S紋、變形X紋、寬帶紋、鈎形紋、波形紋、帶狀方格紋和同心圓等。

秦王寨類型的典型陶器有斂口侈唇深腹的彩陶罐，近似圓底的缽形器，斂口深腹小平底肩部飾一圈附加堆紋的灰罐，以及盆形和罐形的鼎。紋飾除附加堆紋和鏤孔外，彩陶花紋主要有帶狀方格紋、平行線紋、S紋、X紋和睫毛形紋等。這一類型的彩陶亦多使用白色陶衣，並以紅、黑兩色彩繪，或以紅彩單色施繪。

仰韶文化的人們是很富於藝術創造的，他們不僅把生產中接觸到的魚、鳥、鹿、蛙等形象描繪於彩陶上，還把鳥頭、壁虎和人面塑像作為陶器的裝飾，更有個別的器物仿照猛禽的形象來塑造的，如陝西華縣太平莊出土的一件鷹鼎，把整個陶器塑成鷹形，造型很莊嚴，是一件難得的藝術品。其它如陝西寶雞北首嶺出土的菱形彩陶壺，以及甘肅秦安邵店大地

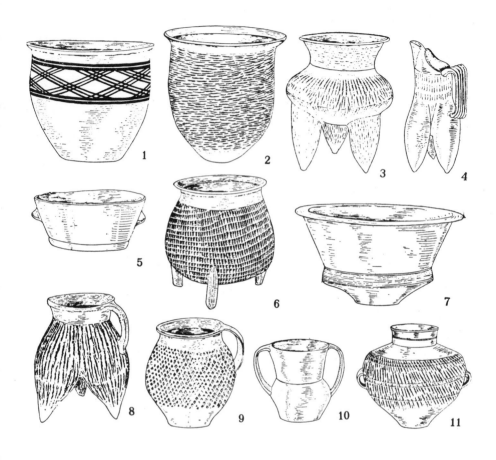

龍山文化陶器

　　早期　1.罐（1/6）　2.罐（1/8）　3.斝（1/6）　5.盆（1/8）
晚期4.盉（1/8）　6.鼎（1/6）
7.折腹盆（1/6）　8.鬲（1/6）　9.單耳罐（1/6）10.雙大耳罐（1/4）
11.雙耳罐（1/8）
（1.山西平陸盤南村　2、3、5.河南陝縣廟底溝　4、6、10.陝西長安客
省莊　7、8、9.河南陝縣三里橋
11.河南安陽後崗）

灣出土的人頭形器口的彩陶瓶等，造型都是很獨特的。除了日用陶器，在陝西武功游鳳村還發現過幾件圓形陶屋模型，這對研究當時的居住建築則是一個很可貴的資料。

此外，仰韶文化還有陶刀、陶紡輪等生產工具，以及作為裝飾品的各種陶環。

2.龍山文化的陶器

中原地區龍山文化的製陶業，在仰韶文化的基礎上又有了新的發展。這時的陶器以灰色為主，它與仰韶文化時期以紅色為主的情況有所不同。這個變化與當時陶窯結構的改進和燒窯技術的提高有一定的關係。龍山文化的窯址，據不完全的資料統計，已發現十處，共有陶窯二十一座。這時期的陶窯形製都屬於豎穴式結構；而仰韶文化時期較為流行的橫穴窯，已基本上被淘汰了。

龍山文化早期的陶窯，以河南陝縣廟底溝發現的一座保存較好。窯由火膛、火道和窯室等部分構成，火膛較深，位於窯室的下部，火口很小。火道有主火道三股及兩側支火道二、三股。窯室呈圓形，直徑不到 1 米，窯壁的上部往裡收縮，便於封窯。底部有箅，箅上有火眼二十五孔，離火膛近的火眼較小，遠的較大，這樣能使窯內受熱比較均勻。晚期陶窯發現較多，陝縣三里橋發現的一座可分為

前後兩部分。前部是火膛，後部為窯室。火膛作橢圓形豎坑狀，窯室圓形，直徑 1.3 米，底部有四條平行的溝狀火道，窯壁的上部亦有往裡收縮之勢。陝西長安客省莊發現的三座陶窯，結構與三里橋基本相同，但火道呈北字形。有的在火膛內還保存著很厚的草灰和幾塊小木炭，說明當時有些地方燒窯的燃料可能以草桿等物為主，而很少使用木柴。

值得注意的是，這時窯場的布局已不像半坡仰韶文化那樣。幾座陶窯聚集在一起，而是出現零散分布。如河北邯鄲澗溝發現的幾座陶窯，就是單個散布於居址中，並且在這些陶窯的附近還發現有兩口水井（口徑約 2 米，深 7 米餘），當與燒製陶器有關。另外客省莊的一座陶窯，就修建在屋內牆角上。這些跡像可能反映了龍山文化晚期，由於生產力的進一步發展，而引起了生產關係的某些變革。即製陶業由過去的氏族集體生產，而逐漸轉為富有經驗的家族所掌握。

中原地區早期龍山文化的陶器，以手製為主，口沿部分一般都經過慢輪修整。在成形工藝方面，底部多採用“接底法”，即將器身和底部分別製成後再進行接合。因此在某些器物的下端常留有底部邊沿貼住器壁的痕跡，這種現象以罐類最為明顯。

早期龍山文化的陶器，以灰陶爲主，也有少量的紅陶和黑陶。據測定，灰陶的燒成溫度爲 840℃。這時的陶器不僅在造型上有其顯著特點，而且還產生了一些新的器形，如雙耳盆、三耳盆、深腹盆、筒形罐和斝等。而仰韶文化所特有的小口淺腹圓底釜和盆形灶，這時已爲新出現的大口深腹圓底釜和筒形灶所代替，兩者雖屬同一用途，但器形已截然不同。鼎的形制也有很大變化，以盆形和圓底罐形鼎最爲流行。這時的陶器雖然在造型上有著自己的特點，但仍有不少的器物（如小杯、敞口盆、折沿盆、斂口罐、尖底瓶等），依然保留著仰韶文化的某些因素。這正說明中原地區的龍山文化陶器是在仰韶文化的基礎上發展起來的。

早期龍山文化的陶器紋飾，以籃紋最爲常見，而且有不少陶器在籃紋上面，又加築數道甚至通身飾以若干道附加堆紋。這種作法不僅是爲了裝飾，而更重要的是起了加固器身的作用。值得注意的是，在早期龍山文化陶器中還出現了少量具有仰韶文化風格的彩陶，即在侈口深腹紅陶罐的上部繪以黑色的斜方格帶紋。此外，還有少數塗紅衣的小陶杯則是早期龍山文化的特殊產物。過去這兩種陶器在河南澠池仰韶村也曾經發現過，但都被誤爲仰韶文化的遺物。解放後，通

過河南陝縣廟底溝和山西平陸盤南村遺址的發掘，根據地層上的證據才得以肯定這類陶器確屬於早期龍山文化。

晚期龍山文化的陶器除大量灰陶外，紅陶還占有一定的比例，而黑陶的數量卻有所增加。據測定，灰陶和紅陶的燒成溫度均達 1000℃。這時輪製技術雖然得到了進一步的應用，但還不占主要地位。製法仍以手製爲主，部分器物則採用模製。陶器的種類比早期增多，而且隨著地域的不同器形又有若干變化。這時除了杯、盤、碗、盆、罐、鼎、斝、甑、器蓋、器座等各種器皿外，還出現了鬲、鬹、甗和盉等新的器形。鬲的產生顯然是從早期的斝形製改進發展而來，而鬹則是在單把鬲的口部延伸出流形成的。甗是甑和鬲的結合，中間放上活箅使用。至於斝到了晚期腹部擴大變深，器形也有顯著變化，有的地區還出現一種扁腹斝。

由於地域的不同，河南（以後崗二期文化爲代表）和陝西（以客省莊二期文化爲代表）的晚期龍山文化，兩者在器形上有某些顯著的差別。前者陶器以雙耳杯、折腹盆、高領鼓腹罐、矮頸鼓腹雙耳罐、小口折肩深腹罐、大圈足豆、平底三足鬹和大器座等具有代表性。炊器方面則大量出現繩紋鬲，而斝、鼎比較少見。紋飾則

以繩紋為主，籃紋比早期減少，方格紋雖有增加，但數量也不很多。最為別緻的是在河南湯陰白營出土的一件高足盤座上，刻有裸體小人像。另外值得注意的是，在陶器中已經出現少量的蛋殼陶。後者陶器的類型較為簡單，器形以繩紋罐、單把鬲等較常見，而單耳罐、雙耳鎮罐、三耳罐以及高領折肩罐等則與甘肅齊家文化的很相似。紋飾以繩紋和籃紋最普遍，方格紋很少見。

龍山文化時期由於生產力的進一步發展，這時的生產工具除了陶墊和紡輪外，陶刀已經很少見（因逐漸被石刀和石鐮所代替）。陶塑藝術品有鳥頭等。此外，這時期由於父權制的確立，反映對男性祖先崇拜的「陶祖」塑像也屢有發現。

3.馬家窯文化與齊家文化的陶器

黃河上游馬家窯文化的製陶業和仰韶文化一樣，也具有相當的水平。陶器均為手製，以泥質紅陶為主，彩陶特別發達。反映當時燒窯技術水平的窯址，在蘭州曹家咀、西坡㟧、青崗岔和徐家坪等地都有發現。這時期的陶窯多屬豎穴式結構，橫穴式的很少，而且只見於早期（馬家窯類型）的遺址。窯場號以徐家坪的規模較大，並有一定的布局。這個窯場原來有很多陶窯，因遭受破壞只清理了十二座。分布的情況是窯場北邊四座、中間五座、南邊兩座，三組成南北向排列。另外在場的東邊還有單獨的一座。這種分組設窯的作法，大概是為了燒窯時便於看管而有意這樣安排的。在每一組窯臺之間，都有一堆內含木炭末、植物灰、破陶片以及燒土等堆積，這是當時燒窯的廢棄物。此外，在窯場裡還發現有一個小圓坑，坑壁上附有斷續的紅膠泥，周圍地面也有許多紅膠泥塊和圓棒狀的紅膠泥條，以及夾砂紅泥塊等。這裡可能就是當時儲存陶土和制作陶器的地方。

徐家坪發現的十二座陶窯，結構基本相同，窯室呈方形，長寬近1米。算上有九個火眼，成三行排列。火口在窯室的前面，下部即火膛。在陶窯附近，還發現有研磨顏料的石磨盤和調配顏色的分格陶碟，碟上遺有紫紅色的顏料痕跡。

馬家窯文化的陶器在造型上具有自己的顯著特點，器形有碗、缽、盆、罐、壺、甕、豆、瓶、盂、杯和尊等。其中夾砂陶的表面多通體飾以繩紋，少數也有飾數道平行、折線、三角或交錯的附加堆紋。泥質陶絕大部分都有彩繪，而且常在某些器物（如碗、缽、盆、豆等）的裡面也繪以花紋。據測定，紅陶的燒成溫度為760－1020℃，彩陶為800－1050℃。大體說來，馬家窯文化四個類型的陶

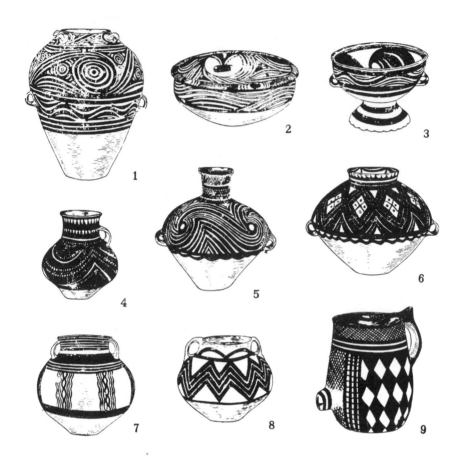

馬家窰文化彩陶

　　馬家窰類型　1.罐（1/10）　2.盆（1/6）　3.豆（1/8）　半山類型 4.單耳罐（1/6）　5.壺（1/10）6.甕（1/10）　馬廠類型　7. 8.雙耳罐（ 1/6）　9.單耳罐（1/8）

（1.甘肅永靖三坪　2.蘭州王保保城3.蘭州小坪子　4.甘肅景泰張家台 5. 6.甘肅廠河地巴坪　7.蘭州白道溝坪　8. 9.甘肅永昌鴛鴦池）

具有以下這些特徵：

　　石嶺下類型的彩陶，底色磚紅，以黑色彩繪，構圖比較疏朗，具有仰韶文化廟底溝類型的一些特點。紋飾有條紋、圓點紋、波形紋、弧線三角紋以及鳥紋、蛙紋等，內彩比較少見。器形有小口雙耳平底瓶、侈口長頸圓腹壺、高領鼓腹罐等。在甘肅秦安寺咀坪還出土過一件人頭形器口的紅陶瓶，造型樸實，頭部雕塑很逼真。

　　馬家窰類型的彩陶，製作一般比較精細，仍以黑色彩繪，內彩比其它類型發達。紋飾柔和流暢。常見的有條紋、寬帶紋、圓點紋、弧線紋、波形紋、方格紋、垂幛紋、平行線紋以及人面紋、蛙紋等。在青海大通上孫家寨墓葬出土的一件彩陶盆內，還繪有集體舞蹈紋。生動地反映了先民們在勞動之暇，手拉手歡樂歌舞的形象，是一件很難得的藝術品。馬家窰類型的陶器有的式樣很新穎，如斂口深腹雙耳罐、束腰罐、盆形雙耳豆等，造型很優美。其它如缽、卷沿淺腹盆則與仰韶文化廟底溝類型相似，說明馬家窰文化深受中原地區仰韶文化的影響。

　　半山類型的彩陶以黑色彩繪為主，兼用紅色，構圖比較複雜。有螺旋紋、菱形紋、圓圈紋、葫蘆形紋、同心圓紋、折線三角紋、平列弧線紋、編織紋、棋盤紋、連弧紋以及網紋等，並且常以黑色鋸齒紋作為鑲邊，這是半山類型的突出特點。器形以大型的小口高領鼓腹雙耳壺和侈口矮頸鼓腹雙耳甕最為常見。此外，有些器物如雙頸小口雙耳壺、人頭形器蓋等，造型也十分獨特罕見。

　　馬廠類型的彩陶，製作一般比較粗糙，有的在表面還施加一層紅色陶衣。彩繪仍用黑、紅兩色，紋飾很多樣，除部分繼承半山類型的風格外，還有人形紋、貝形紋、雷紋、大三角紋、波折紋、方框紋以及象徵性蛙紋等。在青海樂都柳灣墓地出土的一件彩陶壺上，還有裸體女性的堆塑像。至於器形則多與半山類型接近或略有變化。另外，也出現一些新穎的器形，如四耳盆、腹部帶突鈕的單耳筒形罐，以及人頭形器口的彩陶罐等。馬廠類型的彩陶壺有不少在腹下部或底部畫有各種符號，已收集的就有五十多種。

　　除了日用器皿，馬家窰文化還有陶刀和紡輪等生產工具，以及製作精美的彩陶環等裝飾品。此外，在甘肅武山灰地兒還出土過一件方形尖錐頂的陶屋模型。

　　甘青地區繼馬家窰文化之後發展起來的**齊家文化**，生產一套比較樸實的日用陶器，陶質以泥質紅陶和夾砂紅陶為主，據測定，紅陶的燒成溫度

為 800－1100°C。陶器成形仍然採用手製，小件的器物則用手捏成。部分器物的頸、腹部和底部則是分別製好後再接起來的。這種作法在雙大耳罐和高領折肩罐的裡面，都留有明顯的接合後用手抹平的痕跡。至於器耳和三足器的足部，也是另外做好後再接上去的。陶器表面的處理比較簡單，除了雙大耳罐的製作較為精緻外，一般只用濕手抹平，很少經過精細的打磨，因而表面多缺乏光澤。器物的內壁也往往因修飾不夠細緻，而留有泥條盤筑和用手壓抹（留有指印或指窩）的痕跡。另外有少數陶器，在表面還抹上一層很薄的白色陶衣。

陶器紋飾以籃紋和繩紋最為普遍，前者主要施於泥質陶，後者幾乎都見於夾砂陶。另外還有劃紋、弦紋、篦紋、錐刺紋、小圓圈紋、附加堆紋等，但數量都比較少。器形早期較為簡單，晚期種類增多並富於變化。有杯、盤、碗、盆、罐、豆、盉、斝、鬲、甗、甑和器蓋等，其中以雙大耳罐和侈口高領深腹雙耳罐具有一定的代表性。彩陶比較少見，器形多屬罐類，以黑色彩繪為主，紅色較少用。繪有條紋、平行線紋、菱形紋和方格紋等。圖案很規整，而且講究對稱排列，這是齊家文化彩陶的一個顯著特點。另外還有一些與馬廠類型相似的彩陶，在青海樂都柳灣墓地曾有出土。

這時期的雕塑藝術頗為發達，在甘肅永靖大何莊曾出土數件陶鳥頭、動物塑像以及人頭像等，製作都很小巧逼真。武威皇娘娘台遺址也出土過類似的藝術品，其中有一件在陶罐的口沿旁邊雕塑著人面的形象，兩眼仰視，神態非常生動。此外，齊家文化還有為小孩製作的一些小玩具。如很小的杯、罐、甑、器蓋以及瓶形、鼓形的響鈴等。

陶製工具除紡輪和陶墊等仍有發現外，這時陶刀已基本上被淘汰了。

4. 大汶口文化與山東龍山文化的陶器

分布於山東，蘇北一帶的大汶口文化和山東龍山文化，是兩個具有先後繼承關係的原始文化。它們在陶器的製作和發展上有著十分明顯的承襲跡象。

大汶口文化的製陶業已經具有相當的水平。這時期的窯址發現不多，從山東寧陽堡頭村（大汶口遺址的一部分）發掘的一座陶窯來看，其形制仍屬橫穴窯。這座窯的上部已完全遭到破壞，窯室呈圓形，直徑將近2米，窯上有圓形火眼，底下有三條斜坡形的火道與火膛相通，火口開在火膛的前端。在殘存的窯箅上還遺留一些帶紅衣的殘陶器。

大汶口文化的陶器以手製為主，晚期在慢輪修整的基礎上開始出現輪

製。手製陶器一般都用泥條盤築法，有的內壁還留有泥條盤築後尚未抹平的痕跡。口沿部分大都經過慢輪修整，顯得十分規整。小件的器物則直接用手捏成。在選用陶土方面，用料的範圍擴大了，除一般陶土外還用高嶺土或瓷土製作白陶。同時按各種器物的不同用途，對陶土的加工也有一定的要求。如有的陶土經過精細的淘洗，有的根據不同的需要摻入細砂或粗砂。對於陶器表面的處理，絕大部分泥質陶都經過磨光，部分細砂陶也有加以打磨的。紋飾除塗紅陶衣或彩繪外，有劃紋、弦紋、籃紋、鏤孔、圓圈紋、弧線三角印紋以及附加堆紋等。鏤孔主要見於豆和高柄杯上，有三角、圓形、方形、長條形和菱形等幾種。大量鏤孔的出現，是大汶口文化的一個顯著特點。紅衣陶和彩陶的數量較少，但大汶口文化的彩陶頗具有自己的特點，彩色有紅、黑、白三種，有的三色同施於一個器物上。彩繪一般都在器物的外部，其中有一部分花紋是在陶器燒好以後才畫上去的，因而彩色容易剝落。也有的在畫前先施一層紅色或白色的陶衣，然後再進行彩繪。彩紋別具風格，有圓點紋、圓圈紋、窄條紋、三角紋、水波紋、菱形紋、漩渦紋、弧線紋、連弧紋、花瓣紋、八角星紋、平行折線紋、迴旋勾連紋、帶狀網格紋等。其

中後兩種和仰韶文化（廟底溝類型、秦王寨類型）很相似，說明彼此在文化交流上具有密切的關係。器形早期比較簡單而且以紅陶為主，晚期種類增多，同時灰、黑陶的比例顯著上升並出現白陶。據測定，紅陶的燒成溫度達 1000℃ 左右，白陶為 900℃。陶器的種類除平底器和三足器外，還有相當多的圈足器。另外有許多器物帶嘴或帶流，同時耳、鼻、把手和器蓋的應用很普遍。器物造型多具有自己的特點，如鼎、鬶、盉、豆、尊、單耳杯、高柄杯、觚形杯（三足高柄杯）、高領罐、背水壺等（圖十一，圖版肆），別具風格。其中鼎的形製比較複雜，有盆形、缽形、罐形和釜形等幾種。鬶除了一般空足的以外，還有實足的。豆的形製也很多樣，有盆形、罐形、和筒形等幾種，而以筒形豆最為別緻。背水壺是大汶口文化所特有的器物，但到了晚期階段已趨向衰落，一般燒成溫度較低，製作也較為粗糙，似多作為明器之用，最能代表當時製陶技術水平的是高柄杯，尤其到了晚期階段，如山東臨沂大范莊墓葬出土的均為細泥黑陶，燒成溫度較高，表面烏黑發亮，器壁僅 1-1‧5 毫米，口沿更薄，只有 0.5 毫米左右。說明這時蛋殼陶的製作技術已經達到了比較成熟的階段。

大汶口文化陶器的另一特點是陶

色比較多樣，有紅、灰、青灰、褐、黃、黑、白等數種，其中黑陶的胎質多呈紅色或灰色，實為一種黑皮陶。僅少數器物（如高柄杯）和山東龍山文化典型蛋殼陶相類似。

除日用器皿外，大汶口文化的陶塑藝術也是非常生動的。如山東曲阜尼山出土的陶豬、膠縣三里河和寧陽堡頭出土的豬形鬶等，形像都很逼真。顯然這些陶塑藝術的成就，是與當時家畜飼養的發達有著密切的關係。此外，在山東莒縣陵陽河出土的四件灰陶缸上，還刻有太陽、雲氣、山峯和裝柄的石釜、石錛等圖像。這對研究我國文字的起源是很有價值的資料。

山東龍山文化的製陶業，在大汶口文化的基礎上又有了進一步的發展。首先是陶器的製法有了很大的改進，主要表現在輪製技術的普遍應用上。這時除了部分陶器以及耳、鼻、嘴、流、把、足等附件外，器身一般都用輪製，因而器形相當規整，器壁的厚薄也十分均勻。同時由於普遍採用輪製，所以這時期的陶器無論在產量和質量上都比過去有很大的提高。

山東龍山文化的陶器以黑陶為主，灰陶不多，也有少量紅陶、黃陶和白陶，但後三種陶多用來製作陶鬶。據測定，黑陶的燒成溫度達1000℃左右，紅陶為 950℃，白陶則在 800－900℃。黑陶有細泥、泥質和夾砂三種，其中以細泥薄壁黑陶的製作水平最高，這種黑陶的陶土經過精細淘洗，輪制，胎壁厚僅 0.5－1 毫米左右，表面烏黑發亮，故有蛋殼黑陶之稱。蛋殼黑陶是山東龍山文化最有代表性的產物，主要產品有大寬沿的高柄杯，胎質十分輕巧，製作精緻，造型優美。要製作這樣薄如蛋殼的精品，不僅需要有長期的豐富經驗，還得有熟練的技術才行。這也說明當時的製陶業已經非常專業化了，並且為某些富有經驗的家族所掌握。

這時期的陶器以素面或磨光的最多，帶紋飾的較少，有弦紋、劃紋和鏤孔等幾種。在山東日照兩城鎮出土的蛋殼黑陶片上，還劃有近似銅器紋飾的雲雷紋。陶器器形比較複雜，也有較多的三足器和圈足器，但在造型上卻比大汶口文化顯得更加規整美觀。常見的有碗、盆、罐、瓮、豆、單耳、高柄杯、鼎和鬶等，另外還有盉、鬲和甗。鼎有盆形、罐形兩種，其中以鬼臉式鼎腿最為別緻，也有的鼎足作圓環狀，為其他文化所罕見。這時鬶的形製與大汶口文化也有所不同，主要變化是頸部擴大變粗，有的甚至與腹部連成一體。兩者的界限不十分明顯。甗是一種新出現的產物，器形與河南龍山文化基本相同。

山東龍山文化的陶器，無論在製

法、陶色和某些器形上，都具有明顯的繼承大汶口文化的跡象。如輪製技術在大汶口文化的晚期已開始出現，到了山東龍山文化時期則大量被採用。黑陶的比例也是從少到多，以至大量出現。器形的承襲演變也相當清楚，如某些類型的鼎、鬹、豆、單耳杯、高柄杯等，都可以在大汶口文化的同類器物中找到其淵源關係。另外也有一些器物在發展過程中呈現衰退現象，如背水壺在大汶口文化時期盛行一時之後，到了晚期階段逐漸衰落，不僅製作較為粗糙，而且已顯著變形（垂膽式），處於消亡狀態，待到山東龍山文化時便絕跡了。

3. 長江流域新石器時代的陶器

長江流域的新石器文化也是相當發達的，目前在中下游地區已發現的有大溪文化、屈家嶺文化、河姆渡文化、馬家濱文化和良渚文化等。它們基本上都是以種植水稻為主，兼營漁獵，並從事製陶等原始手工業。

大溪文化是 1958 年首次在四川巫山大溪鎮發現而得名的。它主要分布於三峽地區以及鄂西長江沿岸，經過發掘的遺址除大溪外，有湖北宜都紅花套、江陵毛家山和松滋桂花樹等

處。據碳十四測定，大溪文化的年代約為公元前 3825-2405 年。

屈家嶺文化 因 1954 年首次在湖北京山屈家嶺發現而得名。它主要分布於江漢地區，經過發掘的遺址除屈家嶺外，有湖北隕縣青龍泉、宜都紅花套以及河南淅川黃楝樹等處。據碳十四測定，屈家嶺文化的年代約為公元前 2550-2195 年。

根據近年來的考古發現，大溪文化和屈家嶺文化雖然彼此的主要分布地區有所不同，但在三峽以東的宜昌、宜都、江陵、松滋等地都有交錯分布的現象。從其文化內涵來看，兩者也具有某些相同或類似的因素。由於大溪文化的年代比屈家嶺文化早，可能後者是繼承了前者的因素而發展起來的。

長江下游的河姆渡文化、馬家濱文化和良渚文化是三個具有繼承關係的新石器文化。它們之間除了有若干承襲發展的跡象可尋外，在文化面貌上也各有自己的特點。

河姆渡文化是 1973 年首次在浙江余姚河姆渡村發現而得名的。它的年代比較早，據碳十四測定約為公元前 4360-3360 年。分布範圍還不十分清楚，就目前所知，發現於杭州灣以南的寧紹平原一帶。

馬家濱文化因 1959 年首次在浙江嘉興馬家濱發現而得名。它是繼承

了河姆渡文化的因素而發展起來的，主要分布於江蘇南部和浙江北部。經過發掘的遺址除馬家濱外，有浙江吳興邱城、余姚河姆渡，江蘇常州圩墩以及上海青浦崧澤等處。據碳十四測定，馬家濱文化的年代約爲公元前3670-2685年。

良渚文化 1936年首次在浙江杭縣良渚發現而得名。它是繼馬家濱文化之後而發展起來的，分布範圍大體上與馬家濱文化相同。經過發掘的遺址除良渚外，有浙江吳興錢山漾、杭州水田畈，上海馬橋和金山亭林等處。據碳十四測定，良渚文化的年代約爲公元前2750-1890年。

1.大溪文化與屈家嶺文化的陶器

大溪文化的陶器以紅陶爲主，也有一定數量的灰陶和黑陶，在個別的遺址中還出過少量白陶。製法採用手製，口沿部分有的經慢輪修整。少數器物的裡面還留有泥條盤築的痕跡，有些罐的口、腹部和底部三者是分別做好後再接合起來的，圈足器的器身和圈足也是採取同樣的方法作成的。陶土多屬泥質，細泥和夾砂的較少，其中夾砂陶除了使用石英質砂粒做羼和料外，有些還羼入碎的稻谷殼，燒成後變成黑炭或出現大量孔隙。紅陶的胎質有的呈灰色或黑色，也有的作紅黃色。在器表或器的上部，往往施一層深紅色的陶衣。另外還有許多器物（如碗、盤、簋、豆等）的表面爲紅色，而口沿和器內部却是黑色的，這很可能是在燒窰時將陶器倒覆置放所致。黑陶的胎壁有的很薄，表面顏色一致，也有的僅表面黑色，而胎內却是灰色的。據測定，大溪文化陶器（包括彩陶、紅陶、黑陶、灰陶、白陶）的燒成溫度爲600-880℃。

陶器表面絕大部分爲素面或磨光，只有少數飾弦紋、劃紋、瓦紋、淺籃紋、篦紋、戳印紋、附加堆紋和鏤孔等，也有少量彩陶和朱繪陶。戳印紋是大溪文化特有的紋飾，它用各種不同形狀的小戳子印成，主要施於圈足盤、子母口碗和豆的圈足上。彩陶多爲細泥紅陶質，以黑色彩繪爲主，也有一些中間夾以紅彩的，一般都繪於器外，個別的裡外都施彩。花紋較爲簡單，有弧線紋、寬帶紋、繩索紋、平行線紋、橫人字紋、菱形格子紋以及變形漩渦紋等幾種。朱繪只見於部分黑陶。器形有杯、盤、碗、盆、缽、罐、瓮、豆、壺、瓶、釜、鼎、簋器蓋和支座等。其中以筒形彩陶瓶、曲腹杯、圓錐足罐形鼎和簋等具有代表性。另外圈足的大量應用，也是大溪文化陶器的一個顯著特點。除了日用器皿，還有一些製作精緻並刻劃有花紋的陶球等小器物。

屈家嶺文化的製陶業已經具有較高的水平。這時期的窰址在湖北鄖縣

青龍泉發現過一座，但保存不好，僅殘留火膛和三股火道，窰室和窰箅部分均已破壞。火膛略呈圓形，內有燒剩的木頭和竹片，說明當時在長江流域盛產竹子的地方，人們也用它來作為燒窰的燃料。屈家嶺文化的陶器，在它的早期階段黑陶佔較大的比例，紅陶不多，晚期灰陶居於主要地位。製法仍以手製為主，陶器大部分是素面，僅少數飾有弦紋、淺籃紋、刻劃紋、附加堆紋以及鏤孔等，另外也有部分彩陶和朱繪陶。據測定，彩陶和灰陶的燒成溫度均達 900°C 左右。

屈家嶺文化的陶器，在造型上多具有自己的特點。如有些器物的器身基本一樣，只是按不同的需要附加高矮不同的三足或圈足，而形成幾種不同用途的陶器（如部分鼎、豆和碗）。其中具有代表性的器物，有高圈足杯、三足盤、圈足碗、長頸圈足壺、折盤豆、盂形器、扁鑿形足鼎以及帶蓋和底部附有矮圈足的甑等（圖十四，圖版陸：3、4），均為其他文化所罕見。此外，還有大型的鍋、缸等器物，也反映了屈家嶺文化的一個顯著特點。

最能代表當時製陶技術水平的是一種胎壁很薄的彩陶，壁厚 1 毫米左右，故有蛋殼彩陶之稱，它也是屈家嶺文化最富有特徵的器物之一。這種蛋殼彩陶主要見於杯和碗，胎色橙黃，表面施加陶衣，有灰、黑、黑灰、紅、橙紅等色，然後繪以黑彩或橙黃色彩。杯的彩紋一般都繪在器內，碗則多繪於器外，也有裡外皆施的。花紋基本上有圓點、弧線、條紋、網紋、菱形格紋、方框中加卵點、方框套方框等幾種。有的則用獨特方暈染手法，以黑、灰、褐等濃淡不同的色彩構成猶如雲彩般的花紋，並在其間附以橫列的卵點。反映了屈家嶺文化彩繪藝術的又一特色。

除了日用器皿外，屈家嶺文化的彩繪藝術還突出地表現在陶紡輪上。彩繪有橙黃、橙紅、紅褐、黑褐等多種顏色，花紋甚為別緻，由直線、弧線、卵點、同心圓、太極式等幾種組成，而且善於利用三分法、四分法和對稱式的構圖。

陶塑藝術品有雞、羊以及彩繪或刻劃有花紋的陶球等。

2.河姆渡文化、馬家濱文化和良渚文化的陶器

河姆渡文化是目前長江下游已發現的年代最早的一種原始文化。它的陶器製作還處於較為原始的手製階段。主要特點是陶質比較單一，絕大部分為夾炭黑陶，燒成溫度低，胎質疏鬆，而且器壁較粗厚，造型也不規整。夾炭黑陶是河姆渡文化具有顯著特徵的遺物，有人主張它是在絹雲母質粘土中有意識地摻入炭化的植物莖

葉和稻殼製成的，但也有的同志對此保有不同的看法。當時製作陶器，所以要摻入這些植物莖葉和稻穀，主要是爲了減少粘土的粘性以及因乾燥收縮和燒成收縮而引起開裂。這種作法比起後來的使用砂粒作爲摻和料，顯得更爲原始。除了夾炭黑陶外，也有一些夾砂灰陶和個別泥質灰陶。據測定，黑陶的燒成溫度達800−930℃，灰陶爲 800−850℃。

陶器的表面往往飾有比較繁密的繩紋和各種花樣的刻劃紋，也有一些堆塑成的動物紋和彩繪。繩紋主要見於釜的圓底部分，由小塊各自排列整齊的繩紋交錯組成，從整體看顯得比較錯亂，似用繩纏在陶拍上拍印成的。刻劃紋的應用也很廣泛，主要是植物紋或由它變化而來的各種圖案，絕大部分飾於欽口釜上。另外在個別的器物上飾有動物紋，如有一件長方形缽的兩側都刻劃有豬紋，有的盆還刻劃類似魚藻紋和鳳鳥紋的圖案，也有把稻穗紋和豬紋共刻於一盆的。堆塑動物紋見於缽的口沿上，形似蜥蝪，造型生動逼真。彩陶花紋很別緻，它是在印有繩紋的夾炭黑陶上施一層較厚的灰白色土，然後表面磨光，繪以咖啡色和黑褐色的變體動植物花紋。

器形以釜、罐最多，另外有杯、盤、缽、盆、罐、盂、灶、器蓋等支座等，其中以釜和支座最具有代表性。釜的形制很多，有欽口、敞口、盤口和直口等幾種，有的底部留有很厚的煙熏痕跡，釜內還有食物燒結的焦渣。支座是活動的，陶質與一般器物不同，表面灰色，胎內不夾炭，製作粗糙，器形略呈方柱形或圓柱形，器體稍作傾斜狀，內側常有煙熏的痕跡，似爲支撐釜的支座。

河姆渡文化的陶器雖然在造型上不大規整，但有些器物的設計卻很別緻。如有一件六角形的橢圓盤，在盤沿上飾以連續的樹葉紋圖案。有的釜將口部外沿作成多角形，上面也飾以同樣的樹葉紋，從造型和紋飾上看都是很樸實優美的。

陶塑藝術品有人體塑像、豬、羊和魚等。

河姆渡文化之後，接著發展起來的是馬家濱文化。它的陶器以夾砂紅陶爲主，並有部分泥質紅陶、灰陶以及少量的黑陶和黑衣陶。夾砂陶的摻和料早期主要使用砂粒，晚期多使用草屑、谷殼的少量的介殼末。據測定，紅陶的燒成溫度爲760−950℃，灰陶爲 810−1000℃。陶器的成形基本上採用手製，部分器物經慢輪修整，晚期灰陶增多並出現輪製。器表多素面或磨光，紋飾有弦紋、繩紋、劃紋、附加堆紋以及鏤孔等。紅陶衣的使用很普遍，主要施於

泥質紅陶上，個別黑陶和夾砂陶也有施加紅衣的。器形有缽、盤、盆、罐、匜、杯、瓶、觚、尊、壺、豆、鬲、盉、釜、鼎、甑、勺和支座等。早期釜多鼎少，晚期鼎、豆增加。釜的形製比較多樣，深腹或淺腹，有敞口、斂口、直口等幾種，其中以圓底的最常見，平底的較少。最爲獨特罕見的是"腰沿釜"（即腹部有一道寬沿的圓底釜）。鼎有盆形、盤形、釜形和壺形四種。足以扁平或鏟形（鑿形）的較富有特徵，也有少數的鼎足近似魚鰭形。豆把盛行鏤孔，形式多樣，有圓形、方形、長方形、三角形、弧邊三角形和弧邊菱形等，有的由幾種相間組成環帶狀的鏤孔裝飾，或與弦紋、劃紋兩三種並施。少數的豆把也有作成竹節形的。壺的腹部多帶折棱或飾以瓦棱紋。支座與河姆渡文化有所不同，中間多是空的，有的頸上附一環形把手，背上飾有螺旋形堆紋，造型很獨特。其它如牛鼻式的器耳以及花瓣形的圈足等也很具有特徵。個別的陶器在肩部或底部，還刻劃有某種符號或動物形的花紋。在上海青浦崧澤出土的一件直腹圓底匜是很少見的器物，此器覆置過來即爲豬首形雕塑。有眼、耳、鼻、嘴外伸爲流，既是用具又是藝術品。彩繪僅見於少數的杯、瓶、罐、豆，主要用紅褐彩，個別兼用淡黃彩，有條紋、寬帶紋、弧線紋、陶紋和連圈紋等。在江蘇常州圩墩還出土過一片泥質灰陶，似爲缽或盆形器的腹部，器內繪有黑彩網紋和斜格三角紋。

陶塑藝術品在河姆渡遺址的上層（馬家濱文化），曾出土一件人頭塑像。作橢圓形，前額突出，顴骨很高。眼和嘴以細線勾劃，形象很逼真。此外，還有紡輪、陶墊和網墜等陶製工具以及陶塤之類的樂器。

這一時期在長江下游還有一種與馬家濱文化不完全相同的文化類型。它以南京北陰陽營下層墓葬的隨葬陶器爲代表，有較多的彩陶。彩用紅、黑兩色，有的先施以白色或紅色的陶衣，再繪以紅、黑色或深紅色彩，花紋較簡單，有帶紋、網紋、三角紋、弧線紋和菱形方格紋等。器物造型具有顯著特色。如圈足碗、圓底盆、帶把圓底缽、帶把壺、三足盉、折足鼎、高圈足尊等，都具有一定的代表性。

良渚文化是繼承了馬家濱文化的因素而發展起來的。陶器以泥質黑陶最富有特徵，但絕大部分都屬於灰胎黑衣陶，燒成溫度較低，胎質較軟，陶衣呈灰黑色，很容易脫落。少數爲表裡皆黑的薄胎黑陶，燒成溫度較高，壁厚 1.3–2 毫米，與山東龍山文化的典型蛋殼陶近似。除了黑陶外，還有泥質灰陶和夾砂紅陶等，其中夾

砂紅陶的表面往往施加一層紅褐色的陶衣。關於陶器的燒成溫度，據測定，灰陶為 940°c。

陶器的成形普遍採用輪製，部分器物和一些特殊的器形則用手製或模製。有的陶器製作技巧相當高，上海馬橋出土的柱足盃，器身採用泥質陶，底部和三足採用夾砂陶，由兩種不同質料的陶土配合製成。器表除磨光外，紋飾有弦紋、藍紋、繩紋、劃紋、錐刺紋、波浪紋、附加堆紋以及鏤孔等。鏤孔相當發達，主要見於豆把上，有圓形、橢圓形、窄條形、長方形、弧邊三角形等多種形式。此外，也發現有一些彩陶和彩繪陶。彩陶表面施粉紅色陶衣繪以紅褐色旋紋，或施紅色陶衣繪以黑褐色斜方格紋。彩繪陶有黃底繪紅色弦紋和黑底繪金黃色弦紋兩種，另外在良渚還發現朱繪黑陶。

陶器造型規整，有較多的三足器和圈足器。器形有杯、碗、盆、罐、盤、豆、壺、簋、尊、盃、釜、鼎、鬹和大口尖底器等。其中大圈足淺腹盤、竹節形細把豆、高頸貫耳壺、柱足盃、寬把杯以及斷面呈丁字形足的鼎等，都是良渚文化具有代表性的器物。此外，罐形豆和魚鰭形的鼎足與馬家濱文化很相似，當由其發展而來。

4.其它地區的新石器時代陶器

1.東南地區

我國東南地區的江西、福建、台灣、廣東和廣西諸省，廣泛分布著大量的新石器時代遺存。由於典型遺址發掘較少，又缺乏較系統的分析研究，在文化性質上還不像黃河流域和長江中下游那樣清楚。至少可以看出它們代表著若干不同時代或不同類型的文化遺存，大體可以分早、晚兩個階段。

早期階段以繩紋粗紅陶為代表，主要發現於洞穴和貝丘遺址，文化遺物一般不甚豐富。當時採集和漁獵還占較大的比例，農業痕跡不十分明顯，代表了較原始的經濟形態。經過發掘的洞穴遺址，計有江西萬年仙人洞、廣東英德青塘、靈山滑兒洞和廣西桂林甑皮岩等處。經過發掘的貝丘遺址，計有廣西南寧豹子頭，東興亞菩山、馬蘭嘴山、杯較山，廣東潮安陳橋村、石尾山、海角山、海豐北沙坑，福建金門蚵殼墩，台灣台北大坌坑和高雄鳳鼻頭等處。至於廣東南海西樵山則屬於石器製造場遺址，也包含有同類的陶片，所代表的時代似乎稍晚。

以上遺址發現的陶片，都比較破碎，器形很難復原。以江西萬年仙人洞下層爲例，全部爲粗陶，質地粗鬆，所摻入的石英顆粒大小不等。手製，胎壁不勻，內壁凹凸不平。燒成溫度很低，以紅褐色爲主，往往在一塊陶片上出現紅、灰、黑三種顏色，可能與當時的陶窰結構欠佳，氣氛和燒成溫度都不易控制所致。陶片的內外壁都飾以繩紋，有些還在繩紋上加劃方格紋或加印圓圈紋，也有的加塗朱色。由於陶片過於破碎，不易觀察器形，僅復原一件大口深腹圜底罐。其它遺址都罕見完整的陶器，器形單純，大抵都是圜底罐類，燒成溫度一般較低，如廣東英德青塘和廣西桂林甑皮岩洞穴遺址的陶片，燒成溫度爲680°C，廣西南寧豹子頭貝丘遺址陶片的燒成溫度稍高，達800°C，至於廣東南海西樵山遺址陶片的燒成溫度最高，達930°C，說明它們的延續時間較長，未必是同一階段的產物。陶器紋飾通常是以繩紋爲主，但也出現劃紋、篦點紋、貝齒紋、指甲紋和籃紋等，個別的加飾紅彩或紅色陶衣。但是福建金門蚵殼墩遺址卻比較特殊，這裡的陶片不見繩紋，而以篦點紋、貝齒紋，指甲紋和劃紋爲主。

這些陶片在工藝上具有相當原始的特徵，它們多與打製的石器共存，結合其以採集漁獵爲主的經濟形態，

確屬較早期的遺存。最近從碳十四斷代上也提供了一系列的證據，如江西萬年仙人洞下層爲公元前 6875±240 年，廣西桂林甑皮岩爲公元前 4000±90 年，台灣台北大坌坑爲公元前 4670±55 年，福建金門蚵殼墩的三個數據爲公元前 4360-3510 年之間。從這些年代數據上，表明它們代表了新石器時代較早的文化遺存，不過這一帶的碳十四數據還存在著較大的誤差，如仙人洞和甑皮岩的蚌殼標本，竟早到公元前九千年左右，同骨質或木炭標本的測定結果差距懸殊，表明蚌殼標本的數據偏早，不能作爲斷代根據。一般地講，陶器是在農業經濟產生之後出現的，那麼以採集漁獵爲主要經濟來源的部落所使用的陶器，則可能是受了以農業經濟爲基礎的先進部落的影響。特別是在熱帶或亞熱帶地區，由於自己條件和生態系統的制約，往往限制了早期農業經濟的發展，採集漁獵經濟以及製陶工藝的原始性，常常延續了較長的歷史過程，並不完全是年代古老的象徵。因之，以繩紋粗紅陶爲代表的早期新石器文化，在我國東南地區可能經過長期的發展過程，從陶器紋飾上的一些特點來看，如繩紋和紅色的彩飾，可能與仰韶文化有聯繫，同時福建、廣東一帶的弧線篦點紋，又與華北早期新石器文化（如裴李崗、磁山）有共

同之處。或者可以說明從新石器時代早期起，這一帶地區便與黃河流域有所交流和相互影響，這是值得今後深入了解的重要課題之一。

晚期階段的陶器出現了顯著的變化，首先是質料種類增多，除粗紅陶和粗灰陶以外，還有泥質紅陶、灰陶和黑陶，燒成溫度較高，多在900–1000°C，個別的達1100°C。陶器依然是手製，一般器形規整並出現慢輪修整的痕跡。陶器的形制富於變化，種類也加多了。素面陶大量存在，繩紋衰落甚至於絕跡，開始出現幾何印紋陶，較晚的時候就更為流行，有些遺址中還有彩陶的遺存。總之，從製陶工藝上比早期階段有了很大的發展，這與當時的農業經濟日益佔據主要地位是密切不可分的。這個時期的遺址在江西、福建、台灣、廣東和廣西諸省有著廣泛的分布，由於時代或地域的區別，往往呈現著不同的文化相。現舉幾個典型遺址來予以說明。

江西修水山背遺址的房基中，出土了六十多件完整的陶器，是一處具有代表性的典型遺址。這裡的陶質，大部分為夾砂和泥質的紅陶，其次為夾砂和泥質灰陶，還有極少數不能復原的薄胎磨光黑陶。陶器以素面為主，有的磨光，部分飾以幾道齒狀弦紋或弦紋，個別器物上還出現了不規

整的幾何印紋，標誌了幾何印紋陶是從這時才開始出現的。器形中以三足器和圈足器比較普遍：三足器中以罐形鼎為最多，鼎足富於變化，有扁平、圓錐和羊角等形式；細頸大袋足的帶把鬶，也具有一定的特色；圈足器中有豆、簋、壺等。至於罐和缽則主要為圓底器，也有器蓋和圈足等。這裡的碳十四斷代為公元前2335±95年，代表了東南地區晚期階段的較早遺存，被命名為**山背文化**。從陶器的器形上來看，這裡既與江漢地區的屈家嶺文化非常類似，又具有龍山文化的若干因素，表明它們之間有著一定的聯繫；同時印紋陶的出現，又同清江營盤裡的中下層以及東南地區廣泛分布的具有印紋陶的遺址表現了更密切的關係。

廣東曲江石峽下層墓葬，也屬於這個階段，出土了大量的陶器。陶質有粗陶和泥質陶兩大類，顏色以灰褐陶為主，黑陶、紅陶和白陶只佔少數。陶器多為素面，約佔百分之七十，紋飾有繩紋、鏤孔、附加堆紋、劃紋、凸弦紋和印紋等。盛行三足器、圈足器和圓底器，平底器僅有一例。器形以鼎、盤、釜、豆、壺、罐和器蓋為最多，也有少量的鬶、甑、杯等。其中以淺腹子母口的得三足盤、子母口帶蓋的盤形鼎、釜形鼎和甑等，最有特色。鬶的形制很典型，

與長江、黃河下游一帶的發現非常接近。石峽墓葬的碳十四斷代爲公元前2380-2070年，被命名爲**石峽文化**。

福建閩侯縣石山遺址爲晚期階段的另一個代表，遺址分爲上、中、下三層，被視爲持續發展的同一文化。在陶器的質料上有著明顯的變化。下層以粗紅陶爲主，中層以粗灰陶佔優勢，上層則以印紋硬陶爲最多。基本是手製，口沿經過慢輪修整。陶器的修飾除素面、磨光外，有繩紋、籃紋、劃紋、彩繪和印紋等，其中彩陶用紅彩或黑彩繪成點、線和雷紋等，而上層的陶紡輪上往往繪成輻射狀的彩紋。與屈家嶺文化有類似之處；特別值得注意的是，幾何形印紋硬陶由下層到上層有逐步增多的趨勢。器形有三足的鼎，圓底的釜、罐和圈足的豆、簋、壺、杯等。各層之間的陶器種類基本相同，但器形上略有變化，反映了它們之間的繼承發展關係。據中層的碳十四斷代，爲公元前1140±90年，被命名爲**縣石山文化**。

同縣石山相類似的遺存，廣泛分布於福建、廣東和台灣一帶，年代也大體相當。如廣東海豐南沙坑的碳十四斷代爲公元前1089±400年，台灣高雄鳳鼻頭（中層）的碳十四斷代爲公元前2050±200年。尤以縣石山和鳳鼻頭的文化性質相當接近，其中以彩陶最爲近似，當屬於同一文化系統。由此可見早在公元前一千多年以前，我國古代的先民已跨越了台灣海峽，在東南沿海一帶創造了同一類型的新石器文化，文化的久遠一致性充分證明了台灣人民與大陸人民自古以來不可分割的親緣關係。

從上述山背、石峽和縣石山三個遺址的陶器形制和製陶工藝來看，它們之間互相接近，既與江漢地區的屈家嶺文化相類似，又具有龍山文化的若干因素，特別是反映了我國新石器時代晚期，不同地域和不同來源的物質文化有逐步一致的趨向，因而在陶器和製陶工藝上，也就表現了相當多的共性。值得指出的是，印紋陶的出現，成爲商周時期在華南地區廣泛流行的先驅。它的出現不僅構成了獨具特徵的製陶工藝，並爲原始瓷的發明開闢了道路，在我國陶瓷發展史上具有十分重要的歷史意義。

2.西南地區

我國西南地區的四川、貴州、雲南和西藏自治區，也廣泛分布著新石器時代的遺存，但多系地面調查，材料比較零星。四川東部的大溪文化與江漢地區的屈家嶺文化有密切的聯繫，北部的個別遺存則屬於黃河上游的馬家窰文化，而南部又和雲南的遺存有著一定的關係。貴州境內則報導不多，可暫時從略。現僅就雲南和西藏的發現予以簡略介紹。

雲南元謀大墩子遺址，從地層上可以分為早晚兩期，文化層的陶片極為破碎，完整的陶器多出自墓葬。陶器的質料以夾砂粗陶為主，多為灰褐陶，紅陶次之，晚期又增加了少量的泥質紅陶和灰陶。早期陶質粗鬆，胎厚，燒成溫度為 900°C，晚期陶質含細砂，胎較薄，燒成溫度稍高。全部為手製，大型陶器用泥條盤築，小型陶器直接用手捏塑，不見輪製的痕跡。陶器以素面為主，有的遺有刮削痕跡或予以磨光，多在陶器的頸、肩、腹部施以局部紋飾，有繩紋、籃紋、劃紋、篦點紋、印紋和附加堆紋等。這裡也出現了篦紋系統的弧線紋和篦點紋，與華北、東北時代較早的陶器紋飾一致，是值得注意的一個現象。陶器種類不多，有罐、甕、壺等。罐為深腹平底，有大口、小口之分，形制富於變化。甕的器形龐大，侈口、斂口或小口，深腹小平底，底部微凹入或附有矮圈足，它們多作為甕棺來使用。雞形壺是一件製作精巧的藝術品，通體作雞形，背、尾飾乳釘紋三行，腹部飾點紋作羽毛狀，口部兩側各有乳釘，頗似眼睛。其它尚有鏤孔器座等。

與大墩子同類性質的文化遺存，在四川西昌禮州也有發現，雲南滇池周圍貝丘遺址的陶器也與之有一定的聯繫，可能屬於金沙江流域的一種新石器文化。大墩子早期的碳十四斷代為公元前 1260±90 年，代表了新石器時代晚期文化，劍川海門口的金石並用期文化可能與之有繼承關係，至於較早的新石器時代遺存，尚有待於繼續探索。

3.北方草原地區

從東北、內蒙古、寧夏、甘肅到新疆一帶的草原地區，廣泛分布著以細石器為代表的文化遺存，過去統稱之為「細石器文化」，但所伴存的陶器，卻由於時代或地區而有顯著的差別。它們雖然主要屬於篦紋陶系統，也往往出現仰韶、龍山或其他類型的陶片，這說明它們分屬於不同的文化系統，也往往出現仰韶、龍山或其它文化類型的陶片，這說明它們分屬於篦紋陶系統，而不是一個整體。同時從遺存上也可以看出，以農業經濟為主的定居聚落，陶器豐富，形制也較多變化；至於以漁獵畜牧經濟為主的聚落，則陶器相當稀少，器形、紋飾比較粗糙，說明陶器的發展與當時的經濟生活有著密切聯繫。這一帶的考古工作進行得不平衡，大體說來，東部地區發掘工作較多，情況也比較清楚；西部地區考古工作比較零星，資料也不全面，只能做一般性的介紹。

東北地區的遼寧境內，可以三個性質比較近似的遺址作為代表。

瀋陽北陵新樂遺址分為兩層，下

層屬於新石器時代，有細石器和篦紋陶系統的陶器共存。陶質以粗紅陶為最多，達百分之九十，少量作黑色，泥質紅陶相當少見。陶質粗鬆，燒成溫度較低。用泥條築成法製成，器形較規整，陶壁均勻，可能已經使用慢輪。紋飾以帶狀的弧線紋為最多，據試驗表明是用弧形骨片連續壓印而成的。其它還有少量的劃紋、篦點紋和籃紋等。器形比較單一，大口小平底的深腹罐佔絕大多數，也有少量簸箕狀的斜口深腹罐和斂口罐等。這裡的陶器及其紋飾具有一定的特徵，過去在大長山島上馬石貝丘遺址曾發現被疊壓在龍山文化層之下。據碳十四斷代為公元前 4670－4195 年，證實它們確是代表較早的新石器時代遺存。至於分布範圍，大體是瀋陽附近及遼東半島一帶。

以赤峯紅山下層為代表的遺存被稱為**紅山文化**，大體分布在西拉木倫河以南的遼西地區。敖漢旗發現過六座橫穴式的陶窯，略呈穹形的筒狀火膛位於窯室的前方，在長方形的窯室內由數個窯柱分隔成火道，燒窯時火焰通過火道進入窯室，而窯柱則起著放置陶器的窯牀的作用。這裡多為單室窯，也有兩座雙火膛的聯室窯。這裡的窯壁和窯柱多用石塊砌成，而在窯室的裡壁抹上一層泥土，至於火膛則在黃土裡掏洞而成，雖然窯的形制

接近於仰韶文化，但土石結構和雙火膛的連室窯卻是這裡獨具的特點，可能是一種比較進步的現象。陶器的質料主要是泥質紅陶和粗紅陶兩種。前者陶質細膩，燒成溫度較高，一般為 900－1000°C，個別也有低到 600°C 左右的。表面磨光，有的施紅色陶衣，加繪紅彩或黑彩，紋飾以條紋、渦紋、三角紋和菱形紋為主，有的還印有粗陶中所常見的弧線紋。器形較複雜，有碗、缽、折腹盆、斂口深腹罐、小口雙耳壺和器座等。從質料、器形到彩繪紋飾都具有仰韶文化的特點。粗紅陶則同新樂下層、富河溝門等遺址相似，作紅褐色或灰褐色，質地粗鬆，紋飾主要是弧線紋，它不同於新樂下層，紋飾的寬度距離較大，還出現了用篦狀器連續壓印的弧線紋和弧線篦點紋，也有繩紋、指甲紋等，器底則附有席紋。器形簡單，主要是大口小平底的深腹罐，也有碗和器蓋等。有的遺址還發現簸箕狀的斜口深腹罐，同新樂下層一致。從紅山文化的陶器特徵來看，明顯地具有兩種因素，可視為仰韶文化與當地文化接觸影響後的產物，它的年代可能與仰韶文化的中、晚期相當。

巴林左旗富河溝門遺址的陶器，主要是夾砂粗陶，以紅褐色為最多，灰褐色次之，質地粗鬆，燒成溫度 700－800°C，僅有極少量的細泥紅

陶。粗陶的紋飾與紅山文化一致，器形以大口深腹罐爲最多，也有缽、杯和圈足器等，還有個別簸箕狀的斜口深腹罐。這裡的碳十四斷代爲公元前2785±110年，顯然晚於新樂下層和紅山文化，不過從陶器的器形和紋飾上，表現了它們之間有著密切的繼承關係。同類性質的遺存，主要分布在西拉木倫河以北，甚至遠到松花江以南的廣大區域。

上述三類遺址，可能屬於不同文化系統，它們都有細石器共存，也都發現過房址和窖穴，甚至還發現了紅山文化的陶窯。同時在這些遺址裡都有較多的農業工具，表明他們是經營著以農業爲主要經濟的定居生活，因而製陶工藝比較發達。至於黑龍江一帶雖有細石器的遺址，但陶器不多，製作亦比較粗糙，可能與他們經營漁獵畜牧經濟有關，其年代不一定較早。

從內蒙、寧夏到甘肅的草原、荒漠地帶，分布著不少以細石器爲代表的遺存，由於多係地面調查，材料比較零星。大體說來，這個地區的南部即黃河沿岸和長城內外，遺址比較豐富，陶片也多，有以彩繪、繩紋爲代表的紅陶和以繩紋、籃紋爲代表的灰陶，說明仰韶文化（包括馬家窯文化）和龍山文化（包括齊家文化）的影響在這裡廣泛存在，陶器和製陶工藝的特徵也同中原地區一致或相接近。它們的中間也往往雜有篦紋系統的粗陶，可能與遼寧的情況相似，即在某些遺址中具有不同的文化因素，農業經濟的色彩在這一帶是比較濃厚的。至於這個地區的北部，僅有零星的篦紋或繩紋陶片，可能屬於以狩獵畜牧爲主要經濟來源的部落，因之，陶器也就比較罕見。

新疆境內的新石器時代遺存，過去被劃分爲"細石器文化"、"彩陶文化"和"礫石文化"三類，存在著不少問題。從目前的發現來看，除以細石器爲代表的遺存屬於新石器時代外，其它時代都較晚。如這裡的彩陶雖然分布廣泛，但往往與銅、鐵器共存，其年代下限與中原地區的戰國漢初相當，這對持所謂彩陶西來說者不啻是當頭一棒。"礫石文化"僅發現於新疆的西部，在有些遺址裡與銅器共存，它們的時代必然較遲。至於以細石器爲代表的遺存分布得相當廣泛，一般陶器比較少見，皆爲紅褐色的粗陶，質地粗鬆，燒成溫度爲790℃。這裡的自然條件同內蒙古一帶的草原、荒漠地區相類似，當時的部族也屬於狩獵畜牧的經濟範疇，因而陶器不夠發達，只有到了較晚的時候農業經濟興起之後，才開始普遍發達起來。

5. 新石器時代製陶工藝的成就及其影響

我國是世界著名的古代文明中心之一，她的產生和發展對人類文化做出了卓越的貢獻，特別是鮮明的繼承關係和悠久的歷史傳統，在世界史上罕與倫比，這是中華民族的偉大象徵和驕傲。陶器的出現，是我國古代燦爛文化的重要組成部分，也是人類文化史上的重要研究對象之一。

一般地講，陶器產生於農業之後，並促使定居生活更加穩固，因之，陶器的出現與農業經濟的發展有著不可分割的聯繫。我國為古代農業的發源中心之一，乾旱的黃土高原首先培植了粟類作物，而濕潤多雨的長江流域又是稻類的較早產地。我們勤勞勇敢的先民，從新石器時代起便在祖國廣闊的土地上，開拓了農業生產，並因地制宜地培植了不同種類的穀物。在這個基礎上，陶器的出現和發展也就成為必然的歷史趨勢。由於事物發展的不平衡，以及某些條件或因素的限制，個別地區的農業和陶器的因果關係，並不完全如此，但這不過是局部現象，畢竟不能否定陶器產生和發展的基本規律。

農業經濟的產生，是人類歷史上的一次重大變革，它標誌著人類改造自然能力的進一步發展。人類究竟是怎樣從採集漁獵過渡到農業、畜牧，而陶器又是怎樣產生出來的？這在考古學上尚屬缺環。農業的發明和陶器的出現，是人類歷史發展規律的客觀產物，它們有著不同的發展中心，決不限於一個來源。從大量的考古發現證實，我國農業和陶器的產生與發展也始終同祖國大地聯繫在一起。如河南新鄭裴李崗和河北武安磁山的陶器都具有一定的原始性，其年代可早到公元前五、六千年以前，當時已種植耐旱的粟類作物，奠定了華北早期農業的基礎；同時從陶器的性質上，又和後來的仰韶文化、龍山文化表現了一脈相承的發展關係。浙江余姚河姆渡遺址已開闢水田植稻，對秦嶺以南的農業生產有著廣泛的影響，其年代可早到公元前四千年以前，是亞洲植稻的最古老遺存。這裡用稻穀或植物莖葉作為屬和料所製成的夾炭黑陶，也具有相當原始的特點。江西萬年仙人洞和廣西桂林甑皮岩等遺址的繩紋粗紅陶，燒成溫度較低。製作粗糙，器形簡單，表現了相當原始的性質，儘管缺乏農業的痕跡，年代不一定很早，但它們和後來華南陶器的發展也有一定的聯繫。目前的考古發現證實，我國陶器的產生、發展有著悠久的歷史，並且是土生土長的產物。

第二章　夏商周春秋時期的陶瓷

有關夏王朝的世系、世代、都邑變遷地點和政治、經濟、文化等方面的發展概況，在《竹書紀年》、《世本》、《孟子》、《史記・夏本紀》和《水經注》等古籍中，都分別有一些記載。特別是對於夏代都城變遷地點，歷代也有不少人進行過考證。其中多數人認為夏代的都城望地，還是在現今的豫西和晉南一帶。近年來，我國的文物考古工作者，為了探索夏代物質文化遺存，正在上述地區進行著考古調查和發掘工作，並初步取得了一些收穫。結合文獻記載和實地考察，說明在我國歷史上的商代之前有一個夏代，是完全可以相信的。

由於探索夏代物質文化遺存的工作還是剛剛開始，究竟哪些文化遺址和遺物是屬於夏，哪些是屬於和夏同時的先商、先周或其它古代的氏族部落文化遺存，目前還沒有定論。就是對於豫西和晉南一帶的夏代物質文化遺存和商代早期物質文化遺存的識別上，在我國考古學界和歷史學界當前也有著不同的看法：一種意見認為豫西一帶的"龍山文化"中晚期和"二里頭文化"早期是屬於夏時期的，而二里頭文化晚期則是屬於商代早期；另一種意見則認為豫西一帶的龍山文化晚期，還是屬於原始社會末期的範疇，二里頭文化的早期與晚期，才是屬於夏時期的。本文作者傾向於前一種看法。但是在夏代由野考古發掘資料還不夠充分的條件下，本書暫以二者認識比較一致的二里頭文化早期的文化遺存，作為夏代文化的遺物進行介紹。而商代文化早期的遺物則是從二里頭文化晚期開始。為了說明的方便，下文有許多地方我們都以二里頭文化早期作為夏代的代稱，以區別未經論定的先商、先周和其它鄰區等同時期的文化。

商代歷年大約從公元前16世紀至公元前11世紀，共六百年左右。根據文獻記載和大量考古發掘材料證明，商王朝直接控制的中心地域及其有影響的地區，比夏王朝統治時期有了較大的擴展。在北達東北、南至湘贛、東起海濱、西抵陝甘的廣大地區內，都曾發現有和中原地區商代文化遺存類同或包含有商代文化因素的文

化遺址。在商王朝建立起奴隸制國家後，由於與夏人、先周和其他鄰區文化的相互交流和融合，不僅使商代的政治、經濟、文化等方面有了新的發展，而且使商代的農業和各種手工藝生產，也較夏代有了很大的提高。

在商朝中後期，居於黃河中游陝西西部的周人逐步興起和發展起來。到了商代末年周人聯合庸、蜀、羌、微、盧、彭、濮等八個部族滅商而建立了周朝，周之前期稱爲西周，其年代約自公元前 11 世紀到公元前 771年，近三百年左右。由於周王朝採取了分封措施，不但使西周的政治、經濟、文化等方面有了新的發展，而且使西周奴隸制國家直接控制的勢力範圍和有影響的地區，也比商代後期又有了顯著擴大。

西周末年，周平王從陝西豐鎬東遷河南洛邑（洛陽），此後在歷史上稱爲東周。東周又分成春秋和戰國兩段。春秋起自公元前 770 年到公元前476 年。

1.陶器的發展

關於夏代製陶手工業的發展情況，古代文獻中很少記載。在《墨子‧耕柱篇》中曾有："陶鑄於昆吾"的記述，是說夏代的昆吾族，善於燒製陶器和鑄造青銅器。結合相當於夏代時期的二里頭文化早期出土的遺物來看，當時在用普通粘土（也稱陶土）作原料燒製灰黑陶器的數量最多，同時也繼續地使用雜質較少的粘土（也稱坩子土或瓷土）作原料，燒製胎質堅硬細膩的白陶器。白陶器的創製和使用，是我國製陶手工業的新發展。雖然在二里頭文化早期遺址中，目前還沒有發現銅器，但是在豫西地區稍早於二里頭文化早期的龍山文化晚期遺址中，就已經發現有青銅煉渣的遺存，而在二里頭文化晚期遺址和墓葬中，已經有刀、錐、鑿、鏃等青銅工具和青銅容器爵的出現。依此可以推斷在夏代的二里頭文化早期或更早的龍山文化中晚期，很可能已經鑄造青銅器了。冶煉青銅煉爐的創製應和燒陶窰爐的不斷發展有著密切聯繫。燒陶窰爐的發展爲冶煉青銅煉爐的創製提供了啓示；而能用火候較高的溫度冶煉青銅，又爲改進燒陶窰爐進一步燒製出耐溫較高的白陶器和原始瓷器創造了條件。

在河南偃師二里頭商代早期遺址中，已發掘出有宮殿夯土基址臺、奴隸主墓葬、窖穴、水井等遺跡。還有燒製陶器、鑄造青銅器和製作骨器各種手工業作坊遺址的發現。說明商代早期的手工業，不僅已從農業中分化出來成爲獨立的手工業生產部門，而且各種手工業之間又有了分工。隨著商代早期製陶手工業的發展，燒製一般灰陶器和燒製白陶器與夏代相比，

陶器的品種較前增多，燒成溫度和質量也有提高，陶器表面的裝飾，除拍印一般繩紋、弦紋等紋飾外，也開始出現一些動物形象和各種幾何形圖案裝飾。而在我國江南地區和東南沿海一帶，最早發展起來的印紋硬陶器，是當時具有獨特地方風格的陶器品種。

商代中期的製陶手工業在不斷發展的基礎上，除繼續燒製一般灰陶器和白陶器，並創製出了我國目前已經發現的時代最早的原始瓷器。相當於商代中期的"二里崗期"文化遺址，在河南、河北、山東、山西、安徽、陝西、江蘇、湖北、湖南、江西等省範圍內都有多少不等的發現。河南鄭州商城遺址是我國目前發現最大的一處商代中期遺址。在這處遺址中發掘出有規模巨大的商代中期夯土城垣遺址、宮殿建築夯土基址羣、房基、窖穴、水井和墓葬等遺跡，並在城外周圍附近還發掘出有燒製陶器、鑄造青銅器和製作骨器的各種手工業作坊遺址，從這些手工業作坊遺址的出土遺物看，不但各手工業之間有了分工，而且有的手工業內部又有了分工。在鄭州商代城西牆外發掘的一處燒製陶器的手工業作坊遺址，分布面積約達一萬多平方米。在作坊遺址區內的東南部有十幾座殘破的燒陶窰爐，這顯然是窰爐的集中場地；在作坊遺址區內的偏西部排列著幾座長方形房基。房基內外堆積有經過淘洗後的陶泥原料、拍印著繩紋的陶盆坯子殘片、製造陶器的用具菌狀陶抵手和帶有方格紋的陶印模等；在房基和窰爐之間是一片相當平坦而堅硬的場地。可能是曬乾陶坯和整治製陶原料的場地；另在作坊周圍的濠溝和作坊區內的廢棄灰坑中，堆積著大量商代中期的殘破陶器和碎片，其中有不少是被燒壞變形的陶器廢品，並有三件燒壞變形的灰陶盆還粘結在一起。粘結形式是兩個相並列的陶盆口部中間覆蓋著一個陶盆。說明當時窰爐裝坯已經採用了交錯重疊的裝窰方法，以提高陶器的燒成溫度。值得注意的是：該作坊遺址出土的大量陶坯、陶器廢品和殘器中，主要是盆、甕、大口尊、簋和豆等泥質灰陶容器。說明這處作坊遺址是以燒製泥質灰陶器為主的一處製陶作坊遺址。而在鄭州商代遺址中，出土數量約占陶器一半左右的鬲、甗、罐、斝、缸等夾砂陶器，在這處製陶作坊遺址中則不見，說明必然另有專門燒製夾砂陶器的作坊。既然當時在製陶業內部，燒製泥質灰陶器和燒製夾砂灰陶器之間就已經有了分工，那麼當時燒製胎質堅硬的白陶器，可能也有專門的手工業作坊。

商代中期的白陶器，在我國南北方的不少文化遺址中都有發現，其燒

成溫度和質量都比商代早期有提高。而起源於我國江南地區和東南沿海一帶的印紋硬陶器，在製陶手工業的工藝技術不斷提高的基礎上，也有了很大的發展。江西清江吳城商代中期遺址出土的印紋硬陶器，不但數量和品種較前明顯增多，其燒成溫度和質量也較前有了很大提高。隨著燒製印紋硬陶手工業的進一步發展，人們在長期的生產實踐中，又發明了使用含鐵量更低雜質更少的粘土（即瓷土）作原料和器表施釉的新技術，於是就創製出了我國最早的原始青釉瓷器。原始瓷器的出現，是我國陶瓷手工業發展史的一次飛躍，它為我國瓷器的發展奠定了基礎。在我國黃河中下游和長江中下游廣大地區內的不少商代中期遺址中，都曾出土有原始青釉瓷器。說明在原始青釉瓷器創製出來以後，隨著燒製原始青釉瓷器工藝技術的相互交流和影響，在我國南北方不少地區，當時都已經能夠燒製原始青釉瓷器了。其中以江南地區燒製的數量較多，發展的也比較快。

商代後期文化遺址在我國的分佈範圍較前又有擴大。其中仍以黃河中下游和長江中下游地區分布較廣而密集，並且在我國東北的部分地區也有一些發現。河南安陽殷墟曾經是商代後期長達二百七十三年之久的都城遺址。各種遺跡和遺物的保存相當豐富。在安陽殷墟已發掘出有大型宮殿建築夯土基址羣、王室陵墓、平民墓地、殺殉奴隸排葬炕、窖穴、水井、壕溝等遺跡和燒製陶器、鑄造青銅器、製作骨器的各種手工業作坊遺址。從各種手工業作坊遺址的分布和出土遺物看，各種不同手工業內部的專業分工較前更為明顯。從而使商代後期燒製陶器、白陶器、印紋硬陶器和原始青釉瓷器的生產，都較商代中期又有了新的發展和提高。表現在灰陶器的燒製上，不僅生產人們日常生活中使用的器皿，而且也專門燒製為死者陪葬使用的灰陶明器；表現在白陶器上是器表圖案雕刻藝術更為精細而絢麗。

但這一時期印紋硬陶和原始瓷器的主要產地，仍然是在長江以南地區。其生產數量則逐漸增長。以江西清江吳城商代遺址為例，在部分典型單位內，灰陶和印紋硬陶、原始瓷器在不同地層中所占比例，列表如下：

期　　　別	灰陶數量	印紋硬陶與原始瓷器數　　量
商代中期	80％	20％
商　　代中　晚　期	74％	26％
商晚西周早　　　期	59％	41％

而在河南鄭州商代中期的城市遺

址中，印紋硬陶與原始瓷器的出土數量，約占同時期陶器總數的0.004％；河南安陽殷墟商代後期都城遺址所出土的印紋硬陶和原始瓷器，在陶瓷器總量中所占比例則不會超過0.1％。看來商代印紋硬陶和原始瓷器的主要產地，還是在當時的大江以南各地。

西周時期的各種手工業生產較前更有了很大的發展。據文獻記載西周王朝專門設置有司工、陶正、車正、工正等官職，對各種手工業進行管理。甚至還把全國各地工業精巧的各種手工業者集中到國都，專為王室貴族製造精美用品。從事各種手工業生產的奴隸工匠稱作"百工"。就陝西扶風、岐山一帶周原遺址的調查發掘材料獲知，在遺址範圍內除發現和發掘出有宮殿建築基址、宗廟建築基址、平民房基、窖穴和墓葬等遺跡外，在遺址範圍內的現今扶風雲塘村到齊鎮、齊家一帶，還發現有西周時期的製作骨器、燒製陶器和鑄造青銅器的各種手工業作坊遺址。出土了大量的陶器、原始瓷器、石器、骨器、青銅器。在陶器中有日用器皿，也有建築房屋用的板瓦、筒瓦、瓦當和陶水管等陶器構件。在陝西長安縣的西周都城豐鎬遺址中，也發現有建築遺跡和燒製陶器、鑄造青銅器和製作骨器的各種手工業作坊遺址。其中洛水村西

邊的一處製陶作坊遺址，在三十平方米範圍內，就發掘出六座燒陶窯爐。在窯爐內還遺留有未經燒製的陶坯和日用陶容器片和瓦片，這可能是燒製多種陶器的燒陶窯場。但從有些製陶作坊遺址的出土遺物看，燒製日用陶器皿和燒製建築用陶的製陶作坊已有分工。在扶風、岐山周原遺址中，出土了大量的板瓦、筒瓦和瓦當，說明西周時期的製陶手工業有了新的發展，已開始生產建築用材了。這是我國製陶手工業史上的又一新進展，它開創了我國建築史上房頂蓋瓦的新紀元。

至於西周時期印紋硬陶和原始瓷器的燒製情況，在陝西周原和豐鎬二處西周都城遺址和墓葬中，以及河南洛陽、浚縣的西周墓葬內，雖然也出土了一些印紋硬陶和原始瓷器，但數量是很少的，遠遠沒有江南地區西周遺址和墓葬中出土的多。只是西周時期原始瓷器的出土範圍，顯然比商代後期又有擴大。在南起廣東、北至北京、東起海濱、西達陝西的廣大地區內，都有西周時期製作精緻的原始瓷器發現。而洛陽西周墓內出土的原始瓷簋，形制不見於江南，看來除江南地區繼續大量生產原始瓷器，其它地區也在燒製原始瓷器，並且逐步發展成為各地奴隸主貴族們日常生活中廣為使用的用具品種之一。

春秋前期各地陶瓷手工業的生產狀況是：北方的晉、齊、秦等大國和鄭、魯、蔡、宋等一些中小國家，仍以生產鬲、甗、盆、豆、盂等日用的灰陶器皿和瓦、水管道等建築用陶爲主，春秋時期北方諸國的遺址和墓葬中，各種灰陶器皿和板瓦、筒瓦的出土數量爲多，很少見到印紋硬陶和原始瓷器。而在南方的一些國家中，如吳、越、楚（這裡主要是指楚的江南地區）等大小國家中，除生產一般的灰陶器，還大量生產印紋硬陶和原始瓷器。因而在南方各地的春秋時期文化遺址和墓葬中，不僅有一些灰陶器皿和瓦類建築用陶，較多地出土有印紋硬陶和原始瓷器。在浙江地區還發現有春秋時期的印紋硬陶和原始瓷器同在一個窯爐內燒製的事實。原始瓷器手工業在江南地區的繼續發展，爲我國爾後瓷器燒製成功奠定了基礎。

2.灰陶器和白陶器

這裡所說的灰陶器，主要是指採用"易融粘土"（即陶土）作原料燒製而成的泥質陶器和在易融粘土內摻入一定比例的砂粒或蚌末作原料燒製而成的夾砂陶器，其中以泥質灰陶器和夾砂灰陶器的數量最多，並有一些泥質紅陶器、泥質黑陶器、夾砂棕陶器和砂質紅陶器。泥質陶器的胎質細膩，砂質陶器的陶土內所屬砂粒有粗有細，胎質比較堅硬，耐火度高。所以夾砂陶器多用於炊器和部分飲器，以及一些大型厚胎盛器，而泥質陶器則多用於飲器、食器、盛儲器和其它用器。陶器的製法，主要是輪製、兼施模製和手製。如罐、瓮、盆、鉢等陶器，多是輪製而成。又如簋、豆等陶器的器身和圈足是分別輪製粘接而成的。再如鬲、甗、鬹等陶器，可能是先模製又經輪製修正的。至於鼎足、器鼻、器鋬等附件，應是器身輪製成型之後，再將足、鼻、鋬用手捏製粘接上去的。有些形狀較大的陶器和粗砂質厚胎陶缸，還是採用泥條盤製並經輪修而成的，但是在不同的歷史時期，陶器的品種、形制、器表花紋裝飾和燒成溫度等方面，都有不同的特徵，反映了不同時期製陶手工業的工藝技術發展水平和人們的生活狀況。陶器表面的花紋裝飾，也是不同歷史時期文化藝術發展狀況的反映。

1.夏代（二里頭文化早期）灰陶器

目前暫定爲夏代（有可能是屬於夏代晚期）陶器的，主要是指二里頭文化早期的陶器而言。這一時期陶器的形製、類別與器表紋飾，基本上都是承襲河南豫西地區龍山文化晚期的陶器發展而來。陶器特徵仍是以折沿

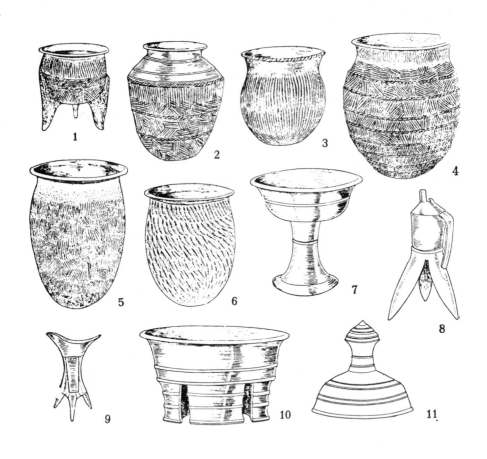

河南偃師二里頭文化早期夏代陶器
1.鼎（1/6） 2.瓮（1/8） 3.罐（1/6） 4.深腹罐（1/10） 5.罐（1/10） 6.深腹罐（1/6） 7.豆（1/6）
8.盉（1/10） 9.爵（1/6） 10.三足盤（1/6） 11.器蓋（1/6）

平底和三實足和圈足器為主的發展體系，但圓底器在該地區已開始少量出現。

陶器的質料也還是以泥質灰陶和夾砂灰陶較多，黑陶（包括黑皮陶）和棕陶次之，紅陶已極少發現。常見陶器作炊器用的主要是鼎、罐、甑。陶鼎多為斂口、深圓腹、圓底、三乳頭形矮足或扁狀高足的罐形鼎，但也有極少數敞口、淺腹、圓底、三扁狀高足的盆形鼎；陶罐多為斂口、深腹略鼓的平底罐，圓底罐還很少發現，另有極少數口沿上飾有扭狀花邊的小陶罐；陶甑多為敞口、深腹、平底的盆形甑，罐形甑則已很少見到。作飲器的有盉和斝。陶盉為圓頂、小口、長嘴、細頸、弧形鋬、袋足；陶斝為敞口、細腰、平底。作食器用的有豆、簋、鉢、三足盤。陶豆多為淺盤圓底的高柄豆，但也有少量盤沿外折、底近平的高柄豆；陶簋為敞口、淺腹、圓底下加喇叭形圈足；陶鉢為敞口微斂、深腹平底；陶三足盤為口微侈、淺盤、平底、下有三瓦狀足。作盛器用的主要有甕、盆、缸、陶甕分小口圓肩深腹略鼓的平底甕和斂口、折肩、深腹平底甕二種；陶盆分敞口折沿、深腹略鼓的平底盆和淺腹平底盆二種；陶缸多為敞口、深腹略鼓平底。另有斂口、深腹略鼓、平底、內壁劃有細槽的陶研磨器和帶菌狀握手陶器蓋等。

陶器表面的花紋裝飾，除部分食品和盛器為素面磨光，或在磨光面上拍印一些回紋、葉脈紋、渦漩紋、雲雷紋、圓圈紋、花瓣紋等圖案紋飾外，絕大部分陶器的表面還是飾印籃紋、方格紋與繩紋。並且還盛行在陶器表面加飾數周附加堆紋和一些劃紋和弦紋。籃紋和方格紋是承襲當地龍山文化晚期的陶器上常見編織物紋飾發展而來，但數量已大為減少，並逐步被細繩紋所代替。多數花紋顯然是作為裝飾陶器而拍印的。但是有些所謂紋飾，應是為加固陶器或搬動方便設置的。如陶器上所見到的附加堆紋，大多是施在器形較大和陶胎較厚的陶器腹部，說明這些附加堆紋，除作為花紋裝飾使用外，還有著加固大型陶器的作用。另外在部分製作精緻的細泥質磨光陶器表面，還發現有線刻的一些形象生動、雕工精細的動物形象圖案。如在河南偃師二里頭的二里頭文化早期遺址中，就發現在有些製作精緻的陶器表面，淺刻有龍紋、蛇紋、兔紋和蝌蚪紋，並且有一件陶器表面還刻著饕餮紋和裸體人像的形象圖案。

二里頭文化早期的陶器形製和紋飾，雖然是直接承襲河南豫西地區的龍山文化晚期的陶器發展而來，但是二里頭文化早期的陶炊器中，出現了

腹部滿飾附加堆紋的高足陶鼎；飲器中陶鬹已經基本不見，卻出現了陶爵和陶盉等器，陶盉有可能就是從前期陶鬹發展而來的。在食器中新出現了陶簋和三足盤。陶簋有可能就是從前期圈足盤演變而來。在盛器中陶甕、陶罐、陶盆的口沿與底部和龍山文化晚期相比也有一些變化，開始出現了圓底器。又如在器表紋飾上，籃紋和方格紋相對的較前減少，繩紋逐漸增多，並出現了拍印的圖案紋飾。這時分別住在黃河下游，黃河中游，以及長江中下游，夏的鄰區文化的陶器，除了與二里頭文化早期陶器有著許多共性之外，還有各自的明顯特點。如黃河下游一帶稍晚於龍山文化晚期的先商陶器，其質料雖然也是以泥質灰陶和夾砂灰陶爲主，但素面磨光黑皮陶和夾砂棕陶的數量還比較多見。常見的陶器形製和河南豫西地區二里頭文化早期的陶器相比有明顯的區別。陶器特點以折沿或捲沿平底器爲主，三實足、三袋狀足和圈足器次之，圓底器較多出現。常見的陶器形制，作炊具用的有鼎、罐、甑、甗和鬲；作飲器用的有觚、帶流壺和杯；作食器用的有豆和圈足盤；作盛器用的有甕、平底盆和陶缸；另有陶研磨器和陶器蓋等。其中甗、陶鬲、陶平底盆和陶帶流壺是比較常見的陶器品種。而在河南豫西地區的二里頭文化

早期，即夏文化中基本不見。其它地區的陶器特徵，和夏文化陶器相比也有不同。反映了夏的陶器和周圍鄰區其它氏族部落的陶器，是有著各自的發展序列和某些獨特風格。

夏代陶器的質量與當時燒陶窯爐的結構和提高窯爐內的燒成溫度有著密切聯繫。在鄭州洛達廟遺址中，曾發掘出來了一座相當於夏代二里頭文化早期的燒陶窯爐，窯的形製爲饅頭型，其結構分窯室、窯箅、火膛、支柱和火門等五部分。窯室呈圓形弧壁，並向上逐漸收斂，窯室底徑爲1.28 米、周壁殘高 0.25 米左右。窯室底部是用草拌泥作成的厚約 0.14米的窯箅，箅上分布有直徑 4-4.5 厘米的圖形箅孔。箅下爲立於火膛中部支撐窯箅的長方形支柱，支柱長 0.89米，寬 0.16-0.40 米，高 0.25 米。火膛呈圓形圜底，高 0.25 米，最大直徑 1.28 米。火門位於和支柱相應的火膛南壁上，火門高 0.32 米，內寬0.24 米，外寬 0.32 米。由於經過高溫火燒，火膛周壁、支柱、窯箅和窯室周壁等部分，已分別被燒成堅硬的青灰色或紅色。這種設置有窯箅和箅孔的饅頭燒陶窯爐，可以使從火膛進入窯室的火焰均勻地升高溫度，提高了陶器的燒造質量。

2.商代灰陶器

商代陶器以圓底、圈足和袋狀足

為主要特徵。從河南豫西地區的二里頭文化晚期和河南鄭州洛達廟遺址的出土陶器來看。雖然仍以泥質灰陶為主，但夾砂灰陶的數量顯然較二里頭文化早期增多，並有一些粗砂質紅陶和棕陶、泥質黑陶、泥質黑皮陶，已很少見到，常見陶器作炊器用的有鼎、罐、甑、甗、鬲。陶鬲為斂口捲沿、鼓腹袋狀足；陶甗為斂口捲沿、深腹細腰袋狀足；陶罐為斂口捲沿、深腹圓鼓、圈底或平底；陶甑為敞口捲沿斜壁略鼓、圈底、僅底部有矮孔；陶鼎分斂口捲沿、深腹圓鼓三錐狀足罐形鼎和淺腹略鼓、三圓錐狀足的盆形鼎二種。其中以罐形鼎較多。作飲器用的有斝、觚、爵、盉。陶斝為敞口捲沿、頸內收帶鋬、深腹袋狀足；陶爵為敞口、前有流後有尾、細腰帶鋬、平底三錐狀足；陶觚為敞口、深腹細腰、平底；陶盉為斂口圓肩短流、細腰帶鋬、三袋狀足。作食器用的有豆、簋、三足盤。陶豆分淺盤高柄豆和淺盤高圈足豆二種；陶簋為斂口淺盤、圈底高圈足；陶盤為敞口平底、盤的底部加三瓦狀足。作盛器用的有盆、甕、大口尊、缸。陶盆分敞口或口微斂捲沿、深腹圓底盆和敞口捲沿、深腹或淺腹、平底盆二種；陶甕分小口高領、圓肩深腹、圓底甕和斂口折肩、深腹平底甕二種；陶大口尊為敞口、頸內收、凸圓肩深腹、平底，一般是口徑略小於肩徑，陶缸為敞口深腹粗砂質厚胎圈底或下附矮圈足的紅陶缸。另有敞口斜壁圓底，內壁有劃槽的陶研磨器和菌狀握手陶器蓋等。

陶器表面的花紋裝飾，除少量素面磨光或在磨光的陶器面上施用一些凸弦紋和拍印的雲雷紋、雙鉤紋、圓圈紋等帶條狀圖案紋飾外，絕大多數的陶器表面滿飾印痕較深的繩紋，兼飾一些附加堆紋和凹弦紋。繩紋約占陶器表面紋飾總數的五分之四強，而附加堆紋的施用數量已較前大為減少。器表滿飾方格紋者，僅在個別粗砂質厚胎缸上還有施用，只有在個別陶盆上還有施用籃紋的情況。在河南偃師商代早期的二里頭文化晚期遺址中，還發現有些製作精緻和磨製光滑的陶器表面，淺刻有魚形紋和夔龍紋。在河南登封告成商代早期遺址中，發現了一件陶簋耳上刻製著蟬紋。呈現了商代早期圖案紋飾和雕刻藝術在陶器上的繼續使用和發展。

在河南豫西地區，商代早期的灰陶器不同於夏代者，主要是商代早期的陶炊器中，陶鬲逐漸代替了陶鼎、並出現了陶甗。陶鼎原是夏代的主要炊器之一。到了商代，陶鼎作為炊器的使用，數量大為減少，並且有些盆形陶鼎已變成為食器用的細泥質磨光器皿。再一個變化是陶觚、陶斝、陶

盃和陶爵等酒器較夏代顯著增多。盛器中的陶大口尊開始出現，並成爲重要盛器之一，而且在大口尊的口沿上又多刻有陶文記號，這對於了解陶大口尊的用途可能有著一些意義。食器中的淺盤高柄陶豆逐漸減少，新出現了圈足陶豆與陶簋。其它陶器也有程度不同的變化，反映了商文化與夏文化在陶器上的明顯不同。

從商代早期陶器的燒成溫度和質量與夏代的相比有著明顯提高。這應與商代早期燒陶窰爐的改進有關。從已經發掘出來的商代早期燒陶窰爐看，它雖然是承襲著前代的饅頭形窰爐形制。但部分結構已有了改進。如在河南偃師二里頭發掘出來的一座商代早期燒陶窰爐，頂部已毀，僅剩殘底的一部分。但還可以看出火膛結構呈直壁平底的圓筒形，直徑約 1 米，火膛一側有火門。窰箅已塌入火膛內，箅子厚約 0.05 米，箅子上布滿了圓形箅孔，箅孔直徑約 0.05 米。因久經火燒，火膛和箅子都已成堅硬的紅褐色及青灰色。又如在河南鄭州洛達廟發掘出來的幾座窰爐，頂部雖然也已損毀得很嚴重，但其中有一座窰爐還保留著窰室下部的火膛、支柱、窰箅和殘存的箅孔。窰室底部直徑 1.40 米，周壁殘高約 0.30 米，箅厚 0.1 米，箅上殘存箅孔復原後的直徑爲 0.1 米，箅下的火膛高 0.80 米，

窰柱長 0.60、寬 0.24 米。這座商代早期的窰爐和鄭州洛達廟夏代窰爐相比，已經有了明顯的改進，火膛增高和箅孔加大。火膛增高可以多容納柴草，燃燒起來火力增大，而箅孔加大則可以提高窰室內的溫度。這應是窰爐結構一次大的改進。

商代中期的陶器，仍以泥質灰陶的夾砂灰陶最多，約占同期陶器總數的 90％以上，其中夾砂灰陶略少於泥質灰陶。夾砂灰陶的使用數量已較前有所增加。此外還有一些夾砂粗紅陶、個別的黑皮泥質陶和泥質紅陶。常見的陶器作炊器用的主要是鬲、甗、罐、甑。陶鬲爲斂口捲沿或沿端折起、深腹細腰、三袋狀足；陶罐爲斂口捲沿、沿端折起、深腹圓鼓，底部分平底和圓底；陶甑爲敞口捲沿、深腹略鼓、圜底，底部有四個或五個鏤孔，陶鼎已很少見到。從出土的幾件可以作炊器的夾砂陶鼎看，皆爲斂口折沿、深腹略鼓、圜底、三錐狀足，個別鼎的口沿上還安有雙耳。作飲器的有斝、爵、盉、觚、杯。陶斝爲敞口或斂口、細頸帶鼻、鼓腹、三袋狀足，陶爵爲敞口、有流有尾或有流無尾、細腰帶鋬、平底、三錐狀足；陶觚爲敞口、深腹細腰、平底；陶盉爲圓頂小口短嘴、細頸帶鋬、三袋狀足；陶杯爲大口、深腹帶鋬、下附圈足。作食器用的有簋、豆、缽、

鼎等種。陶簋爲斂口折沿、深腹圓鼓或深腹近直、圜底圈足；陶豆爲淺盤圜底高圈足；陶鉢爲敞口或斂口淺腹圓底，並有極少數敞口、淺腹、圓底、方棱形足的泥質磨光陶鼎。作盛器用的有盆、甕、大口尊、罐、卣、壺等種；陶盆分斂口折沿、深腹圓鼓、圜底深腹盆、大敞口折沿，圜底淺腹盆和敞口捲沿、深腹平底盆三種；陶甕分小口高領、凸圓肩、深腹圓鼓圜底甕和斂口折肩帶鼻、深腹小平底甕二種；陶大口尊分二種，一種稍早的爲敞口、凸圓肩、口部略大於肩部，深腹圓底；另一種稍晚的爲大敞口，肩微凸或無肩、深腹圓底。陶罐爲斂口捲沿、深腹圓鼓、平底或圓底；陶盉爲斂口捲沿或斂口折沿、深腹圓鼓、圜底；陶壺爲小口長頸雙鼻、深腹圓鼓圜底、下加圈足；夾砂陶缸爲大敞口、深腹圜底或附有矮圈足。另有少量敞口頸內收折肩圜底陶尊，敞口捲沿深腹圜底內壁雕有密集細槽的陶研磨器和菌狀握手陶器蓋等。

商代中期各種灰陶器的口部，折沿著基本不見，而多爲捲沿，底部主要是圜底和袋狀足，圈足器也較前顯著增加，這時平底器則大爲減少。河南鄭州二里崗遺址出土的各種陶器，據粗略統計圜底器約占陶器總數的百分之四十六以上，袋狀三足器約占百分之三十左右，圈足器約占百分之七，平底器約占百分之十一，陶鬲在炊器中的數量較前大爲增多，約占炊器總數的三分之二左右，在陶器總數中陶鬲也占百分之二十三左右。其中捲沿陶鬲較沿折起陶鬲稍早些。陶甗的數量也明顯增加。而夾砂陶罐有所減少，夾砂陶鼎極爲少見。即使有也多是仿製同時的青銅鼎作爲禮器用。可見商代中期的主要炊器是陶鬲和陶甗。在飲器中陶斝和陶爵的數量較前也明顯增多，而陶盉則很少發現，在食器中陶簋和陶豆的數量劇增，三瓦狀足平底盤根本不見。在盛器中陶盆、陶大口尊和粗砂質紅陶缸的數量增多。陶大口尊由商代早期的口部略小於肩部，發展成爲口部略大於肩部，直至成爲小敞口和肩部已變成不顯著的陶大口尊了。商代中期的陶器品種增多，用途明確，胎壁減薄，製作精緻，爲商代陶器生產的最盛時期。

陶器表面的花紋裝飾，除少部分夾砂厚胎紅陶缸在器表滿飾方格紋、籃紋和雲雷紋外，百分之九十八左右的陶器表面都飾印較細的繩紋。其中有通體飾印繩紋的，如鬲、甗、罐、淺腹盆和卣等；也有在器的下腹部和底部全飾繩紋，而在器的上腹部或肩部打磨光滑，如甕、深腹盆、壺、大口尊、斝和簋等；也有在陶盆，陶簋

和陶壺的上腹部或肩部的打磨光處，拍印一周用圖案紋飾組成的帶條。通體素面或磨光的陶器爲數很少。在繩紋陶器和素面磨光陶器上，兼施凸弦紋和凹淺紋者更爲普遍，附加堆紋已較商代早期減少。僅見施於形製較大的陶器頸部或肩部，如陶大口尊和夾砂厚胎陶缸的肩部多加飾一周附加堆紋，這說明附加堆紋，主要是起著加固陶器的作用。圖案紋飾構成的帶條，多施在當時製作精緻的陶簋、陶豆、陶盆、陶罍、陶壺和部分陶甕等的腹部、肩部和圈足上。常見的圖案紋飾中有饕餮紋、夔龍紋、方格紋、人字紋、花瓣紋、雲雷紋、渦漩紋、曲折紋、連環紋、乳釘紋、蝌蚪紋、圓圈紋和火焰紋等種。其中以用饕餮紋組成的帶條最多，一般是三組饕餮紋構成一個帶條，爲當時各種圖案紋飾中最爲精美的一種。饕餮紋在陶器上的大量拍印，僅在商代中期最爲盛行，其中有些施用饕餮紋的陶器和同期施有饕餮紋的青銅器形制完全相同。

商代中期的燒陶窯爐，基本上和商代早期的燒陶窯爐相同。在河南鄭州銘功路西側的商代中期燒陶窯場內發掘出來的燒陶窯爐，其中保存較好的一座，窯室頂部雖已損壞，但還可以看出窯室底部直徑爲 1.15 米，周邊略向上弧形收斂，算厚 0.15—0.3 米、孔徑約爲 0.14—0.18 米。火膛直徑和窯室底部相同，火膛高約 68 厘米，支柱的高度與火膛同，支柱長 0.4、寬 0.26 米。從這座殘破的燒陶窯爐可以看出算孔直徑較商代早期的窯爐算孔加大。算孔加大有利於升高窯室內的溫度，提高陶器的燒成質量。

商代後期的陶器仍是以泥質灰陶和夾砂灰陶最多，並有少量泥質紅陶。常見的陶器形制，作炊器用的有鬲、甗、罐、甑。陶鬲仍爲斂口、捲沿方唇、深腹或淺腹袋狀足。陶甗爲敞口捲沿或折沿方唇、深腹細腰、袋狀足。陶甑爲敞口折沿、深腹平底三個鏤孔；陶罐爲斂口折沿、深腹圓底，作飲器用的有爵、觚、斝、壺、尊、卣、觶。陶爵爲敞口、有流無尾、淺腹帶鋬、圓底三錐狀足。陶觚爲大敞口、深腹平底或圓底、下附圈足。陶斝爲敞口捲沿、頸內收帶鋬、腹圓鼓、三袋狀足；陶壺爲直口短頸、深腹圓鼓、圓底圈足。陶尊爲敞口、深腹、圈足、陶卣爲斂口長頸帶鼻、深腹圓鼓、圈足。陶觶似壺而形制較小。作食器用的有豆、盤、壺、簋。陶豆爲敞口、深腹、高圈足或矮圈足。陶盤爲大敞口、淺盤、圈足。陶壺爲斂口捲沿、深腹圓鼓、圈足。陶簋爲敞口捲沿、斜腹略鼓、圈足。作盛器的有甕、罍、盆、大口尊。陶

甕爲小口短頸、深腹圓鼓、平底或圓底。陶罍爲小口短頸、圓肩雙鼻、深腹圓鼓平底。陶盆爲斂口折沿、深腹微鼓平底。陶大口尊爲大敞口直腹圓底。並有一些菌狀握手陶器蓋和粗砂質厚胎"將軍盔"等。

陶器表面的紋飾比較簡單，其中主要是繩紋，並有一些刻劃紋、凹線紋、弦紋、附加堆紋和鏤孔等。繩紋多飾在陶鬲、陶甗和陶罐、陶盆、陶罍、陶大口尊的器表。凹線紋、弦紋多施在陶爵、陶觚、陶壺、陶卣和陶豆、陶簋的器表。刻劃紋多施在陶簋、陶罍和陶罐的腹部。刻劃紋中以三角形最多，並有少量人字紋、雲雷紋、方格紋。附加堆紋已很少施用。商代中期盛行的饕餮紋、雲雷紋、方格紋等帶條狀精美圖案紋飾，在商代後期陶器上已很少見到。而這種圖案紋飾多施用於該期青銅禮器和白陶器上。另在河南安陽殷墟也出土了一件泥質黑皮陶上用紅彩佳著饕餮紋、三角形和雲雷紋等裝飾。

從商代後期的陶器看，袋狀足的數量仍然不少，但是平底器和圈足器較前明顯增多，而圓底器則相對減少。炊器中陶鬲的數量仍然最多，陶鬲的口沿皆有折棱，但腹部由深變淺，襠部由高變矮，足尖逐漸消失。陶甗的變化基本上和陶鬲同。商代早期和中期常見的夾砂陶罐，到了後期已大爲減少；陶甑皆呈斜壁平底，僅有三個對稱的桂葉形鏤孔。飲器中陶爵和陶觚的數量顯著增多，但陶觚的形制由高變低、陶爵皆成圈底。陶斝已很少發現，並新出現了陶卣。在食器中陶簋和陶豆的數量大增，但陶簋的形制是由斂口變爲大敞口，陶豆的形制由高圈足變成矮圈足。在盛器中陶甕和陶盆都明顯減少，更多的出現陶罍。陶大口尊已逐漸消失。隨著青銅禮器的大量鑄造和使用，也出現了一些仿制青銅禮器的陶器。如在河南安陽殷墟就出土有敞口帶柱、有流有尾、圓底帶鋬的陶爵，大敞口、深腹圓底、圈足陶觚，斂口、鼓腹帶鼻、圈足陶卣，直口雙立耳、深腹圓底三圓柱狀足陶鼎，敞口雙立耳、腰細收成袋狀足陶斝和大敞口、腹圓鼓、高圈足陶尊等製作甚爲精緻的陶器。同時也出現了製作粗劣作爲明器用的陶爵與陶觚等。常見的商代後期各種陶器，真正是屬於人們日用的，也只有陶鬲、陶甗、陶簋、陶豆、陶罍、陶罐、陶甕和器蓋等十餘種。而其它一些陶器，不是數量很少，就是作爲明器製造的。商代後期實用陶器數量的減少，是和商代後期青銅器、白陶器、印紋硬陶器和原始瓷器等胎質堅硬的器皿有了新的發展，並得到了較多的使用有關。所以精美的圖案紋飾不但不再施用於陶器上，就是日用陶

器的品種也有所減少，而且有些陶器的製作也比過去顯得粗糙。

商代後期的燒陶窯爐，仍然是屬於圓形饅頭窯。鄭州人□□王發掘的一座商代後期燒陶窯爐，窯室上部損毀、窯室底部直徑 1.80 米，火膛高 1.10 米，直徑 1.70 米，火膛周壁近直，底呈鍋底形。在窯室與火膛之間的窯箅上共有五個箅孔，中間一個呈圓形，箅孔直徑 20 厘米，周圍四個對稱的橢圓形箅孔，孔徑寬 10 厘米，長 50 厘米。由於經過強烈的火燒，火膛周壁、支柱和窯箅都被燒成堅硬的青灰色和紅色。火膛加高可以多容納柴草以增強火力，而箅孔雖有所減少，但箅孔徑加大了，可以使火膛的強大火力集中進入窯室，以提高陶器的燒成溫度。河南安陽殷墟發掘出來的一座燒陶窯爐，在結構上又有了一些改革，其中不但窯室和火膛加大與提高，更重要的是在窯箅下面的火膛中間免掉了支柱。它由窯室、火膛、窯箅和火門四部分所組成。上部窯室損毀，僅剩窯室部的窯箅一部分。窯箅殘存部分呈半圓形，南北殘長 0.83－1.07 米，東西殘長 0.80－1.15 米。窯箅上殘存五個通火的箅孔（原稱火眼），其形狀大小不一。箅孔垂直連通火膛與窯室，箅孔直徑 5－10 厘米不等。窯箅下面為火膛，火膛底部呈鍋底形、直徑約

1.10－1.15 米。火膛頂作穹形，膛壁呈弧形，火膛高（底至窯箅）約 0.63－0.70 米。在火膛的南壁上有舌形火門、門寬 0.22－0.30 米，呈外高內低的斜坡形與火膛相接。由於該窯爐經過強烈火燒，所以火膛底部、周壁和窯箅，火門分別都被燒成堅硬的紅色與青灰色。發掘時在火膛內底部還殘留有厚約 19－25 厘米的草木炭燼。這種減掉支柱和加大箅孔的窯爐，火膛內可以更多地容納柴草，增強火力，以提高窯室內陶器的燒成溫度。

3.西周灰陶器

西周灰陶是承襲陝西一帶的先周陶器和吸收了商代後期的一些陶器形制發展而來的。所以在陝西一帶的部分西周前期陶器上，還保留著一些先周時期的特點，如高襠鬲，深腹圓鼓陶盆和深腹雙耳罐等。到了西周後期，全國不同地區的陶器品種與形制，雖然有著一些地方特點，但基本上已趨於一致，成為以袋狀足，圈足和平底為主要特徵的西周陶器。

西周陶器仍是以泥質灰陶和夾砂灰陶最多，但也有夾砂紅陶和泥質紅陶。泥質黑陶在西周前期還有少量發現，到了西周後期已經不見。常見的西周陶器作炊器用的主要是鬲、甗、甑。鬲為斂口捲沿、深腹圓鼓、矮袋狀足。陶甗為斂口、捲沿、深腹細

腰、矮袋狀足。陶甑是敞口深腹平底帶鏤孔的盆形甑。作食器用的主要是簋和豆。簋的形制基本都是大敞口折沿、斜壁略鼓、圜底喇叭口形圈足。陶豆爲敞口淺盤、圜底或平底喇叭形座。作盛器用的有罍、罐、甕、盆、盂。陶罍爲小口捲沿、短頸圓肩雙鼻、深腹圓鼓平底。陶甕爲小口況外捲、圓肩、深腹略鼓平底。陶罐分小口沿外捲、深腹圓鼓平底罐和斂口短頸、深腹圓鼓圜底罐二種。陶盆分敞口沿外捲、深腹略鼓平底盆和敞口沿外折淺腹平底盆二種。陶盂爲敞口折沿、折腹平底。另有少量大敞口、深腹、圜底圈足陶尊，斂口捲沿、淺腹圈底、三錐狀足陶鼎，斂口、折肩細腰、袋狀足陶爵，喇叭口握手陶器蓋和圈足盤等。

西周陶器上的花紋裝飾，基本上都是紋理較粗的繩紋，並有一些劃線紋、篦紋、弦紋和刻劃的三角紋。陶鬲、陶甗、陶罐、陶甕、陶盆、陶罍的器表都是滿飾繩紋，兼飾一些畫線紋和弦紋，陶簋和陶罍的器表，除下部飾繩紋，上部多飾刻劃的三角紋和篦紋。附加堆紋已經很少施用。另在陝西長安澧西張家坡少量西周陶片上發現有拍印的雲雷紋、回紋、重圈紋與 S 形紋等圖案紋飾，在江蘇、浙江地區西周陶器上拍印有席紋、方格紋、雲雷紋和曲折紋等圖案紋飾。

陶鬲在炊器中的使用數量仍然是最多，約佔同期陶炊器的 80％ 以上。說明陶鬲仍是西周時期的主要炊器。但是隨著灶的出現與發展，陶鬲的形制變化也比較顯著，特別是表現在鬲襠和鬲足部分由高變低。西周前期陶鬲的襠部較高，多呈圓弧形，並有一些夾角襠（即所謂"瘟襠"），足尖還比較顯著。西周後期陶鬲的襠部明顯變低，夾角不甚顯著，足尖部分消失，呈肥胖的矮袋狀足。並有一些和同期銅鬲形制相同的帶有扉棱的扁腹鬲，鬲的襠部近平和足呈圓柱狀平底。陶甗發現較少。其形制變化基本上和陶鬲類同，也是襠部和袋狀足由高變低。陶豆在西周前期多爲矮圈足，並有一些圈足較高帶十字鏤孔的陶豆。西周後期則多爲高柄喇叭形陶豆，且在豆柄中部細腰處凸起一棱。陶簋的形制基本上和商代後期相同，西周前期還有少量斂口折沿、圓腹圜底高圈足陶簋，到了西周後期都成敞口簋了，到了西周末期陶簋已逐漸消失。陶盆由捲沿逐漸發展成爲折沿。陶盂是從西周後期才開始出現的。陶罍在西周前期基本上還是承襲商代後期肩部有雙鼻的陶罍形制，西周後期多爲無鼻陶罍。陶甕是由西周前期的小口直領圓肩甕發展成爲小口卷沿斜圓肩甕。其它各種陶器，由於地區的不同，從西周前期到西周後期，也有

著一些變化。特別是在有些地區，還出現了一些仿製青銅器的各種陶器和專門爲隨葬而燒製的陶明器。西周時期日常生活中所使用的陶器，如陶爵、陶斝、陶觚、陶壺等陶飲器，很少發現或根本不見。

西周時期的燒陶窯爐，在陝西和河南等地都有一些發現，窯爐的形製仍是屬於圓形饅頭窯。其結構還是承襲商代後期窯爐結構。一種是由窯室、窯箅、火膛、支柱和火門等五部分所組成。如在鄭州董砦遺址中發掘出來的一座西周時期的燒陶窯爐，窯室上部損毀，底部平面呈圓形，直徑爲 1.80 米。殘留的窯室周壁下部略有向上收斂的弧度。窯箅厚 0.40 米。箅上有四個對稱的橢圓形箅孔，孔徑長 0.16、寬 0.10 米。箅下火膛也呈圓形，周壁近直，直徑略小於窯室底部。火膛高 0.45 米。在火膛中部和後壁相接處，有一個長方形支柱，在與支柱相應的南壁上挖有一個寬約 0.40 米的火門。另在陝西灃東發掘出的一種燒陶窯爐，其結構和河南安陽殷墟發掘出來商代後期沒有支柱的窯爐類同。也是由窯室、窯箅、火膛和火門四部分所組成，窯箅上有五個箅孔。窯頂爲圓拱形，可能煙囪建於窯頂中部。此外，西周燒陶窯爐的窯室和火膛都較商代後期有所擴大，有利於提高陶器的燒成溫度和質量。

4.春秋灰陶器

春秋時期灰陶器的基本特徵，還是以平底器和袋狀三足器爲主，兼有少量圈足器。但是由於地區的不同，陶器形制仍有一些地方特點。其質料仍以泥質灰陶爲主，夾砂灰陶次之，並有一些夾砂紅陶和夾砂棕灰陶。常見的陶器中作炊器的主要是鬲、釜、甑。陶鬲爲斂口折沿或捲沿、深腹圓鼓、矮袋狀足。陶釜形似陶鬲而無袋狀足成爲圜底。陶甑還是斂口或敞口微斂、沿外折、深腹斜直的平底甑。作食器用的有豆、盂、盤。陶豆爲淺盤內外有折棱或外有折棱、圜底下附高柄。陶盂爲口微斂沿外折，折腹或折腹略鼓平底。陶盤爲敞口捲沿斜壁平底形。作盛器用的有甕、盆、罐。陶甕爲小口高領、圓肩深腹平底。陶盆爲口微斂、沿斜折、深腹略鼓平底。陶罐分小口捲沿、高領折肩、深腹圓鼓平底罐和小口折沿短領、圓肩或折肩、深腹平底罐二種，並有一些帶握手的陶器蓋。在中原地區的部分春秋晚期的墓葬中，多隨葬有陶鬲、陶罐、陶豆、陶盂等實用器或同類形制的陶明器。在鄭州春秋墓葬中，還發現隨葬有仿製青銅器的鼎、罍、匜、盤等陶明器。在江南地區還出土有仿製當地印紋硬陶的灰陶甑、直領罐等灰陶器。

春秋時期陶器表面的花紋裝飾比西周更爲簡單。器表主要是飾印粗繩紋和瓦旋紋。繩紋多施在陶鬲、陶釜、陶罐、陶盆、陶甑和陶甕的腹部。瓦旋紋多施在陶鬲、陶釜的肩部和陶盆的上腹部。陶豆和陶盂多爲素面或磨光。在部分高領圓底罐的肩部，還發現有壓印暗紋的。附加堆紋僅在個別大型陶鬲上作加固施用。在江南地區的部分陶甕（也稱陶壇）和陶罐的腹部，有飾方格紋和席紋的。

春秋時的陶器，在炊器中仍以陶鬲爲最多，早期袋狀足比較明顯而肥大，並有仿製銅鬲的扁腹帶扉棱陶鬲，晚期陶鬲的底部已近圓底，只是在底部中間有三處略爲鼓起的象徵性袋狀足，進而發展成爲圓底陶釜。中原地區陶釜是春秋末期或戰國早期開始出現的。在食器中主要是陶盂和陶豆。陶盂是由圓腹發展成折腹。陶豆的盤和底相接處，早期爲外有折棱和內有折角，晚期則發展成爲外有折棱、內呈圓弧形。豆柄的喇叭形座則是由低變高。中原地區春秋時期的豆盤內，多刻劃有文字與記號。在盛器中的陶罐，由低領到高領，並逐步發展成爲高領陶壺。高領圓底罐的變化是：罐的肩部由斜直發展成略爲圓鼓。陶盆由沿面斜平與腹部斜直微鼓發展成沿面微鼓和腹圓鼓。至於各地墓內隨葬的陶器，形制和組合關係，

由於各地風俗與生活習慣的不同，也略有區別。總的看來，春秋時期人們日用陶器的品種又有了明顯減少。最常見的陶器也就是鬲、釜、盂、盆、豆、甕、罐等七種。

春秋時期的燒陶窰爐，在山西、河南、河北等地皆有發現。山西侯馬牛村古城東南一帶製陶作坊遺址發現了一片窰爐。其中一號窰爐的頂部損毀、窰身呈橢圓形的筒狀，東西徑 2米、南北徑 1.6 米，殘存窰身縱深1.35 米，底徑 1 米。內壁也被烈火燒成堅硬的灰黑色。在窰身西壁上有一個寬約 0.3 米的火門，火門外面的地面上也被燒成硬面。與火門相平的窰身內面，有一周寬約 0.3 米的環形台子。從附近出土的圓柱形“磚塊”推測，台子上可能架設有圓柱形的陶爐條。陶器可能是放在爐條之上。類同的四號窰爐內，在與火門相當的後方有一個直徑 8 厘米的煙囱。窰身後部設置煙囱是燒陶窰爐的重大改進。

總之，隨著製陶工藝技術和燒陶窰爐的不斷改進與發展，陶器的燒成溫度和質量也相應有了很大的提高。特別是由於白陶器、印紋硬陶器、原始瓷器和青銅器、漆器等手工業產品的陸續出現與廣泛使用，灰陶的品種逐漸減少，器表的花紋裝飾也日趨簡單。夏、商時期的各種陶器就有二十多種，西周時期減少到十幾種。春秋

時期除墓內隨葬明器外，真正作為人們日常生活使用的陶器已不超過十種。夏、商時期陶器表面的花紋裝飾，除繩紋、弦紋和附加堆紋外，還有不少拍印的各種精美圖案紋飾，到了西周時期拍印的圖案紋飾在陶器上已很少施用。春秋時期的陶器表面除素面外，基本上都成了繩紋。

西周以後，製陶手工業又開闢了新的途徑，除繼續生產日用陶器皿外，又大量生產板瓦、筒瓦等建築用陶的構件了。

5.白陶器

白陶是指表裡和胎質都呈白色的一種陶器。白陶不但和以灰陶為主的各種泥質陶器和夾砂陶器的顏色不同，而且二者所用的土質原料也有著很大的區別。根據周仁、張福康等對山東城子崖龍山文化及河南安陽殷墟出土白陶的研究，發現它們的化學成份非常接近瓷土（河南鞏縣瓷土）及高嶺土的成份。在對安陽殷墟白陶的電子顯微鏡觀察中，發現它的礦物主要組成與高嶺土很相似。這就說明了我們的祖先至少在龍山文化時期和夏、商兩代就已開始利用瓷土和高嶺土來作為製陶原料，使我國成為世界上最早使用高嶺土燒製器皿的國家。由於瓷土和高嶺土的含鐵量分別為1.59％和1.72％，遂使這種白陶器的顏色都呈白色，再加上藝術裝飾就形成了我國獨特的白陶。從目前已經發現的白陶器來看，其燒成溫度都不高。根據當時陶器可能的燒成溫度以及國外一些人對白陶燒成溫度的測試，我們估計它的燒成溫度可能在1000℃左右，而不超過商代幾何印紋硬陶（1150℃左右）的燒成溫度。

白陶器基本上都是採用手製，以後也逐步地採用泥條盤製和輪製。

白陶器在河南豫西一帶的龍山文化晚期和二里頭文化早期遺址與埋葬中皆有發現。常見的白陶器形制，多系鬹、盉、斝等酒器。有些白陶鬹的口沿飾鋸齒狀花邊，鋬上有長方形鏤孔和鋬表有二個對稱的乳釘裝飾。盉為圓頂折肩管狀流，細腰帶鋬袋狀足。部分白陶盉除腹部飾弦紋二周外，有的在鋬上還刻劃有三角形紋。白陶斝為敞口、細腰帶鋬袋狀足。這時的白陶器一般說胎質堅硬而細膩，胎壁也較薄。

商代早期的白陶器，在河南豫西一帶的文化遺址與墓葬中也有一些發現。白陶器的形制，除鬹與皿外，又出現了爵。爵的形制為敞口、深腹細腰、扁形鋬、平底三錐狀足。爵的鋬上和口部還刻劃有人字形紋飾。並且還發現有器表拍印著繩紋和附加堆紋的白陶盆類的碎片。

商代中期的白陶器，在黃河中下

60

游地區的不少遺址中都有發現，但多係殘片。其中能看出形制，除有盉、鬶和爵外，還有豆、罐和缽等。白陶器的器表多爲素面磨光，只有少量飾印繩紋，現今發現最早的白陶器是在黃河中下游地區。在長江中下游地區，如在湖北黃陂盤龍城和江西清江築衛城等地的商代遺址中，也發現有商代中期的胎質堅硬而細膩的白陶器。

商代後期是我國白陶器的高度發展時期。所以在河南、河北、山西和山東等地的商代後期遺址與墓葬中，多出現有白陶器皿，其中以河南安陽殷墟出土的數量最多，並且製作的也相當精緻。常見的白陶器形制有小口短頸、圓肩、深腹、平底罍、小口長頸、鼓腹、圈足壺，小口長頸、鼓腹、平底觶，小口、鼓腹雙鼻卣，敞口鼓腹平底盉和敞口、鼓腹、圈足簋等。這些白陶器的胎質純淨潔白而細膩，器表又多雕刻有饕餮紋、夔紋、雲雷紋和曲折紋等精美圖案花紋裝飾。從有些白陶器的形制和器表的紋飾看，顯然是仿製同期青銅禮器的一種極爲珍貴的工藝美術品。可以說是我國白陶器燒製工藝技術發展到了頂峯的時期。

由於白陶器比一般灰陶器有著胎質堅硬和潔淨美觀的優點，所以在夏、商時期，白陶器多被統治階級所佔有，生前享用，死後隨葬在墓內。因此在夏和商的早期，白陶器的主要形制是供統治階級享用的鬶、盉、爵等酒器和豆、缽等食器。到了商代後期更是這樣。白陶器的形制有罍、壺、卣、觶等多種。到了西周，可能由於印紋硬陶器和原始瓷器的較多燒製與使用，白陶器已經很少發現或根本不見了。

3.印紋硬陶和原始瓷器

1.印紋硬陶

印紋硬陶的胎質比一般泥質或夾砂陶器細膩、堅硬，燒成溫度也比一般陶器高，而且在器表又拍印以幾何形圖案爲主的紋飾。由於印紋硬陶所用的原料含鐵量較高，所以印紋硬陶器的表裡和胎質顏色多呈紫褐色、紅褐色、灰褐色和黃褐色。其中以紫褐色印紋硬陶的燒成溫度最高，有的已達到燒結程度。少數印紋硬陶的器表還顯有在窰內高溫熔化而成的光澤，好像施有一層薄釉似的。擊之可以發出和原始瓷器類同的金石聲。灰褐色印紋硬陶的燒成溫度較低，紅色和黃褐色印紋硬陶的燒成溫度又稍低些。

印紋硬陶的胎質原料，根據其化學組成分析，基本上和同期的原始瓷

器相同。在胎質化學組成分布圖上，印紋硬陶和原始瓷器的化學組成是混在一起的，只是印紋硬陶的含 Fe_2O_3 量較原始瓷器多些。從考古發掘的材料看，商、周時期的印紋硬陶，往往又是和同期的原始瓷器共同出土，而且兩者器表的紋飾又多是類同或完全一樣。特別是在浙江紹興、蕭山的春秋戰國時期窰址中，還發現印紋硬陶和原始瓷器是在一個窰中燒製的事實，說明商、周時期的印紋硬陶和原始瓷器的關係是相當密切的。

印紋硬陶器基本上是採用泥條盤築的方法成型。至於器鼻、器耳等附件，則是手製捏成後再粘結在器體上的。關於印紋硬陶器表面的紋飾，是在盤築成器後，一手拿蘑菇等形狀的"抵手"抵住內壁，以防拍打時器壁受力變形，一手用刻印有花紋的拍子在外壁拍打，使上下泥條緊密粘結，不致分離。因此，內壁往往留著一個個凹窩，外壁出現各種花紋。

印紋硬陶器的出現，應和白陶器一樣，也是在燒製一般灰陶器的長期實踐中，發現了含鐵量較高的粘土為原料而燒製出來的。根據我國已經發現的印紋硬陶的材料看，長江以南地區和東南沿海地區，印紋硬陶的出土數量比較多，而且延續的時期也較長；看來我國江南地區的印紋硬陶器，應是承襲當地用陶土燒製的一般

印紋陶器（有稱軟陶）發展起來的。而在黃河中下游地區，雖然也發現有印紋硬陶器，但數量還相當少，而且出現的時間比白陶器晚得多。

從黃河中下游地區和長江中下游地區出土的印紋硬陶器的發展情況來看，基本上都是由少到多和由簡單到複雜的發展過程。雖然在不同的地區所出印紋硬陶的形制與器表紋飾有著一些地方特點，但它們之間的共性還是主要的。

夏代的印紋硬陶，目前還不能完全肯定確認。但是在江西、湖南和福建等地暫定的所謂新石器時代晚期遺址中（其中有些遺址的時代，有可能是相當於中原地區夏代時期）就出現了印紋硬陶。如江西清江築衛城遺址的中層，就發現有器表拍印著葉脈紋的硬陶片。據說築衛城遺址中層的碳−14 測定年代，為距今四千年左右，即相當於夏代時期。

商代的印紋硬陶，在黃河中下游地區和長江中下游地區都有發現。其中屬於商代早期的印紋硬陶片，在偃師二裡頭的二裡頭文化晚期遺址中，曾出土有器表拍印著葉脈紋（原稱人字紋）的硬陶片。商代中期的印紋硬陶，在黃河中下游地區的河南、河北和山西等地都有出土。常見的器形有小口短頸、凸圓肩扁鼻、深腹圓鼓、圓底硬陶甕（有稱罍或罐），小口長

頸、斜圓肩扁鼻，深腹圓鼓、圜底硬陶尊，小口、唇外捲、圓肩扁鼻，深腹圜底硬陶罐，直口、斜腹硬陶罐和斂口、折腹圜底硬陶尊等。這些印紋硬陶器的頸部多有輪制時遺留下來的弦紋，而腹底多拍飾葉脈紋、雲雷紋和人字紋；胎色以紫褐色和褐色較多，灰褐色者較少。在紫褐色胎質的硬陶甕和斂口硬陶尊的器表，常有一層類似薄釉的光澤。在長江中下游地區的湖北、湖南、江西和上海等地的商代中期遺址中，除出土有和黃河中下游地區形制相同的甕（有稱罐）、尊、罐，還出土有小口捲沿、鼓腹圜底硬陶釜、敞口深腹硬陶碗、直壁硬陶杯和淺盤高柄硬陶豆等。胎色除紫褐色與黃褐色者外，還有較多紅褐色或紅色的。常見的紋飾有雲雷紋、葉脈紋、方格紋、曲折紋和回紋等。商代後期的印紋硬陶器，在黃河中下游地區的河南安陽殷墟，河北藁城台西村和山東益都等地皆有出土。其形制有小口短頸、折肩鼓腹圜底硬陶甕（有稱罐）和小口、深腹圜底硬陶尊等，器表紋飾除葉脈紋和雲雷紋外，還有繩紋。而在長江中下游地區的江西清江吳城和浙江錢山漾等地的商代後期遺址中，出土的印紋硬陶器有小口鼓腹圜底甕、小口高領深腹圜底尊、小口深腹罐和敞口鼓腹圜底釜等品種，胎質紋飾與前期相同。從目前

我國各地商代印紋硬陶的出土情況中，可以看出長江中下游地區印紋硬陶的出土數量、品種和紋飾，都比同期的黃河中下游地區為多。說明長江中下游地區，在商代已經較多的燒製和使用印紋硬陶器了。

西周是印紋硬陶發展興盛的時期。在長江中下游的江蘇、浙江、江西等地的許多西周時期文化遺址與墓葬中，都有眾多印紋硬陶出土。常見的器形有斂口捲沿、深圓腹圜底或平底硬陶甕，小口折沿、短頸折肩、深腹平底硬陶壇、小口凸圓肩（部分帶鼻）、深腹圓鼓平底硬陶瓿等。其中甕、壇腹部豐滿，器形高大，有的通高達 99 厘米。肩腹分段拍飾雲雷紋、方格紋、回紋、曲折紋、菱形紋、波浪紋與夔紋等，製作工整。其中有不少是二種或三種紋飾復合在一件器上，為當時很好的貯盛器。而在黃河中下游地區，可能由於青銅器和原始瓷器較多使用，印紋硬陶器則很少發現。目前僅在洛陽的一些西周墓中發現有少量小口捲沿、深腹圓鼓平底硬陶甕和小口、圓肩、深腹略鼓硬陶罐。由此看來，西周時期印紋硬陶器主要是盛行於長江中下游地區。

春秋時期的印紋硬陶器，基本上是承襲西周時期印紋硬陶而發展的。從長江中下游地區的江蘇、上海、浙江、江西和東南沿海的福建、廣東等

地的春秋時期遺址和墓葬中、出土的印紋硬陶器與西周時期的基本相同。常見的器形有小口捲沿或折沿、圓肩或折肩、深腹平底硬陶甕，小口捲沿或折沿、圓肩或折肩、深腹平底硬陶壇，小口、扁圓腹、平底硬陶顱，敞口、鼓腹平底硬陶盆和敞口圈底硬陶釜等。該時期印紋硬陶的胎質，仍以紫褐色、紅褐色和灰褐色為主。硬陶器表拍印的幾何形圖案紋飾，除沿用西周時期的雲雷紋、葉脈紋、小方格紋、曲折紋、席紋和回紋外，又拍印有大方格紋和布紋。而在黃河中下游地區，春秋時期的印紋硬陶仍很少發現，所見者僅有一種小口捲沿、深腹圓鼓平底的硬陶罐，胎質呈灰色，器表拍印方格紋。說明春秋時期的印紋硬陶，主要還是盛行於長江中下游和東南沿海一帶的吳越地區。

在商和西周時期印紋硬陶與原始瓷器都用泥條盤築法成型，紋飾也有相同的，而極大多數是貯盛器，是關係非常密切的兩種姊妹產品。到了春秋時期特別是晚期，印紋硬陶器的用途基本不變，而原始瓷器的用途則多是作食器用的，二者之間的用途有了顯著的變化。

2.陶塑作品

陶塑作品，在夏代、商代、西周和春秋各個時代中都有一些發現。其資料除個別為細泥質紅陶或黑陶外，絕大部分是細泥質灰陶，皆係手製。其中多數是各種動物形象，也有少數的雕塑人像。雕塑品一般是個體形象，也有的是作為其它陶器上的附件。相當於夏代的陶雕塑品，只在陶器上有一些蛇、兔、蝌蚪等形象，很少見到獨立的個體。陶雕塑盛行於商代早、中期。在河南偃師二裡頭的商代早期大型宮殿遺址附近，就出土有陶龜、陶羊頭、陶蛤蟆和陶鳥等雕塑品，形象生動逼真。如陶蛤蟆不僅姿態生動，而且在背上還印刻有密集的小圓圈紋，以顯示蛤蟆背部的特徵。又如塑造的陶羊頭，雙角向前彎曲，眼、鼻、口生動逼真，可以清楚地看出是一個綿羊的形象。在河南鄭州商代中期遺址中，曾出土陶龜、陶虎、陶羊頭、陶魚、陶豬、陶鳥頭、陶人座像等陶雕塑品。其中以陶龜數量最多。這些陶雕塑品的形象也都相當生動。如塑造的一件陶虎、作太臥狀，雙眼圓瞪，口張牙露，顯示著虎的凶暴形象。又如塑造的一件陶魚，滿身飾形象逼真的鱗紋。商代後期陶雕塑品目前發現的較少，這可能與商代玉雕塑品石雕塑品的顯著增多有關。所以在河南安陽殷墟的商代後期城遺址中，發現的陶雕塑品、除少量陶龜和陶羊外，很少見到別的。江西清江吳城商代後期遺址中，出土有鳥、人面、陶祖等陶雕塑品。西周時期的陶

雕塑品也很少發現。在陝西長安灃鎬
的西周都城遺址中，發現有形象生動
逼眞的陶牛頭。在陝西侯馬春秋時代
的遺址中，出土有形象生動的陶鳥。
從夏、商、西周和春秋等時期中的雕
塑品看，大都是動物的形象，它反映
出各個時期人們的審美觀點和對現實
生活中的一些眞實感受。

4. 中原以外各區的陶瓷生產

1. 東南地區

我國東南沿海地區的浙江、福
建、台灣、廣東、廣西、江西等地，
在新石器時代末期就創製出來了器表
拍印著類似編織品紋飾的各種幾何形
圖案紋飾的陶器。大約相當於中原地
區的夏代時期，他們在燒製泥質印紋
陶器（有稱軟陶）的基礎上，創製出
燒成溫度較高、胎質堅硬和器表仍拍
印著各種圖案紋飾的印紋硬陶器。早
期以泥質灰陶和夾砂灰陶的數量較
多，並有一些夾砂紅陶、泥質黑皮陶
（或灰皮陶）和橙黃陶。陶器表面的
裝飾除幾何形圖案紋飾外，也有素面
磨光和飾畫紋的。常見的陶器形制，
作炊器用的有：敞口細腰袋狀足陶鬹
與敞口直壁或直口直壁陶杯；作食器
的有：淺盤高柄細把陶豆和淺盤高圈
足陶盤；作盛器的有：敞口折肩甕和

陶壺，並有一些陶器蓋與陶缽等。陶
器表面除素面外，多飾有方格紋、籃
紋和曲折紋等圖案紋飾。同時也有少
量印紋硬陶量出現。印紋硬陶的胎質
堅硬，燒成溫度較一般陶器爲高，器
表的紋飾也多是方格紋、籃紋和曲折
紋，並有一些葉脈紋和繩紋。說明印
紋硬陶是在當地燒製泥質印紋陶器的
基礎上發展來的。另外，在這一時期
的文化遺址中，還出土有陶紡輪、陶
網墜和陶拍子等生產工具。這種類型
的文化遺址，以福建縣石山遺址中
層、廣東石峽文化中層和江西築衛城
遺址中層爲代表，其碳 −14 測定年
代約距今四千年左右，大約相當於中
原地區的夏代時期。

隨著中原地區、東南沿海地區和
長江以南地區的文化交流及相互影
響，在湖北、湖南、江蘇、江西的大
部分地區和福建、廣東的一些地區，
也發現有相當於中原商代時期的文化
遺址。在這些地區的部分遺址中，曾
出土有與中原地區類同的陶器，如在
江西清江吳城的商代中期遺址中，就
出土有類似河南商代中期的敞口深腹
當襠袋狀足陶鬲，淺盤高圈足陶豆和
大口、頸內收、深腹陶大口尊等。陶
器表面也多飾繩紋和弦紋。看來這些
陶器有可能是受了中原文化的影響。
但是在這些遺址中、也有不少具有當
地陶器形制特點的小口折肩甕、敞口

深腹盆和折腹罐等陶器。這些陶器的表面除飾繩紋與弦紋外，仍多飾有地方特色的方格紋、曲折紋和圓點紋等圖案紋飾。

在此期間，印紋硬陶的數量顯著增加，同時出現了原始瓷器。西周春秋時期江南地區的印紋硬陶和原始瓷器有了迅速的發展，相繼進入了它們的鼎盛時期。

根據文獻記載，這些地區是我國歷史上吳越族活動地區。因之以幾何印紋硬陶和原始瓷器為主要特徵的文化遺存，有可能是吳越族的先民的文化遺存。它是我國夏、商、周時期中華民族形成的重要組成部分。

2.東北地區

在我國東北地區的遼寧西南部、內蒙古東部和河北北部一帶，以赤峯夏家店、藥王廟和寧城等地為中心地區，分布著相當於中原地區夏、商、周時期的夏家店下層文化和夏家店上層文化遺存。

夏家店下層文化遺存，其年代大體與中原地區的夏代和商代時期相當。遺物中的生活用品主要也是陶器。陶器的原料是夾砂質多於泥質。陶色以灰陶和棕陶居多，並有少量黑陶和紅陶。陶器的火候較高，質地堅硬。夾砂陶器內摻合的砂粒均勻，一般多用於炊器。泥質陶器質地細膩，一般多用於食器和盛器。陶器表面的

裝飾，除素面與磨光者外，以飾印繩紋者最多，或在繩紋上加飾劃紋與附加堆紋、並有一些籃紋、壓紋和弦紋。還有少量陶器表面飾以彩繪、彩繪施在泥質黑陶尊、陶豆和陶罐等器的磨光表面，用硃紅與白色彩繪出各種圖案紋飾，其中多為捲雲紋與雲紋，也有少量動物形象的圖案。看來這些彩繪陶器不像是實用器。陶器製法，主要是先分部位進行泥條盤築接合，再作慢輪修整。至於各種陶器的附件（如耳、足等），則是採用手製後捏合上去的。

常見的陶器形制，作炊器用的有：敞口捲沿、細長腹、高胖袋狀足陶鬲和敞口深腹、細腰、高胖袋狀足陶甗。陶鼎較少，其中有罐形鼎和缽形鼎二種。作食器用的有：淺盤圈足陶豆和敞淺盤、小平底、假圈足陶盤；作盛器的有：斂口沿外捲、深腹平底陶罐，小口短頸、寬肩大腹陶甕，大口沿外敞、折腹內收陶尊和大口沿外捲、深腹或淺腹略鼓與折腹平底盆。另外還有帶握手的陶器蓋和陶紡輪等。

夏家店上層文化遺存，其年代合計早於戰國。在出土的各種生活用器中，仍以陶器為多。陶質基本都是砂質紅陶和棕陶。胎質內多屬有大量的石英砂粒。陶質鬆軟、燒成溫度較低。夾砂棕陶多為炊器的陶鬲和陶

甗，而夾砂紅陶則多爲容器與食器的陶罐、陶盆、陶缽、陶碗和陶豆。陶器表面多素面或磨光，僅有少量附加堆紋飾於陶甗腰部和有些陶鬲與陶盆的口部。陶器的製法，仍是採用泥條盤築、接合和手製相結合的方法。在接合處內外皆抹泥粘結。陶豆柄是用泥片捲製，陶器耳皆有榫頭插入在器壁內。陶鬲足尖和陶甗足尖的上端下凹，與器身接合後，塞以凸狀泥餅，也有少數鬲足和甗足的上端帶有榫頭。

陶器的形製，作炊器用的有：陶鬲、陶甗和陶鼎。陶鬲分大口、筒形腹袋狀足和直口或斂口、窄肩圓腹袋狀足二種，鬲的腹部多有對稱的方形實耳，陶甗爲細腰飾附加堆紋一周，袋狀足肥大，下附圓椎形足尖。陶鼎爲斂口、淺腹或深腹、圓底圓錐形足。部分鼎的口部安有的對稱兩個環形耳。作食器用的有：敞口淺盤、下附喇叭形高圈足陶豆和大口淺腹平底陶缽。作盛器用的有：斂口沿外侈深腹陶罐，小口短頸、廣圓肩，深腹陶甕和大敞口、腹斜收、平底陶盤，部分陶盆口部附加有泥條一周，而腹部有方形實耳。

據文獻記載，戰國以前在夏家店文化分布的地區，屬於東胡、山戎等少數民族活動的區域。因而夏家店文化遺存可能與東胡、山戎的文化遺存有關。

3.西北地區

在甘肅、青海一帶，相當於中原地區夏、商、周時期的文化遺址，有"辛店文化"、"寺窪文化"、"沙井文化"和"四壩式"遺址與"騸馬式"遺址等各種類型的文化遺址。

辛店文化是在甘肅境內稍晚於齊家的一種文化遺存。陶器的資料以粗砂質紅陶爲主，泥質紅陶次之，泥質灰陶很少。陶器的製法仍多係手製，泥條盤築法還很盛行，小件陶器、器耳和足等則多保留有泥條盤築和手捏痕跡。彩陶器表面多打磨得相當光滑，有的還塗有一層紅色（多爲紫紅色）陶衣。器表彩繪佔有相當的比例。彩繪圖案中多爲黑彩繪製的雙鈎紋、平行線紋、斜行線紋、折線紋、三角紋、S形紋、渦漩紋、十字紋、方格紋和X形紋等紋飾，並且還有少量繪製著鹿、狗等動物形象的彩繪圖案。拍印的紋飾中有繩紋、附加堆紋和三角紋。常見的陶器形製有罐、鬲、盆、豆、缽、盤、鼎、杯和器蓋等，其中以陶鬲和雙耳罐的數量最多。陶鬲的器表除飾繩紋者外、也有在橙黃色陶鬲的器表，用黑彩繪製出紋飾的"彩陶鬲"。雙耳陶罐多爲小敞口長頸、圓肩或折肩、小腹、平底，其頸部多有對稱的二個大環形耳。部分陶罐的底部還附有三個矮足。有的

陶罐器表磨光，並用黑彩繪製出各種紋飾。單耳罐為大口、深腹略鼓、平底、頸部有一個環形鼻。陶豆為大敞口、淺盤、下附喇叭口形圈足。有的陶豆口沿處還安有一耳和器表磨光繪製彩色紋飾。

寺窪文化也是在甘肅境內晚於齊家文化的一種文化遺存。其分布區域主要在洮河流域。該文化的陶器原料都是粗砂質，其中粗砂質紅褐陶最多，純灰色陶很少。陶製粗糙、手製、形態厚笨，器表多為素面，只有少量器表飾繩紋。"馬鞍形"侈口雙耳、深腹圓鼓、平底陶罐為該文化的典型陶器。另有斂口、扁圓腹、圓底三錐狀足陶鼎，斂口沿外侈雙耳、深腹圓鼓三袋狀足陶鬲和斂口沿外侈、深腹略鼓平底陶罐等。

沙井文化也是在甘肅境內晚於齊家文化的一種文化遺存。其分布區域主要在河西走廊一帶。該文化的陶器質料，也是以夾砂紅陶為主，質地粗糙、多系手製。陶器表面的紋飾中，彩陶全是用紅色繪製的平行條紋、交錯條紋、垂直三角紋、菱形紋、抑線紋和鳥形紋等紋飾。拍印的紋飾以繩紋最多，並有一些弦紋、篦紋與劃紋。陶器的形制有：陶鬲、陶罐和陶杯等。其中以單耳或雙耳陶罐和直壁杯最有代表性，單耳陶罐多為小口、沿外侈、長頸帶環形大耳、深腹略鼓、圓底形；有的單耳陶罐的頸部，繩紋被磨去加飾紅彩花紋。雙耳陶罐為小口、長頸，腹圓鼓、圓底、頸部有對稱的二個環形耳，器表滿飾各種圖案的紅彩花紋。有的陶罐底部還保留著一些繩紋。陶杯皆為直口、直壁、平底，器側有一大杯形耳。

四壩式遺址、驅馬式遺址和安國式遺址，也都是在甘肅境內晚於齊家文化的遺址。這些遺址中的陶器質料，也是以夾砂陶器為主。部分遺址中還有一些泥質紅陶，並有很少的泥質灰陶。四壩式遺址中的陶器形制，以雙小耳陶罐和雙小耳陶壺較有代表性，並有陶杯和陶器蓋等。器表的紋飾除繩紋和劃紋外，還有橫、豎、斜形交錯的紅彩圖案紋飾。驅馬式遺址的陶器形制，以雙耳劃紋並在頸肩相對之間有雙鋬乳釘狀的陶罐最有代表性。另有斂口陶杯、弇口陶碗和侈口鼓腹陶罐等，器表多素面，其中只有陶罐的雙耳劃有人字紋、方格紋和頸部飾有篦紋。安國式遺址的陶器形制，以馬鞍形口、平底、雙耳陶罐有代表性。另有陶鬲、陶豆和陶壺等。並有一些陶紡輪。

從甘肅、青海一帶的辛店文化、寺窪文化、沙井文化和四壩式遺址、驅馬式遺址、安國式遺址等不同時期與不同地區的文化遺址中，可以看出它們是從早期到晚期有著一脈相承的

發展關係。在陶器的發展過程中，雙
耳或單耳陶罐和陶鬲，是當地各族中
使用數量較廣的陶器。並且彩陶在那
裡延續使用的時間還相當長，表現了
陶器的明顯地方特點。但是從某些陶
器的形制和器表拍印的紋飾看，也明
顯的是受了中原地區夏、商、周文化
的影響。從而成為我國陶器發展中的
重要組成部分。

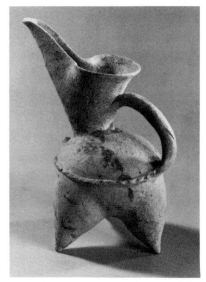

新時器時代　白陶鬶　高 14.8 厘米

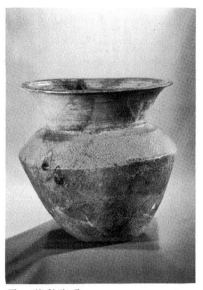

商　黃釉陶尊

第三章　戰國時期的陶瓷

我國的封建社會起始於戰國。這一時期各諸侯國人口增加，千丈之城和萬家之邑到處可見（《戰國策·趙策》）。生產工具的進步和勞動力的增多，使得社會生產力進入了一個新的發展時期。春秋以來，各國社會組織已從宗族制度變爲家族制度。戰國時期，齊、秦、燕、楚、韓、趙、魏七國都先後進行了不同程度和形式的政治改革。秦用商鞅變法獲得成功，成爲西方的強國。公元前 221，秦擊滅六國建立了專制主義的中央集權的統一大國。公元前 206 年，劉邦率軍入秦，建立了漢朝。

秦朝雖然只存在了十五年，但自秦始皇開始的統一事業，却有深遠的歷史影響。秦朝實行的郡縣制，推行"書同文、車同軌、人同倫"的種種措施：修馳道、通水路、劃一幣制、統一度量衡，促進共同經濟生活、共同文化的形成，爾後經過西漢的鞏固和發展，就使得國家的統一成爲中國歷史發展的主流。

漢代社會生產力有了長足的發展，政治、經濟、文化的影響都擴及於境外。東漢在農業中普遍使用牛耕，商業也比西漢發達。手工業的進步尤爲顯著，蔡倫用樹皮、麻頭、破布、破漁網做紙，改進造紙方法成功，意義深遠。

漢代在中國歷史上的進步，在陶瓷發展歷史上也有所反映。這一時期陶瓷發展的突出成就是西漢的低溫鉛釉陶器的出現和戰國晚期工藝傳統一度中斷的原始青瓷，經過秦漢的復興，在東漢時期終於燒製成功了成熟的青瓷器。

1.戰國時期的陶瓷

戰國的陶瓷手工業，是在前代的基礎上發展起來的。各地廣泛使用的灰陶和東南沿海一帶的印紋硬陶、原始瓷器的生產都有了很大的發展；磨光、暗花、彩繪等絢麗多彩的裝飾藝術在齊、燕、楚、韓、趙、魏各國中分別地得到應用和推廣；圓窰窰爐結構的改進和龍窰的使用，使陶瓷的燒

成溫度得以提高。同時，建築用陶也有了相應的發展。我國古代建築中使用的磚瓦的幾種基本類型如筒瓦、板瓦、瓦當、大小方磚和長方磚等，這時已大都具備。空心磚的生產更是戰國陶工的一項重要創造。

戰國時期的陶瓷業，隨著工商業的發達、城邑規模的擴大和商品交換的發展，生產更加集中、更加專業化。河南洛陽周王城西北部是一個面積較大的窰物，現已發現很多座戰國時的陶窰。河北易縣燕下都發現的一處製陶的遺址，面積達十萬餘平方米。山西侯馬春秋戰國時的陶窰遺址範圍更大，廣約一平方里，已發掘的幾座陶窰，幾乎連在一起，窰旁堆積著的廢品和碎片，數以萬計。在江南，越國故地的浙江蕭山縣進化區和紹興縣富盛保存著繞製印紋硬陶和原始青瓷的窰址二十多處。兩地的窰址都相當集中，每個窰址的範圍都達數千平方米，而且廢品堆積層很厚，可以想見當時的生產量是很大的。因此，我們完全有理由相信，已出現了作坊集中的陷於手工業。同時，從湖北江陵縣毛家山發現的戰國陶窰，在火膛緊貼窰牀的地方疊放著尚未燒成的陶豆二十餘件，說明這座橢圓形的面積不大的窰是專門用來燒陶豆的。臨淄出土的陶器銘文中常有"陶里"、"豆里"地名，而且"豆里"字樣的銘文

大都打印在淺盤豆上，由此可見，在製陶業內部已經出現了主要生產某些產品的專業化傾向。

戰國製陶業發展的另一個特點是某種私營作坊的出現。河北武安午汲故城製陶作坊遺址中，出土了大量的帶有銘文的陶器及陶片，如"文牛淘"、"粟疾已"、"郵睡"、"韓□"、"史 □"、"孫 □"、"不 孫"、"兀（綦）昌"、"爰吉"、"均"等。這種只標姓名的印記，與各地出土的及傳世的各種官工印記不同，顯然不是官府手工業的標記。在同一個作坊的產品上蓋著這樣多不同姓名的印記，應是一批獨立手工業經營的窰場。其它如河南洛陽、鄭州、河北石家莊和山東鄒縣等地出土的帶單字印記的陶器，也應是私營作坊的產品。齊國都城臨淄和秦都咸陽出土的私營作坊的印記，除標出業主的私名外，還標明作坊所在的地名。如臨淄陶文："雙圜南里人奐"、"城圜衆"、"豆里導"等，雙易南里、城易、豆里都是地名，奐、衆、導等是人名。又如咸陽陶文，"咸亭陽安騂器"、"咸如邑頃"、"咸亭郿里綦器"等，咸、咸亭是咸陽或咸陽市亭的簡稱，陽安、如邑、郿里等是咸陽轄內的基層單位和小地名，騂、頃、綦等是人名。

武安午汲故城陶窰遺址的發掘，爲了解當時陶窰作坊的生產規模提供

了重要的材料。陶窰的分布是很密集的，特別是戰國至西漢的那些陶窰羣，幾乎是窰窰相連，中間不留空地。說明每一個燒窰單位，所占有的場地是狹小的；陶窰的面積僅3-7平方米。每座窰的容量很小，產量是很少的。同時從窰址出土的不同姓名印記數量之多，證明陶窰的經營者可能是個體手工業者。以秦都咸陽而論，秦律有："隸臣有巧工可以爲工者，勿以爲人僕養"的規定，把他們看作獨立的手工業者大概不會錯誤。

由於我國土地遼闊，又是一個多民族的國家，各地的地理環境千差萬別，歷史傳統和生活習俗大不一樣，所以各地的陶瓷製品有著很大的差別。就產品的質地而言，位於我國東南沿海一帶的百越地區，盛行灰陶、印紋硬陶和原始瓷器；在其它各地，則以使用泥質灰陶爲主，夾砂陶次之。就出土物的品種說，三晉兩周地區的日用陶器產品比較單純，常見的只有釜、甑、甕、罐、碗、盤、豆、盆幾種。而仿銅禮器的陶製品，則風行一時，有了很大發展和創新。在秦國則仍以生產釜、盆、罐、壺等日常生活器皿爲主，陶製的仿銅禮器還不普遍。在器形方面，秦國的蠶形壺、折腹盆，三晉地區的鳥柱盤，趙國的蓮瓣式蓋壺，韓、趙交界地區的鳥頭盃，燕國的桶形實足鬲、彎頸壺，中

山國鴨形壺，齊國的蓋盤、高把環鈕豆，越國的原始青瓷獸頭鼎，廣東的印紋陶匏壺等等都是富有地方特色的器物。在裝飾藝術方面，燕國多通行線刻魚、獸紋，楚國則盛行彩繪幾何形紋，三晉兩周地區又流行磨光暗花和使用少量彩繪。到了戰國晚期隨著經濟和文化交流的加強，陶製品逐步出現了一些共同的因素。用陶製鼎、豆、壺隨葬的情況逐漸在各國形成了風氣，一種束領圜底細繩罐在七國幾乎都可以發現，反映了文化一致性的加強；但是日用陶瓷生產，則往往保留各地自身的特色。

1.灰陶和陶明器

以灰陶爲代表竹陶器，使用範圍很廣。在秦、齊、楚、燕、韓、趙、魏七國和少數民族的廣大地區內得到廣泛的應用，就是盛行印紋硬陶和原始瓷器的百越地區，也使用大量的灰陶和夾砂陶。產品種類繁多，包括日用器具、陶製生產工具、陶塑和陶明器等。

日用陶器中，主要是泥質灰陶，只有釜之類的炊器爲夾砂陶。灰陶的陶土含有一定的砂粒，燒成溫度高，陶質堅硬，多呈淺灰色或黑灰色。夾砂陶摻加粗砂，質地粗糙，比較疏鬆。常見的器物有作炊器的釜和甑，盛放食物的罐、壺、盆、鉢、甕和飲食用的碗、豆、杯等。釜常作半球形

圜底，底部飾繩紋或麻布紋，以利於受熱。口沿外折或捲沿，便於擱在灶眼上。可以推想，戰國時灶已普遍應用。其中秦國所用的釜、甑、盆等炊器，十分適用於實用。釜的腹上有短頸，以加強口部的承受力。甑，形如折腹盆，下腹斜收，在大小不同的釜口上均可使用，甑口唇面平寬，使覆蓋在口上的折腹盆放置牢固，不易滑脫。使用時，盆作爲甑的蓋，甑置於釜上，構成一套大小相配、蓋合緊密的完整的炊器。盛放菜肴的豆，豆盤或淺或深，下裝高高的喇叭形把，適應當時席地而坐的就食習慣。碗則大小適中，敞口平底，腹微鼓，與現代碗形相似。容器中的罐與甕，都作小口鼓腹平底。容量大，口部又便於加蓋或封閉，是一些非常實用而又經濟的日用器。

河南登封陽城發現的陶量，一種是圓筒形平底，口徑 15.6、高 11、壁厚 1.1 厘米，口沿上印著三等距離的"陽城"二字的戳記；一種系敞口、斜鼓腹、平底，口沿印三個方形的"廩"字戳記。是研究戰國時期度量制度的重要資料。

在少數民族地區也發現了大量具有民族傳統習慣的日用陶器。位於我國西南部的四川巴蜀地區，常見的日用陶有杯、觚、壺、罐等。杯多數作喇叭口，有的亞腰凹底，有的束頸、球腹、喇叭形圈足；也有的圓筒腹、平底，腹部環裝三個不同等高的器耳，形式多樣，大小不一。觚與罐，形似中原商周時期的銅觚和銅觶，式樣別致。壺爲喇叭口橢圓腹平底，肩部裝一個斜直的管狀流。這些器物造形優美，裝飾盛行指甲紋和弦紋，具有強烈民族色彩。

泥質灰陶多數用輪製成型，也有用模製和手製的，如甕等大件都用泥條盤築法做器身，然後粘底等。其中有的器形很大，甕有高 82、口徑 41、腹徑 90 厘米的；釜有高 55、口徑 88 厘米的。戰國時大型器物的燒成，表明製陶技術又有了很大的進步，爲秦代高大的陶俑、陶馬等高質量的陶器的燒成打下良好的基礎。

秦　陶量

73

第四章　三國兩晉南北朝的陶瓷

從三國到南北朝的三百六十餘年中，除西晉得到短暫的統一外，我國的北方和南方長期陷於分裂和對峙的局面。在這期間，江南廣大地區戰亂較少，社會相對安定，而黃河流域一帶自西晉末年以來戰禍頻仍，使社會經濟遭到嚴重的破壞，民不聊生。在東漢末年、西晉永嘉之亂到北朝的幾次大的軍閥和地方割據政權的混戰中，中原廣大人民和一些士族地主大批渡江南下，尋找安身立命之地，江南人口激增。三國時，孫權又派大軍圍攻山越，迫使大批山越人民出山定居，增加大量勞動人手。人們墾荒治田，圍湖修堤，開闢山林，江南經濟獲得了迅速的開發。時有"荊城跨南土之富，揚部有全吳之沃，……絲、棉、布、帛之饒，覆衣天下"之說。隨著人口的增加，經濟的繁榮，出現了建康、京口、山陰、壽春、襄陽、江陵、成都、番禺等重要城市。建康（今江蘇南京市）是六朝的政治、文化和商業的中心，山陰（今浙江紹興市）為豪門大族聚居之處，是江南比較富饒的地區。吳國孫權為了加強建業（三國時南京稱建業）與三吳的交通，曾開鑿破崗瀆聯結運河，赤烏八年鑿成"以通吳會船舸"，沿途"通會市，作邸閣"。社會經濟的發展，交通發達，商業繁榮和重要都市的建立，為瓷器等手工業生產的發展創造了有利的條件，東漢晚期出現的新興的製瓷工業，迅速地成長起來。迄今在江蘇、浙江、江西、福建、湖南、四川等江南的大部分地區都發現了這時期的瓷窯遺址，江南的瓷器生產呈現了遍地開花的局面，為唐代瓷業的大發展奠定了堅實的基礎。唐代聞名的越窯、婺州窯、洪州窯等都已經在這以前或在這時期創立，並進行大量的生產。

四世紀末，居住在塞外的鮮卑拓跋部逐步強盛起來，接著率兵南下，聯結漢族士族集團，統一了黃河流域，建立起北魏政權。中原的社會經濟有了一定的恢復和發展。當地的陶瓷手工業在南方製瓷工藝的影響下，首先燒製成功了青瓷，以後進一步地發展了黑瓷和白瓷。白瓷的出現，是我國的又一重大成就，為我國以後瓷

業的大發展作出了巨大貢獻。

1.江南瓷窯的分布和產品的特點

三國、兩晉、南北朝是江南瓷業獲得迅速發展壯大的時期。東起東南沿海的江、浙、閩、贛，西達長江中上游的兩湖、四川都相繼設立瓷窯，分別燒造著具有地方特色的瓷器，取得了極大的成就。

1.江、浙、贛地區

浙江是我國瓷器的重要發源地和主要產區之一。早在東漢時，上虞、寧波、慈溪和永嘉等地已建立製瓷作坊，成功地燒製出青瓷和黑瓷兩種產品。到了六朝，瓷業迅速發展，窯場廣布在今浙江北部、中部和東南部廣大地區，它們分別屬於早期越窯、甌窯、婺州窯和德清窯，並初步形成了各有特點的瓷業系統。其中以越窯發展最快，窯場分布最廣，瓷器質量最高。

越窯　"越窯"之名，最早見於唐代。陸羽在《茶經》中說："盌，越州上，鼎州次、婺州次……，越瓷類玉……。越州瓷、岳州瓷皆青，青則益茶……。"陸龜蒙在《秘色越器》詩中更直接地提到越窯，他說"九秋風露越窯開，奪得千峯翠色來"。當時越

窯的主要窯場在越州的余姚、上虞一帶，唐代通常以所在州命名瓷窯，故定名爲"越窯"或"越州窯"

越窯的主要產地上虞、余姚、紹興等，原爲古代越人居地，東周時是越國的政治經濟中心，秦漢至隋屬會稽郡，唐改爲越州，宋時又更名爲紹興府。二千多年來，府與縣名隨王朝的更替而有幾次更改。但是這裡的陶器業自商周以來，都在不斷地發展著。特別是東漢到宋的一千多年間，瓷器生產從未間斷，規模不斷擴大，製瓷技術不斷提高，經歷了創造、發展、繁盛和衰落幾個大的階段。產品風格雖因時代的不同而有所變化，但承前啓後，一脈相承的關係十分清楚。所以紹興、上虞等地的早期瓷窯與唐宋時期的越州窯是前後連貫的一個瓷窯體系，可以統稱爲"越窯"。將紹興、上虞等地唐以前的早期瓷窯統稱爲"越窯"既可看清越窯發生、發展的全過程，還可避免早期越窯定名上的混亂，如"青釉器物"、"晉瓷"或把它另行定名爲"會稽窯"等。

越窯青瓷自東漢創燒以來，中經三國、兩晉，到南朝獲得了迅速的發展。瓷窯遺址在紹興、上虞、余姚、鄞縣、寧波、奉化、臨海、蕭山、余杭、湖州等縣市都有發現，是我國最先形成的窯場眾多，分布地區很廣，產品風格一致的瓷窯體系，也是當時

我國瓷器生產的一個主要窯場。同時製瓷手工藝也有了很大的提高，基本上擺脫了東漢晚期承襲陶器和原始瓷器工藝的傳統，具有自己的特色。在成形方法上，除輪制技術有所提高外，還採用了拍、印、鏤、雕、堆和模製等，因而能夠製成方壺、槅、穀倉、扁壺、獅形燭台等各種不同成形方法的器物，品種繁多，樣式新穎。茶具、酒具、餐具、文具、容器、盥洗器、燈具和衛生用瓷等，樣樣齊備。瓷器製品已滲入到生活的各個方面，逐漸代替了漆、木、竹、陶、金屬製品，顯示了瓷器製品勝過其他材料的優越品質，也預示了瓷器的光輝前途。

除了大量的日用品外，三國、西晉時還生產大批殉葬用的明器，如穀倉、甕、碓、磨、臼、杵、米篩、畚箕、豬欄、羊圈、狗圈、雞籠等，以適應喪葬習俗的需要。

三國時期的越窯窯址在上虞縣發現了三十餘處，比東漢時期的瓷窯址猛增四、五倍，說明它發展迅速。窯址的極大部分在曹娥江中游兩旁的山腳下，背靠山林，面臨平原。窯工們利用山的自然坡度興建龍窯，省工省料。在窯旁的平地上蓋造場房，布局合理緊湊，便於生產。產品經曹娥江航運到杭州灣，然後向西可抵山陰城（今浙江省紹興市），或經運河直達京口（今江蘇省鎮江市）、建業（今江蘇省南京市）等大都市，向東入海而運往各地。可見當時人們對窯址地點的選擇是非常合理的。

三國時期的越窯瓷器仍保留著前代的許多特點。胎質堅硬細膩，呈淡淡色，少數燒成溫度不足的，胎較鬆，呈淡淡的土黃色。釉汁純淨，以淡青色為主，黃釉或青黃釉少見，說明還原焰的燒成技術已有很大提高。釉層均勻，胎釉結合牢固，極少有流釉或釉層剝落現象。紋飾簡樸，常見的有弦紋、水波紋、鋪首和耳面印葉脈紋等，至晚期出現了斜方格網紋，並在穀倉上堆塑人物、飛鳥、亭闕、走獸和佛像等，裝飾逐漸趨向繁複。常見的器物有碗、碟、罐、壺、洗、盆、缽、盒、盤、耳杯、槅、香爐、唾壺、虎子、泡菜罈、水盂等日用瓷器和供隨葬用的鐎斗、火盆、鬼灶、雞籠、狗圈、穀倉、碓、甕、磨、米篩等明器。與前代相比，日用瓷的花色品種大大增加。南京光華門外越土崗四號墓出土的青瓷虎子，提梁作成背部弓起的奔虎狀，腹部劃刻：「赤烏十四年會稽上虞師袁宜作」等銘文。南京清涼山所出的青瓷羊，昂首張嘴，身軀肥壯，四肢捲曲作臥伏狀，形體健美，釉層青亮。上虞聯江公主帳子山窯址中發現的蛙形水盂，背負管狀盂口，腹部作蛙形，蛙頭向

前伸出，前足捧缽作飲水狀，後足直立，蛙尾曳地，構成鼎立的三足，形似一隻直立的青蛙在寧靜的曠野中悠閒自在地喝水，造型獨特。此外如江蘇吳墓出土的器形複雜的穀倉和南京清涼山的底部劃刻“甘露元年”等銘文的熊形燈都是這一時期具有很高藝術價值的代表作品。

西晉立國不久，但在短短的幾十年中，越窯瓷業卻得到了蓬勃的發展。瓷窯激增，產品質量顯著提高。在上虞已發現這時期的窯址六十多處，比三國時成倍地增加。在紹興九岩、王家涝、古窯庵和禹陵等地也有窯址十餘處。這兩地是越窯窯場比較集中、產品質量最好的中心產區。此外，余杭縣安溪、吳與縣搖鈴山等地也相繼設立瓷窯。其中以上虞縣的朱家山、南越、鳳凰山、尼姑婆山、門前山、帳子山、陶吞和紹興縣九岩等地瓷窯的產品最好。

西晉越窯青瓷，與東漢、三國時相比有明顯的區別。胎骨比以前稍厚，胎色較深，呈灰或深灰色。釉層厚而均勻，普遍呈青灰色。器形有盤口壺、扁壺、雞頭壺、尊、罐、盆、洗、桶、盒、燈、硯、水盂、熏爐、唾壺、虎子、穀倉、豬欄、狗圈等，品種大大增加，人們日常所需的酒器、餐具、文具和衛生用瓷等大都具備，用於隨葬的明器也有增加，是六

朝時期花式品種最多的。器形矮胖端莊，配以鋪首、弦紋、斜方格網紋、聯珠紋或忍冬、飛禽走獸組成的花紋帶，以及刻劃細膩的龍頭、虎首和熊形裝飾的器足，使器物穩重大方，很有氣魄。

越窯瓷器，胎質致密堅硬，外施光滑發亮的釉層，在人們視線容易接觸到的口、肩、腹部又裝飾各種花紋，具有經久耐用，不沾污物、不怕腐蝕，便於洗滌，久不褪色，美觀實用等特點，所以自東漢問世以來，深受人們的的喜愛。到了吳末、西晉，隨著製瓷技術的提高，製作益加精巧，品種豐富，以滿足各階層人們，特別是貴族士大夫的需要。瓷器雖然比較價兼，但在當時工藝條件下，仍然不是一般平民的消費品。例如，上塑亭台、樓闕、佛像、各色人物和禽獸的穀倉；腹部堆雕猛獸，刻劃精細，形狀獨特的猛獸尊；肩腹堆塑神鷹的鷹形壺等，這些器形複雜，成形困難，費工費時的產品，顯然是供貴族使用的。至於各式樣的熏爐，小巧玲瓏，是爲了適應當時貴族子弟“無不熏衣剃面，傅粉施朱”的生活習俗。細巧優雅的水盂、筆筒、硯以及唾壺和各種明器等，是爲文人和世家豪族的需要而大量生產的。第二，河南洛陽，江西瑞昌馬頭崗，南京棲霞山甘家巷吳建衡三年大墓，江蘇宜興

周墓墩周Ⅰ家族墓、南京西崗、句容孫西村孫崗頭、吳縣獅子山等三國、西晉貴族大墓中大量瓷器的出土，也是有力的物證。如宜興周墓墩是東吳、西晉時的江南門閥士族周氏家族墓地，有的墓經過盜掘，但仍出有猛獸尊、方壺、蓋硯、熏爐、槅等精致的日用器和大量明器；吳縣獅子山已發掘的西晉傅氏家族三座大墓，一座被盜，另一座破壞嚴重，還出土穀倉、扁壺、簋、熏爐、槅、水盂、洗、唾壺、虎子等青瓷四十六件。

在吳縣獅子山西晉傅氏家族墓內出土的二件穀倉，在龜碑上分別刻有："元康二年閏月十九日超（造）會稽"，"元康出始寧（今上虞縣南部），用此罍，宜子孫，作吏高，其樂無極"等字樣。另外，南京越士崗吳墓出土的腹部刻"赤烏十四年會稽上虞師袁宜作"等字的青瓷虎子，江蘇金壇縣白塔公主惠罿大隊磚室墓出土的青瓷扁壺，腹部一面刻"紫（此）是會稽上虞範休可作坤者也"十三字，另一面寫"紫是魚浦七也"六字等。充分證明當時越窯青瓷，著重是供皇室和地主、豪族使用的。

三國、兩晉時，世族豪強勢力得到惡性發展。東吳時孫權常以田宅和民戶賜給功臣，動輒賜民幾百戶，田數百頃。兩晉時司馬氏繼續採取扶植縱容士族豪強的政策。他們"勢利傾於邦君，儲積富於公室，……童僕成軍，閉門為市，牛羊掩原隰，田地布千里……，商販千艘，腐谷萬庾"。他們在政治上擁有世襲特權，在經濟上強行霸佔山林湖田和經營商業、手工業。當時越窯瓷器的主要產地紹興、上虞等地，土地肥沃，物產豐富，素稱"魚米之鄉"，世族豪強爭奪控制的重要地區之一，故有"會稽多諸豪右"之說。

東晉初年，越窯青瓷仍舊保持著西晉時的風格，沒有多大的變化。東晉中期以後青瓷生產出現了普及的趨勢，瓷器的造型趨向簡樸，裝飾大大減少，三國西晉時一度大量生產的明器基本上停燒，常見的產品有罐、壺、盤、碗、鉢、盆、洗、燈、硯、水盂、香爐、唾壺、虎子和羊形燭台等。其中碗、碟等都已大小配套，不同尺寸的碗達十種以上，碟也有五種左右，飲食器皿已經相當齊備。紋飾以弦紋為主，少數器物上仍可見到水波紋，到東晉晚期開始採用蓮瓣紋。西晉後期出現的褐色點彩，這時期得到了普遍的應用。

東晉時，德清窯興起，甌窯、婺州窯有了比較大的發展，產品運銷到福建、廣東、江蘇等省，出現了與越窯競爭的局面。同時江西、湖南、四川等地的瓷業也有了進一步的發展或新設瓷窯燒造青瓷，以滿足當地的需

要。所以上虞、紹興境內的越窯窯場有減少的趨勢，上虞已發現的這時期瓷窯遺址還不到三十處。另外，蕭山縣上董、石蓋村，鄞縣小白市、餘姚縣上林湖，都有新建的窯場。從已發現的窯址情況看，越窯窯場已不及前期那樣多和集中。

南朝越窯窯址除上虞縣有較多的發現外，在浙西北竹吳興縣何家埠、浙東的餘姚上林湖，奉化縣白杜和臨海五孔岙等地也有發現。從窯址中所見，這時期的越窯仍採用前期的製瓷工藝，多數胎壁致密，呈灰色，通體施有釉，少數胎較鬆，呈土黃色，外施青黃釉或黃釉。產品有碗、盤、盞、盞托、壺、罐、雞頭壺、唾壺和虎子等日用器皿。當時佛教盛行，所以刻劃的蓮瓣紋成了瓷器的主要紋飾。在南朝宋時，褐色點彩仍然流行，但褐點小而密集，與東晉時有別。

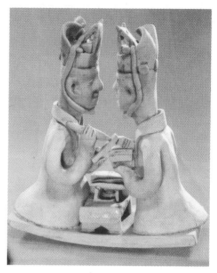

西晉　對書陶俑

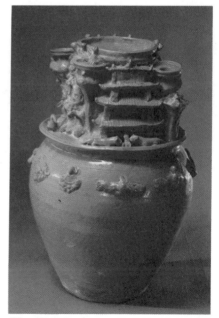

晉　青磁瓶

世界各國博物館收藏中國古代陶瓷作品
(彩色圖版)

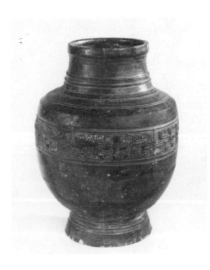

商　獸面紋陶罍
高 31.3 厘米　口徑 12.4 厘米

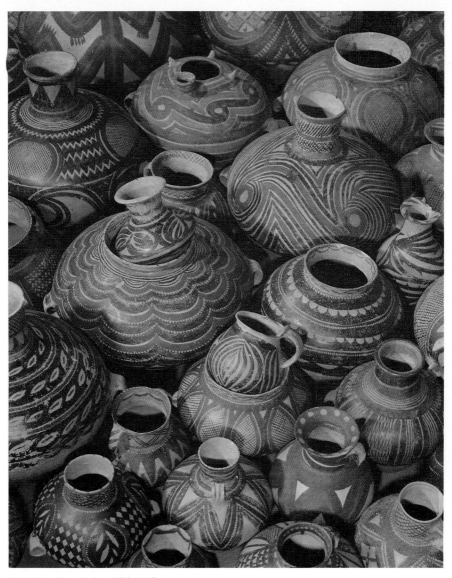

新石器時代　甘肅　彩陶羣像
Neolithic age period　Gransu Painted pottery ewers

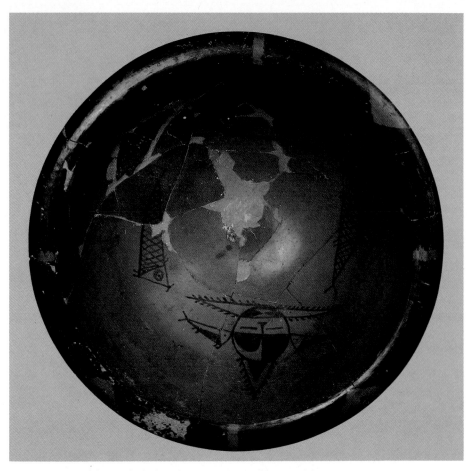

新石器時代　彩陶人面魚文鉢　高 16.5 厘米　口徑 39.5 厘米

Neolithic age period　Painted pottery bowl with human and fish pattern　Height:16.5cm Diameter:39.5cm

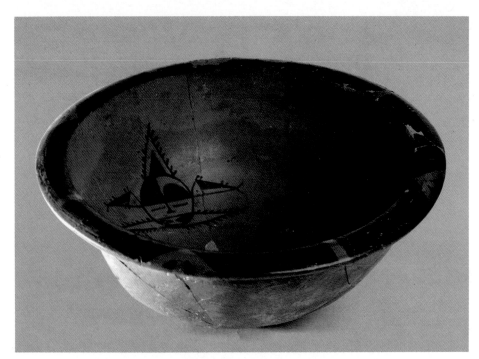

新石器時代　彩陶人面魚文鉢　高 16.5 厘米　口徑 39.5 厘米

Neolithic age period　Painted pottery bowl with human and fish pattern　Height:16.5cm Diameter:39.5cm

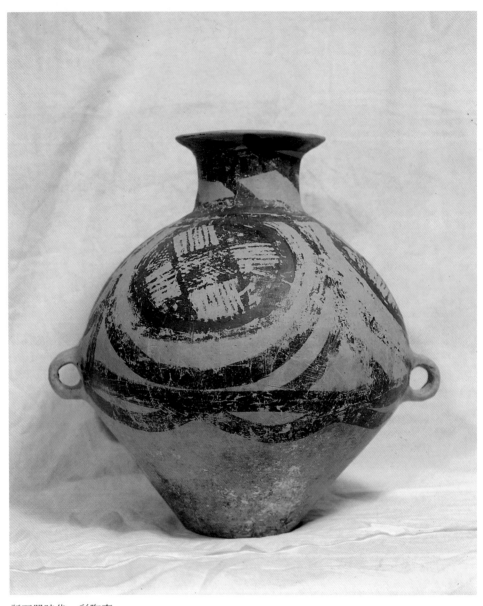

新石器時代　彩陶壺

Neolithic age period　Painted pottery ewer

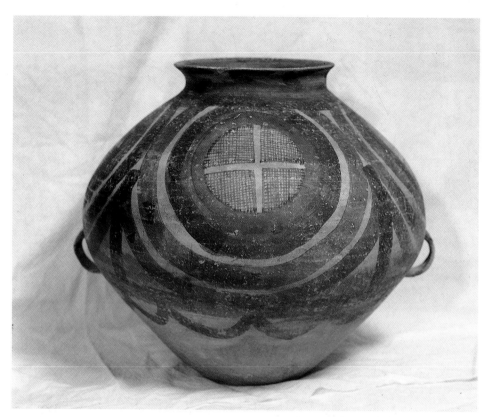

新石器時代　彩陶壺

Neolithic age period　Painted pottery ewer

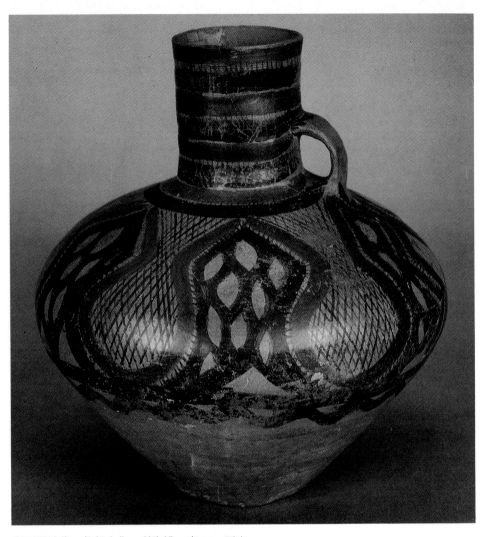

新石器時代　仰韶文化　彩陶罐　高 25.1 厘米

Neolithic age period　Yang-shao culture　Painted pottery urn　Height:25.1cm

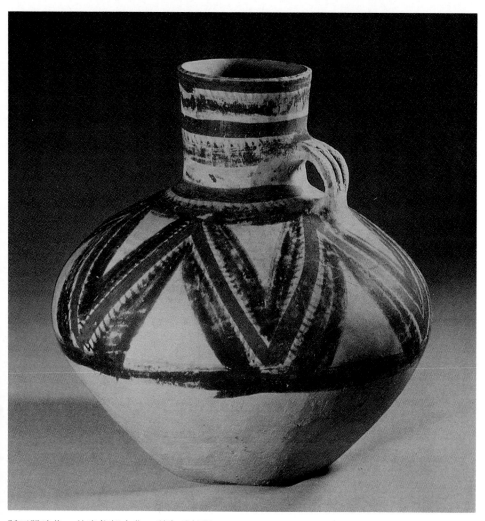

新石器時代　甘肅仰韶文化　彩陶手付瓶

Neolithic age period　Gansu　Yang-shao culture　Painted pottery vase with a handle

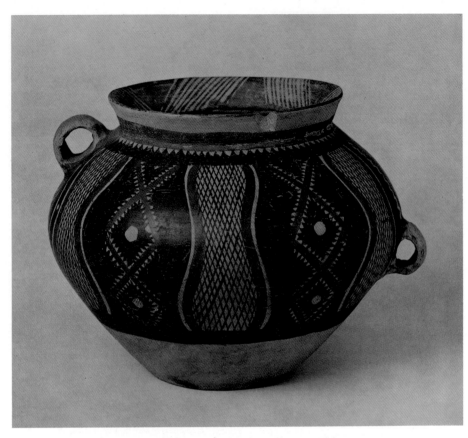

新石器時代　仰韶文化　彩陶斜格子紋把手付壺　胴幅 26.0 厘米

Neolithic age period　Yang-shao　culture　Painted pottery with oblique trellis pattern　width:26.0cm

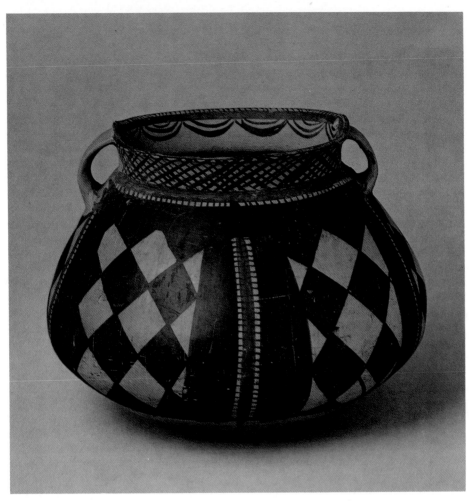

新石器時代　彩陶石疊文把付壺　胴幅 25.0 厘米

Neolithic age period　Painted pottery ewer　width:25.0cm

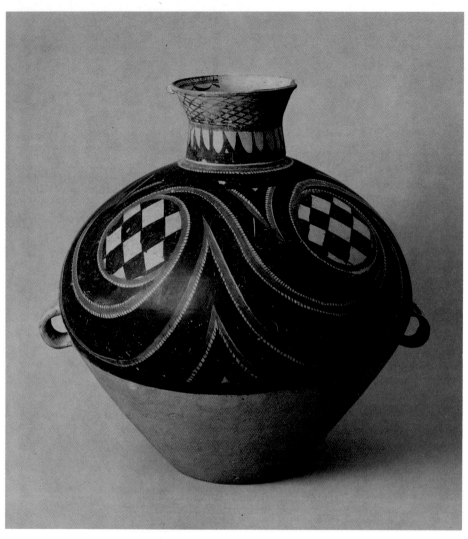

新石器時代　仰韶文化　彩陶渦文雙耳壺　高 39.5 厘米

Neolithic age period Yang-shao culture Two-handled painted pottery ewer with whorl pattern H. 39.5cm

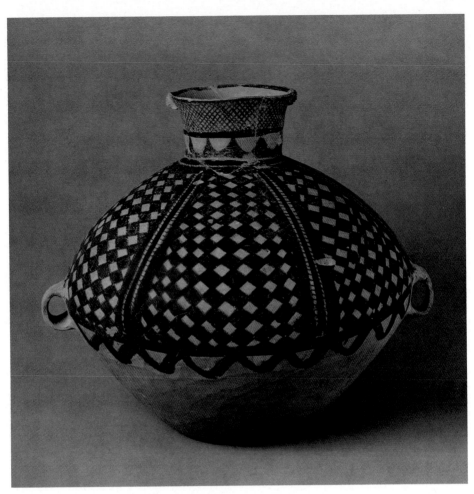

新石器時代　仰韶文化　彩陶石疊文雙耳壺　高 38.5 厘米

Neolithic age period Yang-shao culture Two-handled painted pottery ewer with lattic pattern

Height:38.5cm

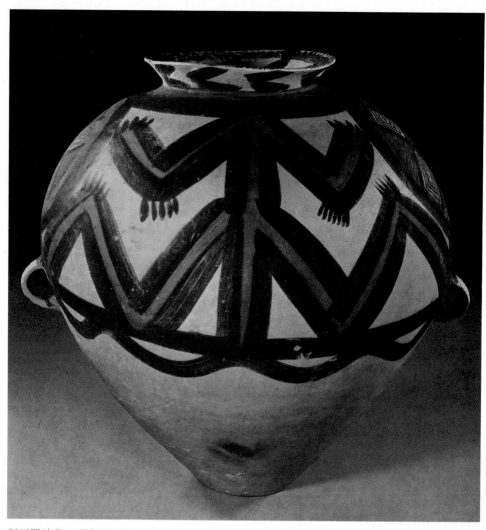

新石器時代　彩陶雙耳壺

Neolithic age period　Painted pottery ewer with two ears

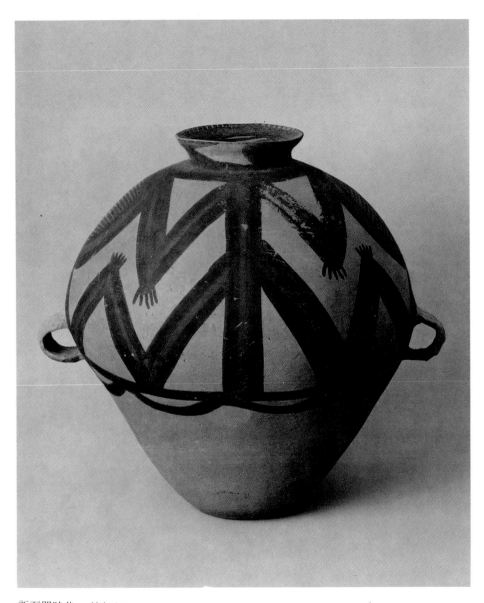

新石器時代　彩陶人形文雙耳壺　高 38.0 厘米

Neolithic age period　Two-handled painted pottery ewer with human figurine　H.38.0cm

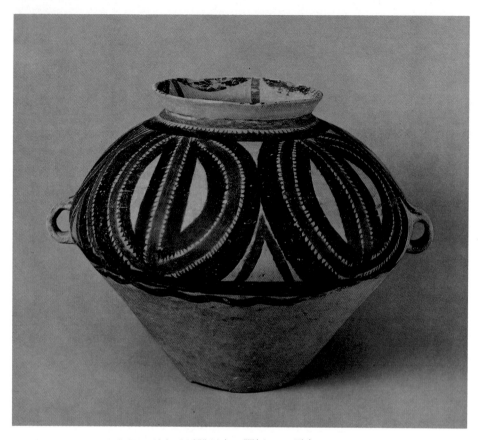

新石器時代　仰韶文化期　彩陶丹弧雙耳壺　胴幅 36.6 厘米
Neolithic age period　Yang-shao culture　Painted pottery ewer,with two ears　W:36.6cm

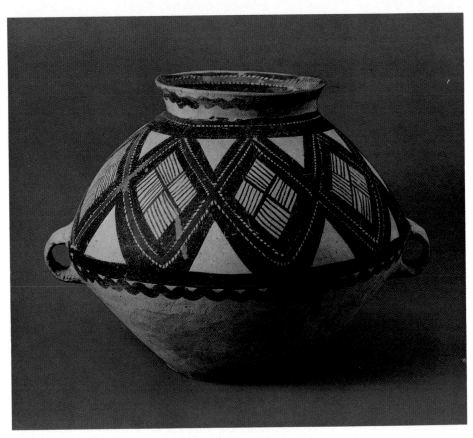

新石器時代　仰韶文化期　彩陶菱繋文雙耳壺　胴幅 34.0 厘米

Neolithic age period　Yang-shao culture　Two-eared painted pottery ewer　W:34.0cm

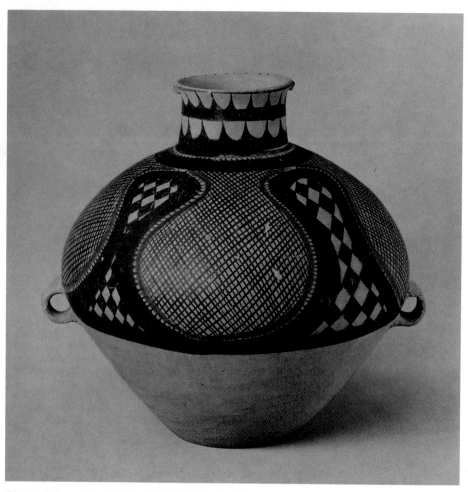

新石器時代　仰韶文化期　彩陶石疊斜格子交雙耳壺　高 40.0 厘米

Neolithic age period　Yang-shao culture　Painted pottery oblique trellis pattern ewer with two ears　H:40.0cm

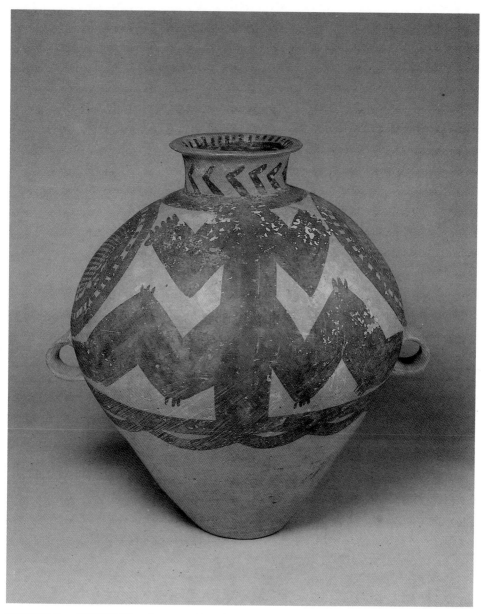

新石器時代　仰韶彩陶甕　高 35.4 厘米　直徑 30.5 厘米
Neolithic age period　Yang-shao　Painted pottery urn　H:35.4cm D:30.5cm

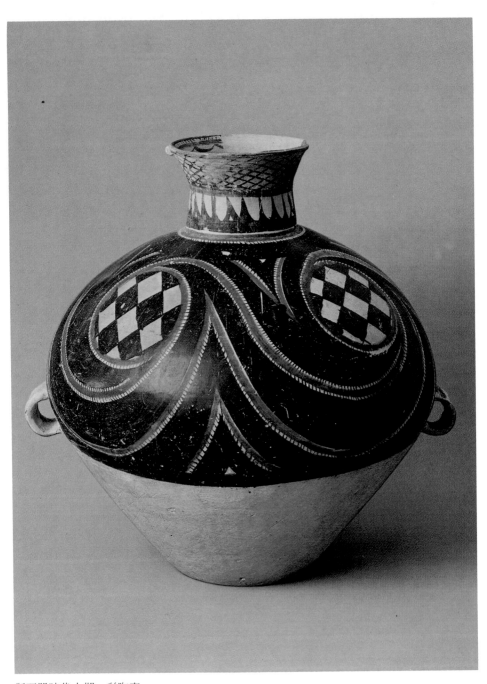

新石器時代中期　彩陶壺

Middle neolithic age　Painted pottery ewer

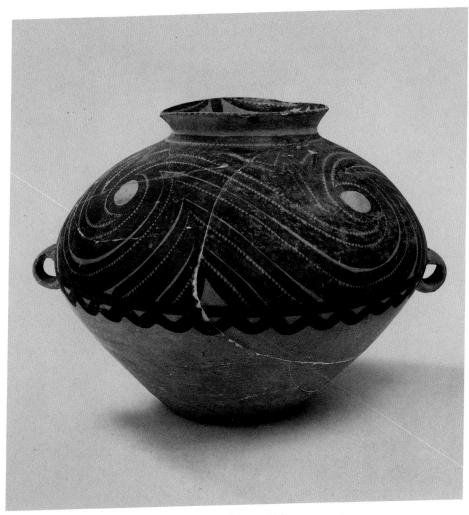

新石器時代　彩陶雙耳罐　高 31.6 厘米　口徑 17.5 厘米

Neolithic age period　Painted pottery jar with two ears　H:31.6cm D:17.5cm

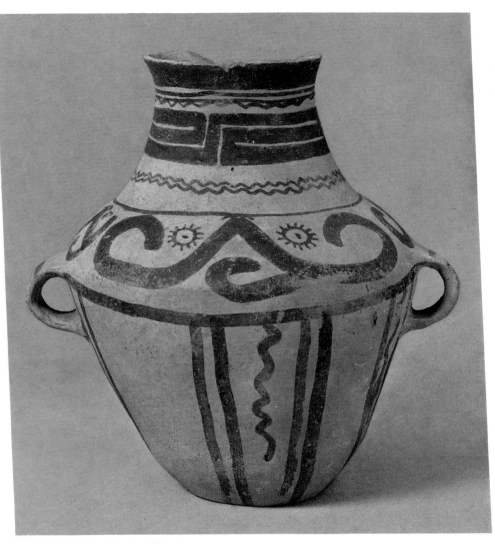

新石器時代　辛店文化　彩陶壺

Neolithic age period　Xindian culture　Painted pottery ewer

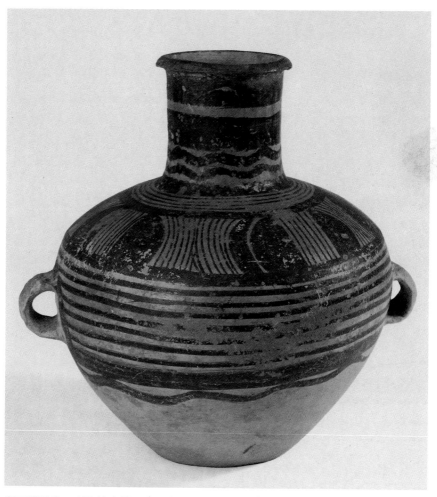

新石器時代　彩陶縞文雙耳壺　高 28.0 厘米　口徑 9.9 厘米

Neolithic age period　Painted pottery ewer　H:28.0cm D:9.9cm

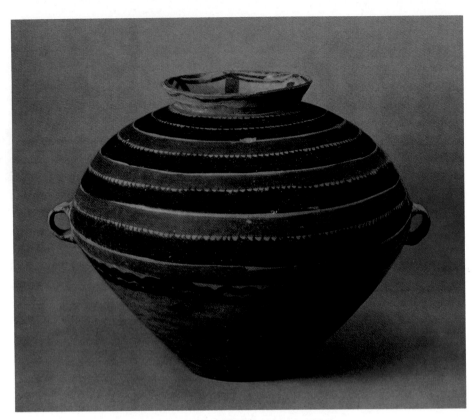

新石器時代　仰韶文化期　彩陶平行帶文雙耳壺　胴徑36.0厘米

Neolithic age period　Yang-shao culture　Two-eared Painted pottery ewer with parallel baud　W. 36cm

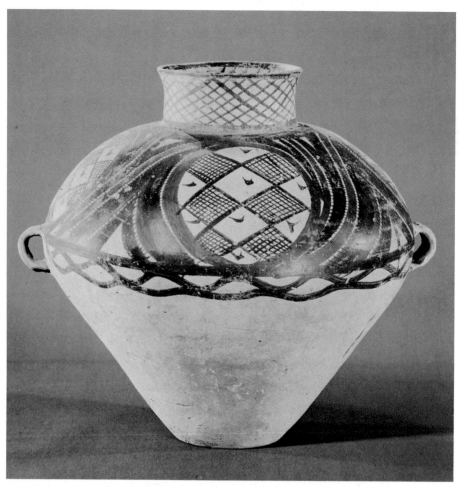

新石器時代　彩陶雙耳壺　仰韶文化期

Neolithic age period　Painted pottery ewr with two ears Yang-shao culture

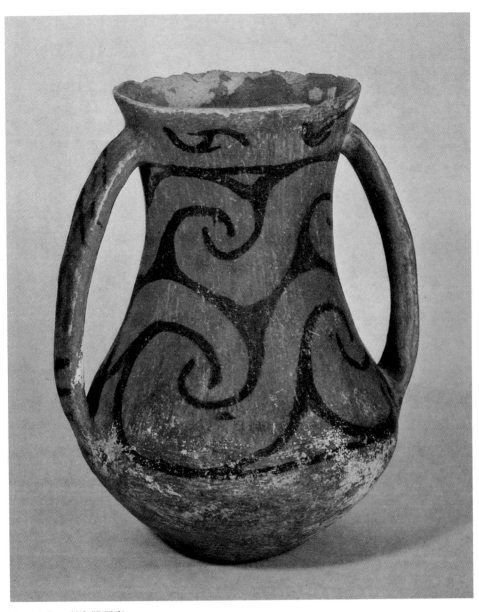

唐汪文化　彩陶雙耳壺

Taun Waug culture　Painted pottery pot with two ears

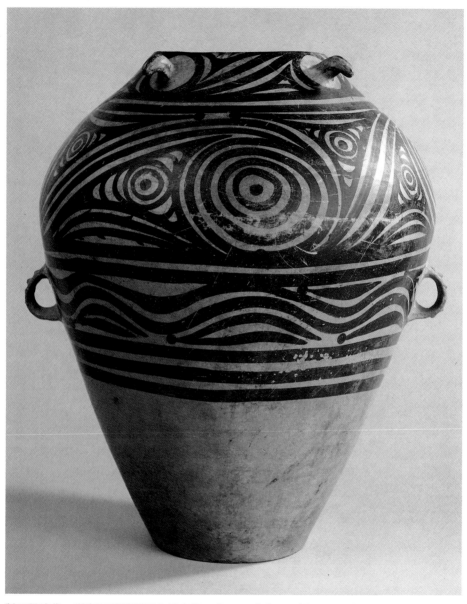

新石器時代　彩陶四系雙耳同心丹文罐　高 50.0 公分　口徑 18.4 公分

Neolithic age　Painted pottery pot with two ears　H:50.0cm D:18.4cm

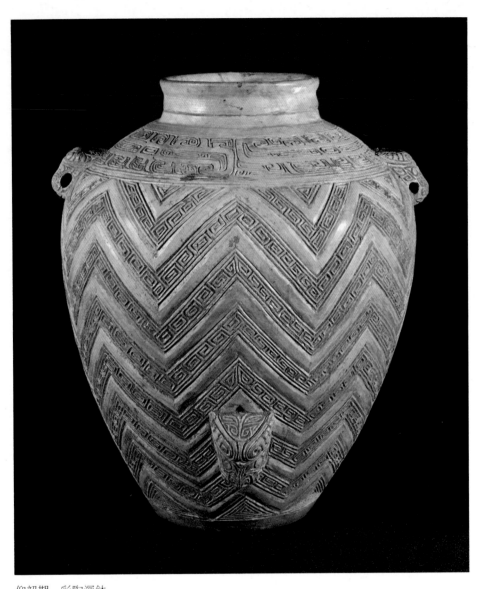

仰韶期　彩陶深鉢

Yang-shao culture　Painted pattery bowl

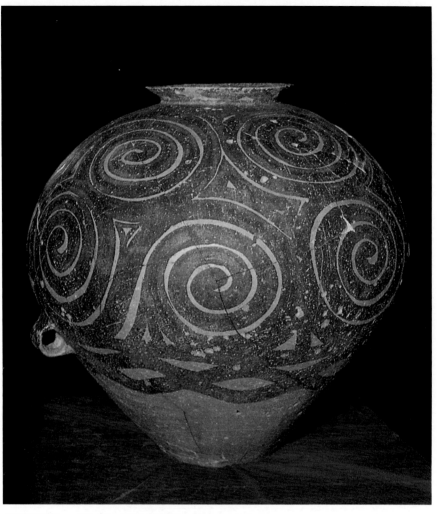

新石器時代　彩陶壺　馬廠文化期　高約 40 公分

Neolithic age period　Painted pottery ewer　H:40cm

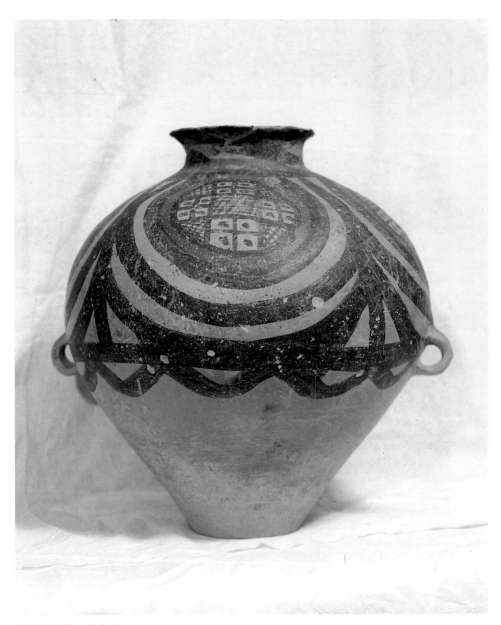

新石器時代　彩陶壺
Neolithic age　Painted pottery ewer

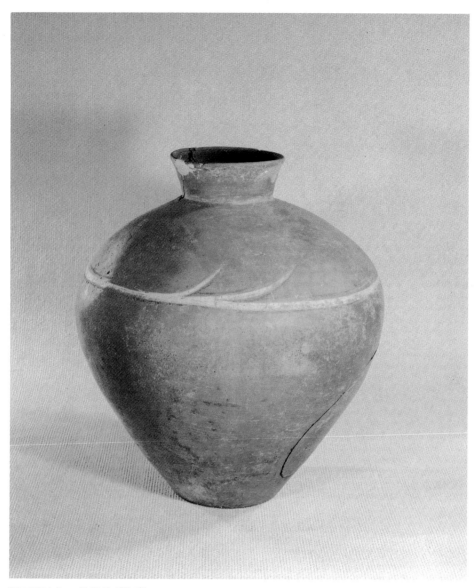

新石器時代　穀葉紋彩陶甕

Neolithic age　Period pottery jar with rice leaf painted

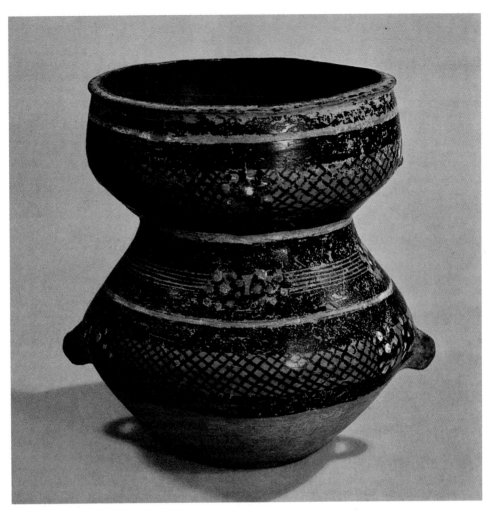

新石器時代　彩陶雙耳壺

Neolithic age period　Painted pottery with two ears

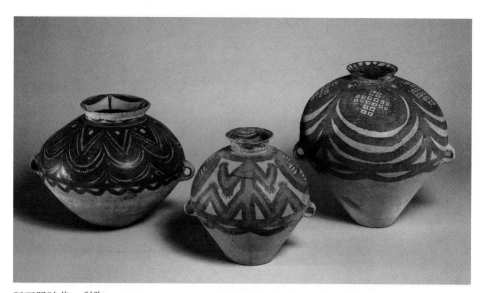

新石器時代　彩陶

Neolithic age period　Painted Pottery ewer

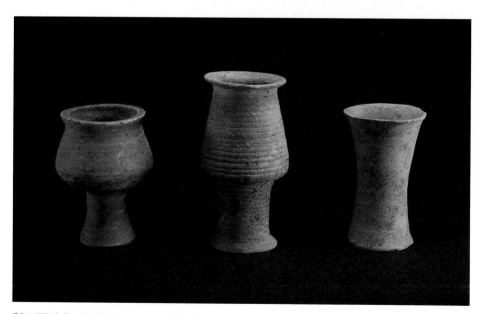

新石器時代　紅陶杯　高 9.0 公分（左、右）11.6 公分（中）　　口徑 6.0（左）5.6 公分（中）5.8 公分（右）

Neolithic age period　Red pottery cups　H:9.0cm（L,R）11.6cm（M）,D:6.0cm（L）,5.6cm（M）,5.8cm（R）

新石器時代後期　黒陶杯

Late stage of Neolithic age　Blank pottery cups

新石器時代　彩陶手付杯

Neolithic age period　Painted pottery cup

新石器時代　彩陶壺　高 15.6 公分　口徑 6.5 公分

Neolithic age period　Painted pottery ewer　H:15.6cm D:6.5cm

新石器時代　彩陶筒形壺　高 14.2 公分　口徑 24.4 公分

Neolithic age period　Cylinder-shape painted pottery ewer　H.14.2cm D.24.4cm

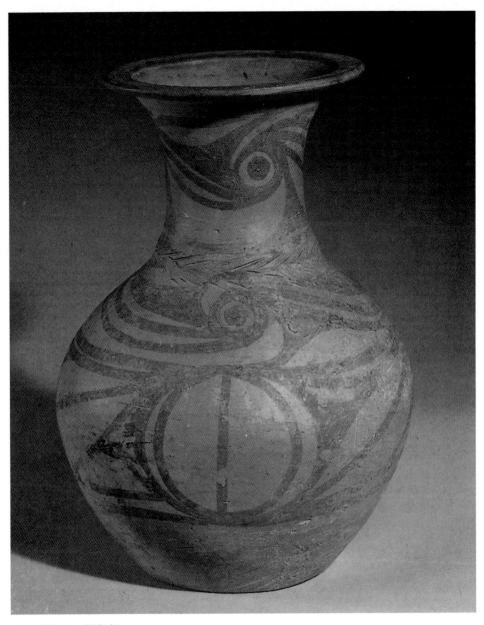

新石器時代　彩陶壺

Neolithic age period　Painted pottery ewer

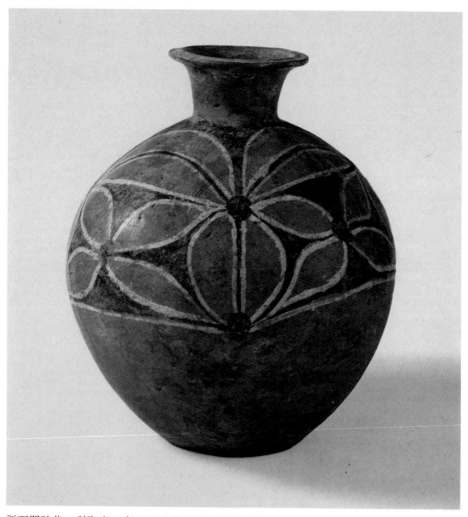

新石器時代　彩陶壺　高 19.5 公分　口徑 7.0 公分
Neolithic age period　painted pottery ewer　H:19.5cm D:7.0cm

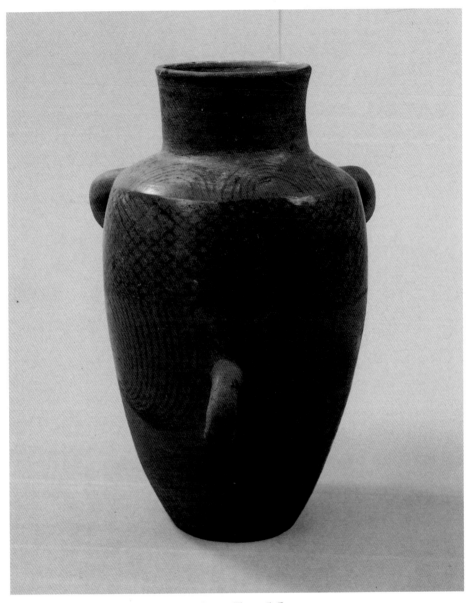

新石器時代　彩陶三耳壺　高 25.5 公分　口徑 8.4 公分

Neolithic age period　Three-eared painted pottery ewer with three-ear　H:25.5cm D:8.4cm

新石器時代　彩陶壺
Neolithic age period　Painted pottery

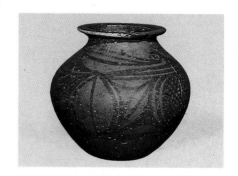

新石器時代　彩陶壺　高 16.5 公分
Neolithic age period　Painted pottery ewer　H:16.5cm

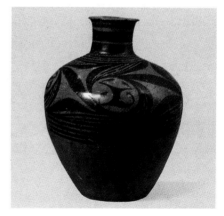

新石器時代　彩陶壺　高 36.0 公分
Neolithic age period　Painted pottery ewer　H:36cm

新石器時代　小口紅陶壺　高 13.0 公分　口徑 5.2 公分　胴徑 13.2 公分

Neolithic age period　Red pottery ewer　H:13.0cm D:5.2cm W:13.2cm

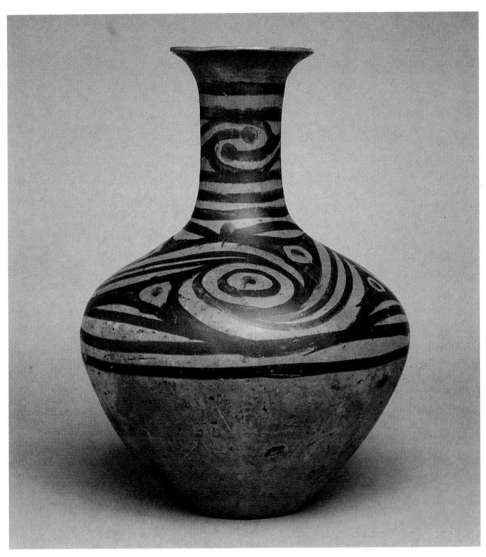

新石器時代　仰韶文化　罐
Neolithic age period　Yang-shao culture jar

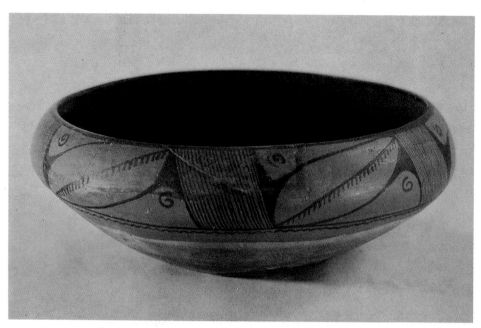

新石器時代　仰韶文化　彩陶鉢

Neolithic age period　Yang-shao culture　Bowl with incurving rim painted in unfired coloun

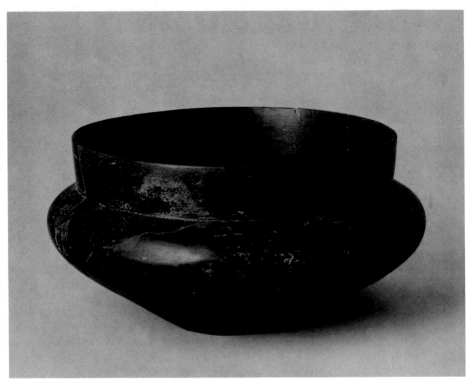

新石器時代後期——青銅時代初期　口徑 24.0 公分

Late stage of Neolithic age period～early bronze age　D:24.0cm

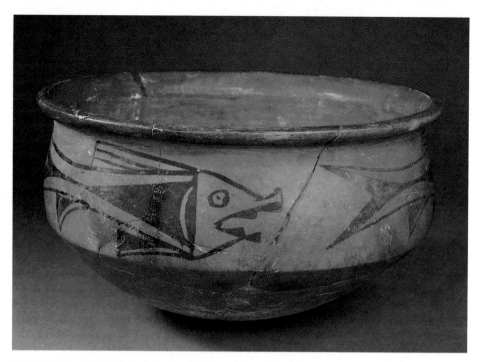

新石器時代 彩陶魚紋鉢 高 17.0 公分 口徑 31.5 公分
Neolithic age period Painted pottery bowl with fish-pattern H:17.0cm, D:31.5cm

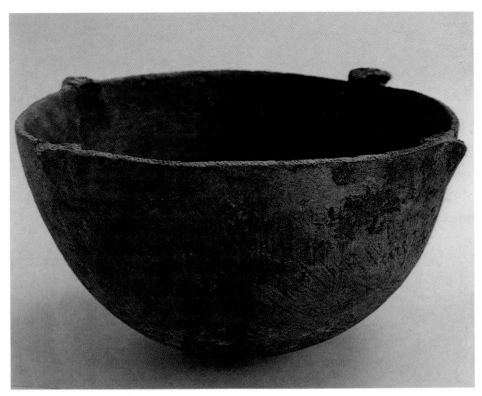

新石器時代　陶鬴　高 11.0 公分　口徑 18.0 公分

Neolithic age period　Pottery bowl　H:11.0cm D:18.0cm

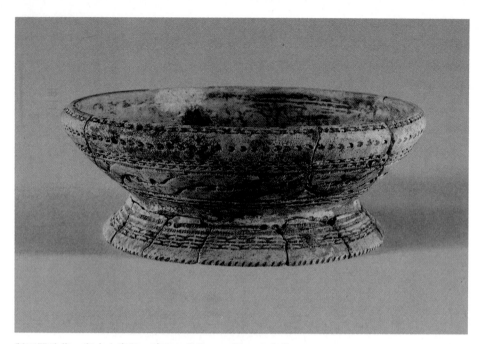

新石器時代　印文白陶盤　高 7.5 公分　口徑 19.5 公分

Neolithic age period　White pottery tray　H:7.5cm D:19.5cm

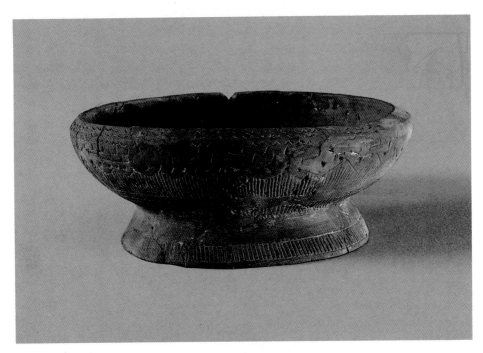

新石器時代　篦描文紅陶盤　高 7.0cm　口徑 6.4cm

Neolithic age period　Red pottery with comb pattern　H:7.0cm D:6.4cm

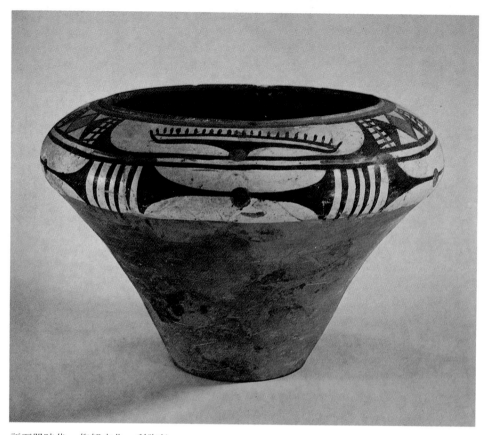

新石器時代　仰韶文化　彩陶鉢
Neolithic age period　Yang-shao culture　Painted pottery bowl

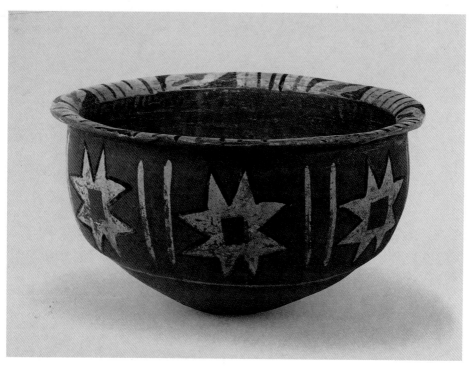

新石器時代　彩陶盆　高 18.5 公分　口徑 33.8 公分
Neolithic age period　Painted pottery basin　H:18.5cm D:33.8cm

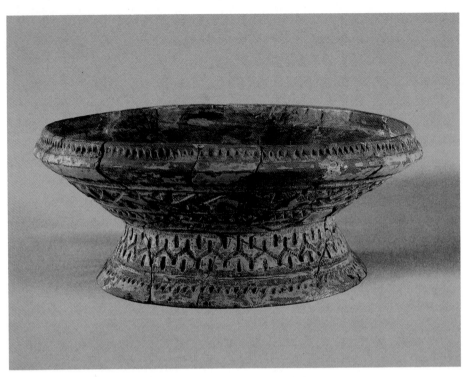

新石器時代　印文百花紅陶盤　高 6.5 公分　口徑 19.0 公分

Neolithic age period　Red pottery tray　H:6.5cm D:19.0cm

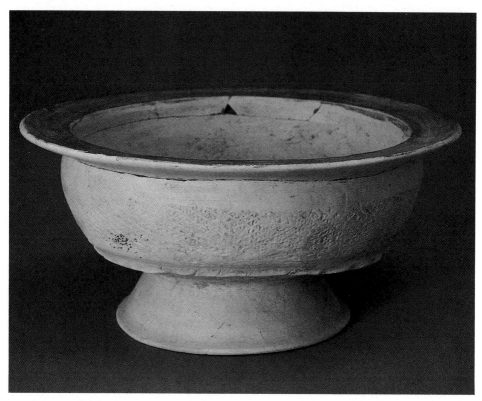

新石器時代　陶簋　高 9.7 公分　口徑 21.0 公分

Neolithic age period　Pottery gui　H:9.7cm D:21.0cm

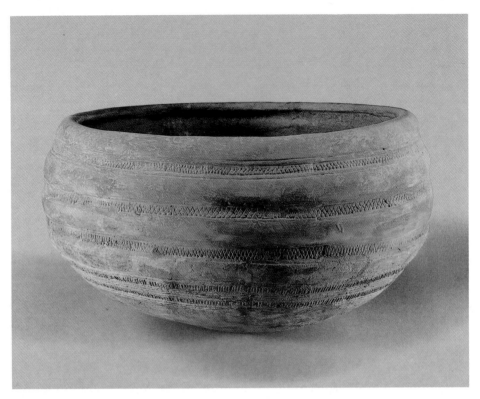

新石器時代　篦描文紅陶盆　高 42 公分　口徑 67 公分

Neolithic age period　Red pottery basin with comb pattern　H:42cm D:67cm

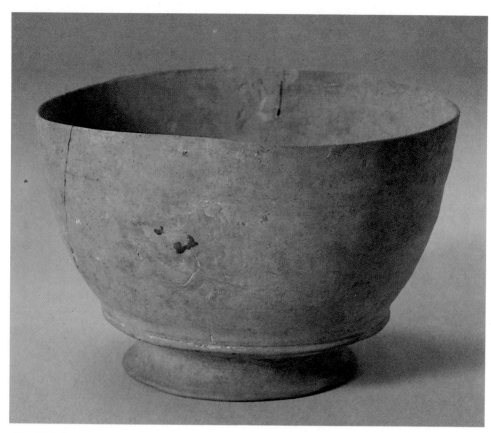

新石器時代　灰陶碗

Neolithic age period　Gray pottery bowl

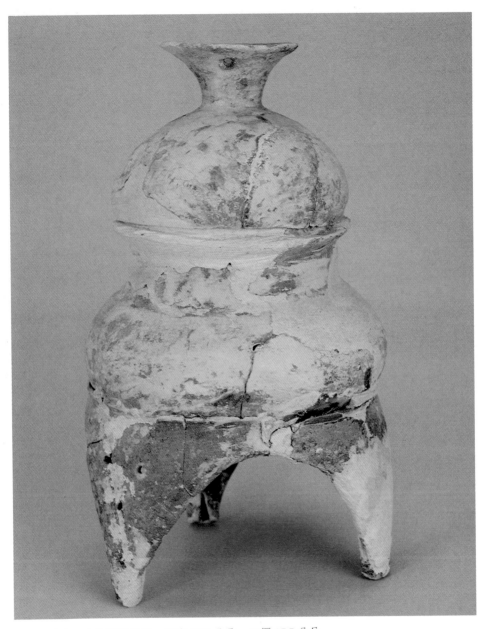

新石器時代　白陶鼎高足杯　總高 22.5 公分　口徑 17.5 公分

Neolithic age period　White pottery ding with tall open work stemp cup　H.22.5cm D.(mouth)17.5cm

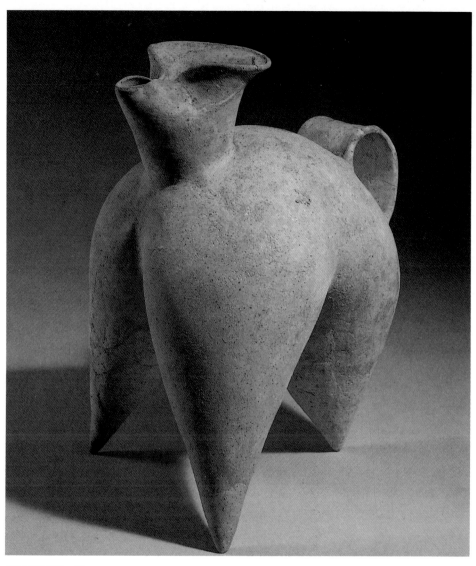

新石器時代　盉

Neolithic age period　Tripod ewer

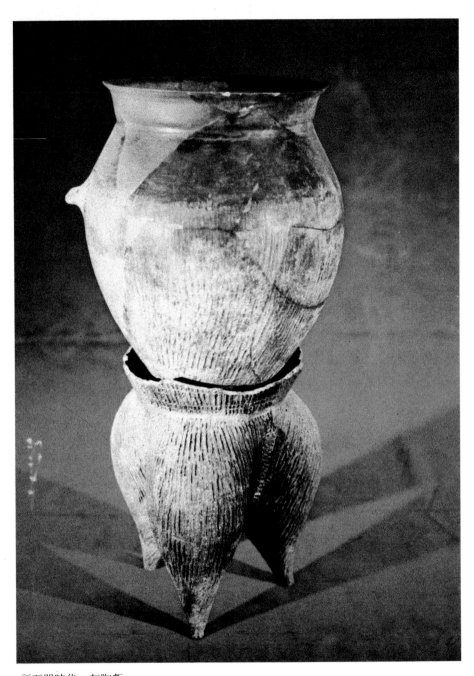

新石器時代　灰陶甗

Neolithic age period　Gray pottery jar

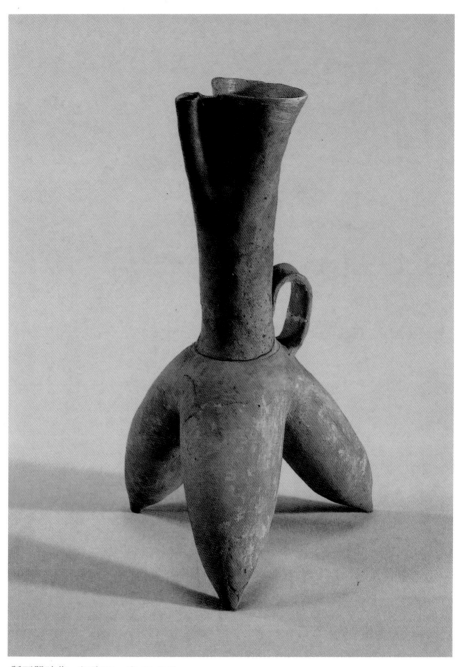

新石器時代　紅陶鬹　高 28 公分

Neolithic age period　Red pottery gui pitcher　H:28cm

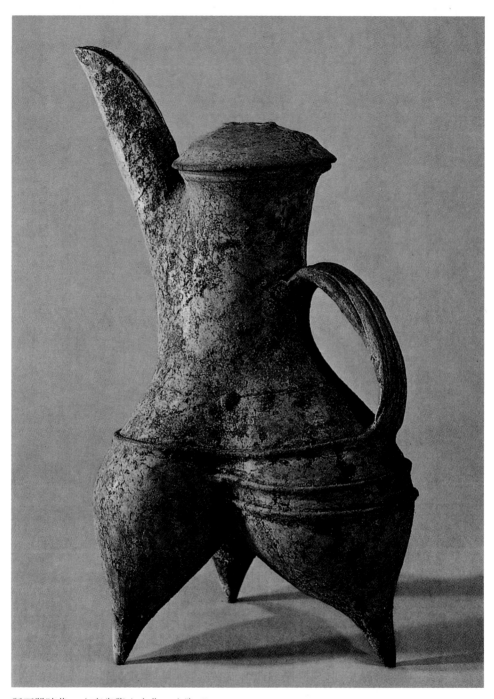

新石器時代　山東省龍山文化　白陶盉

Neolithic age period　Shantung Lung-shan culture　White pottery ho

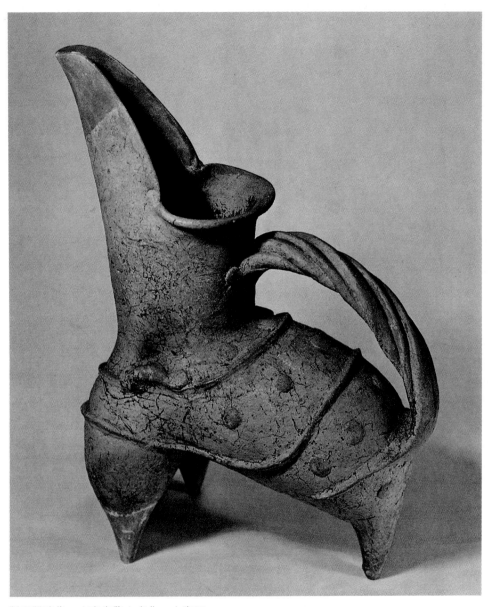

新石器時代　山東省龍山文化　白陶鬹

Neolithic age period　Lung-shan culture　White pottery gui pitcher

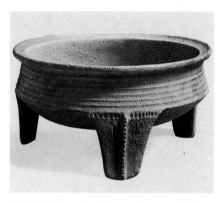

新石器時代　紅陶鼎　口徑 36.2 公分

Neolithic age period　Red pottery ding　D:36.2cm

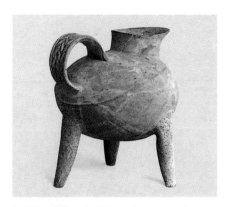

新石器時代　紅陶鬹　高 18.5 公分

Neolithic age period　Red pottery gui pitcher　H:18.5cm

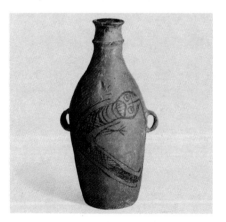

新石器時代　彩陶雙耳壺　高 38.4 公分

Neolithic age period　Painted pottery ewer　H:38.4cm

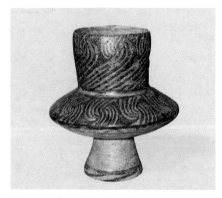

新石器時代　彩陶壺　高 17.1 公分

Neolithic age period　Painted pottery ewer　H:17.1cm

新石器時代　彩陶鼎　高 14.2 公分　口徑 17.4 公分

Neolithic age period　Painted pottery ding　H:14.2cm D:17.4cm

新石器時代　彩陶三足鉢　高 25 公分　口徑 30 公分

Neolithic age period　Painted pottery tripod bowl　H:25cm D:30cm

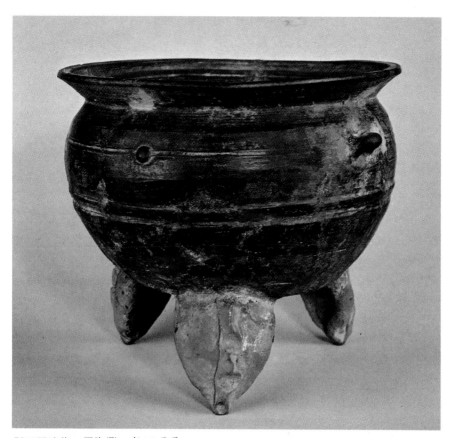

新石器時代　黑陶鼎　高 15 公分

Neolithic age period　Black pottery ding　H:15cm

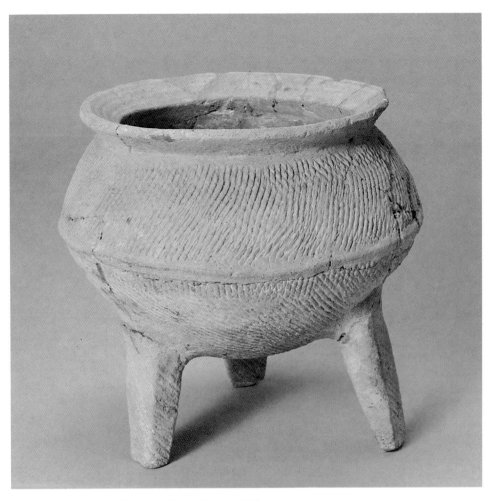

新石器時代　陶鼎　高 17.5 公分　口徑 16.0 公分

Neolithic age period　Pottery ding　H:17.5cm D:16.0cm

新石器時代　紅彩陶杯　高 8.0 公分　口徑 10.6 公分

Neolithic age period　Red painted pottery cup　H:8.0cm D:10.6cm

新石器時代　繩文陶罐　高 16.0 公分　口徑 12.0 公分

Neolithic age period　Cord pattern pottery pot　H:16.0cm D:12.0cm

新石器時代　繩文陶罐　高 14.0 公分　口徑 10.0 公分

Neolithic age period　Cord pattern pottery pot　H:14.0cm D:10.0cm

新石器時代　細繩文陶罐　高 19.0 公分　口徑 9.5 公分
Neolithic age period　Slender Cord pattern pottery jar　H:19.0cm D:9.5cm

新石器時代　雙耳陶罐

Neolithic age period　Pottery jar with two ears

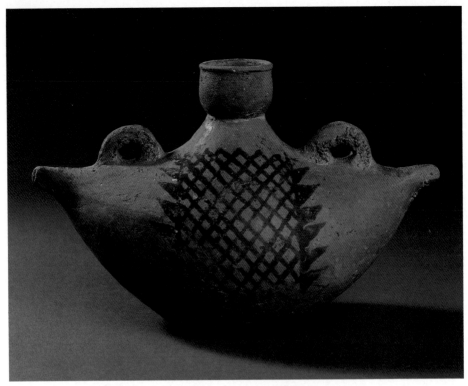

新石器時代　彩陶船形雙耳壺　高 15.6 公分　長 24.8 公分

Neolithic age period　Two-handled painted pottery ewer in ship-shape　H.15.6cm　L.24.8cm

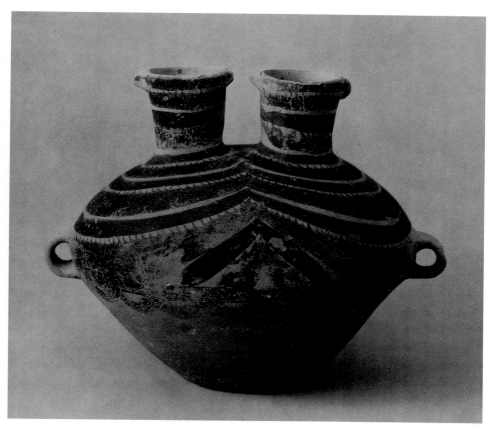

新石器時代　彩陶平行帶文雙頸壺　胴幅 25.2 公分

Neolithic age period　Painted pottery with paralleled band　W:25.2cm

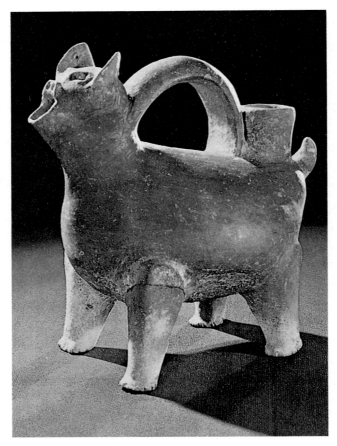

新石器時代　獸形紅陶壺　高 21.6 公分

Neolithic age period　Red pottery ewer in animal shape　H:21.6cm

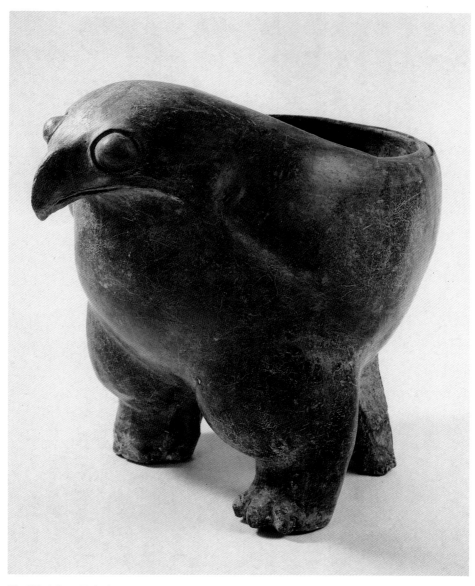

新石器時代　黑陶鷹形尊　高 36 公分

Neolithic age period　Black pottery zun H:36cm

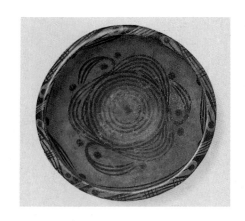

新石器時代　彩陶鉢　口徑 26.0 公分
Neolithic age period Painted pottery bowl D:26.0cm

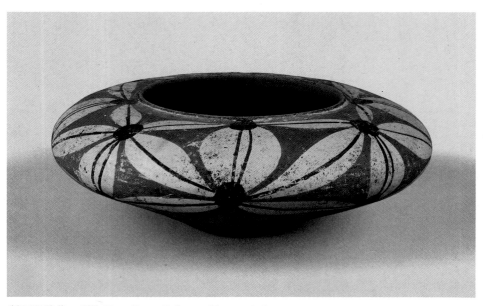

新石器時代　彩陶鉢　高 9.4 公分　口徑 14.0 公分
Neolithic age period　Painted pottery bowl　H:9.4cm D:14.0cm

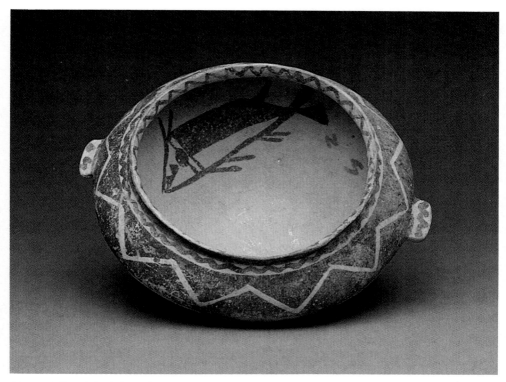

新石器時代　仰韶文化　碗

Neolithic age period　Yang-shao culture　Bowl

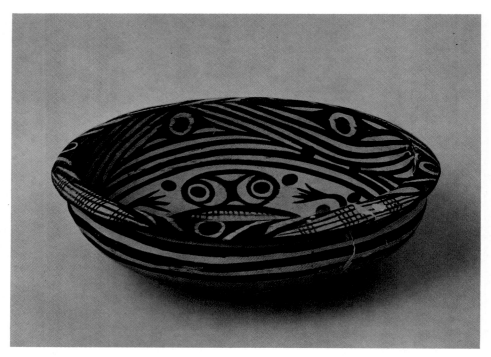

新石器時代　仰韶文化　彩陶蔓文鉢　口徑：23.5 公分
Neolithic age period　Yang-shao culture　Painted pottery bowl D:23.5cm

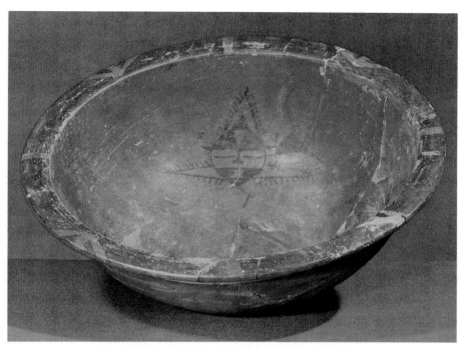

新石器時代　仰韶文化　彩陶盆

Neolithic age period　Yang-shao culture　Painted pottery basin

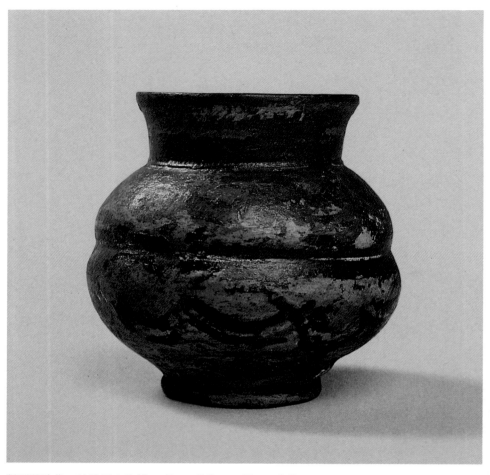

新石器時代　漆繪黑衣陶罐　高 8.5 公分　口徑 6.0 公分

Neolithic age period　Pottery jar　H:8.5cm D:6.0cm

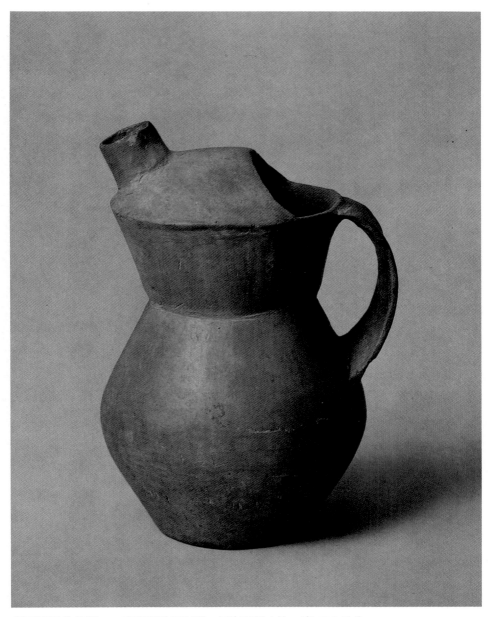

新石器時代後期──青銅器時代初期　紅陶盉形水注　高 17.0 公分
Late neolithic age period-bronze age（early）　Red pottery of a water dropper　H:17.0cm

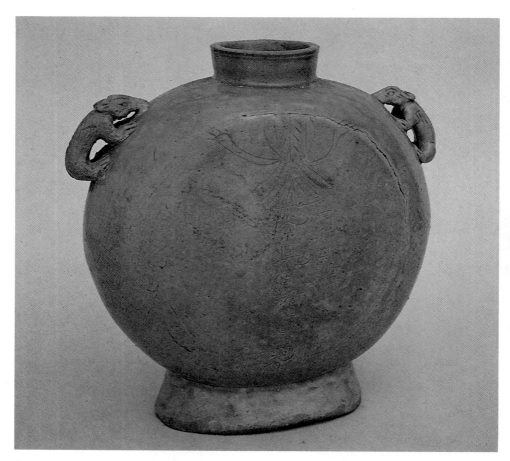

新石器時代後期　扁壺

Late neolithic age period　Flask

新石器時代　彩陶

Neolithic age period　Painted pottery

新石器時代　彩陶豆

Neolithic age period　Painted pottery dou

新石器時代　仰韶文化　彩陶鉢

Neolithic age period Yang-shao culture Painted pottery bowl

新石器時代　乳頭狀突起付甕　高 28.5 公分　口徑 35.6 公分

Neolithic age period　Convexnipple jar　H:28.5cm D:35.6cm

新石器時代　篦描文褐陶罐　高 11.5 公分　口徑 8.9 公分

Neolithic age period　Brown pottery jar with comb pattern　H:11.5cm D:8.9cm

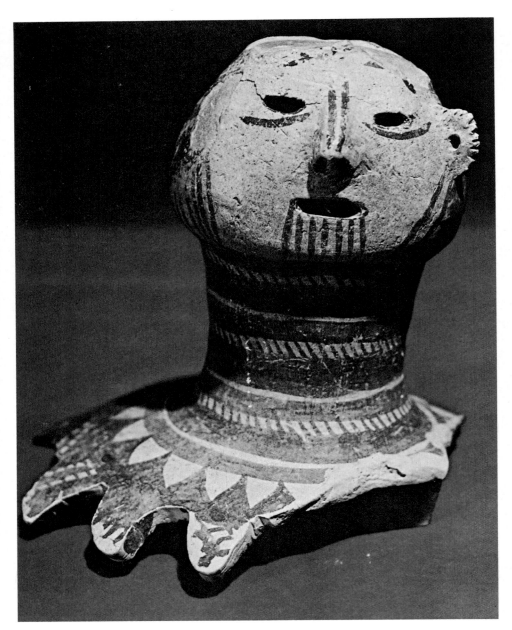

新石器時代晚期　彩陶

Late neolithic age period　Painted pottery of a human-head covering

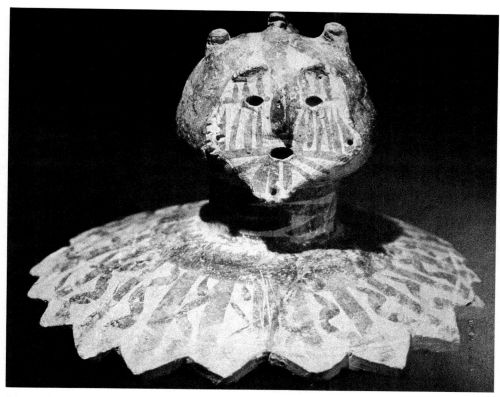

新石器時代　半山人首器蓋

Neolithic age period　Painted pottery of a human-head covering

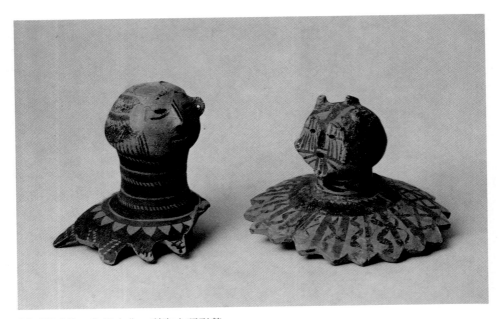

新石器時代　仰韶文化　彩陶人頭形蓋

Neolithic age period　Yang-shao culture　Painted pottery coverings with human head shape

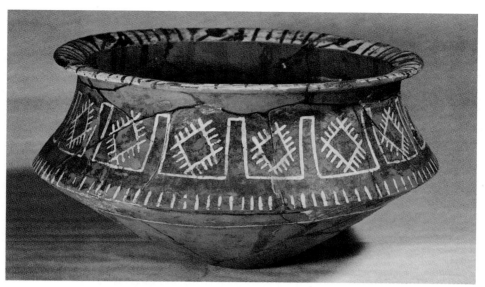

新石器時代　折腹菱紋陶盆

Neolithic age period　Pottery basin

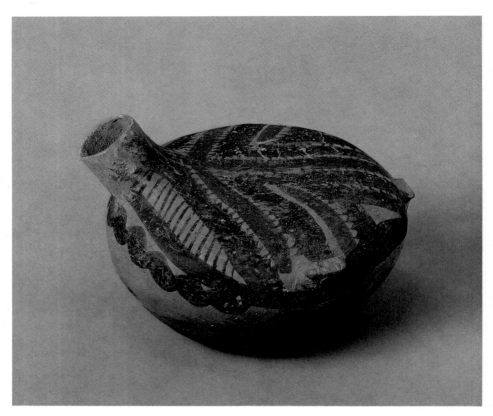

新石器時代　仰韶文化期　彩陶動物形水注　高 13.0 公分

Neolithic age period　Kansu Yang-shao culture　Earthware funerary ewer in the shape of an animal　H.13.0cm

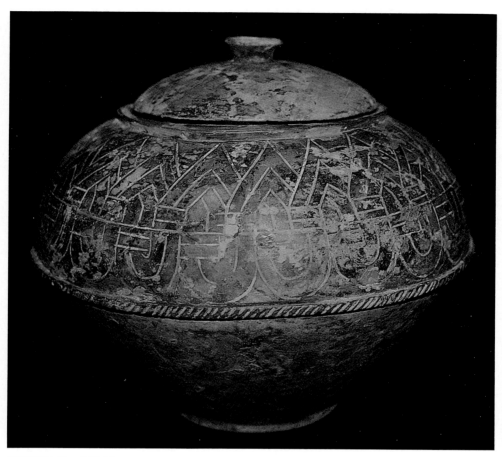

新石器時代　灰陶罐

Neolithic age period　Gray pottery pot

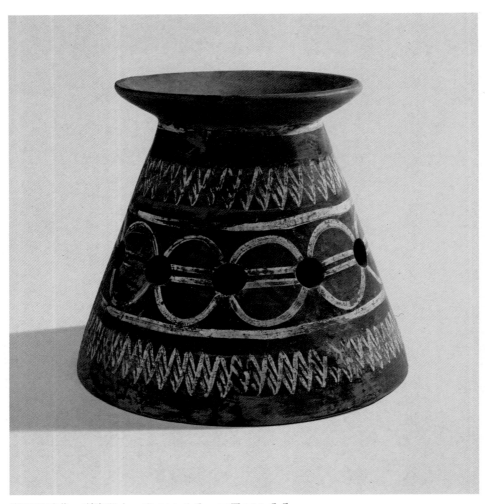

新石器時代　彩陶器台　高 24.1 公分　口徑 19.0 公分

Neolithic age period　Painted pottery candle stich　H:24.1cm D:19.0cm

新石器時代　透彫黑陶豆　高 8.0 公分　口徑 13.5 公分

Neolithic age period　Black pottery dou　H:8.0cm D:13.5cm

殷　白陶雷文罍

Shang dynasty ·White pottery with thunder pattern

殷　印文把手陶鬶　高 24.0 公分　口徑 12.0 公分

Shang dynasty　Pottery gui　H:24.0cm D:12.0cm

商　青釉弦紋尊　高 18 公分　口徑 19.65 公分

Shang dynasty　Green glazed zun　H:18cm D:19.65cm

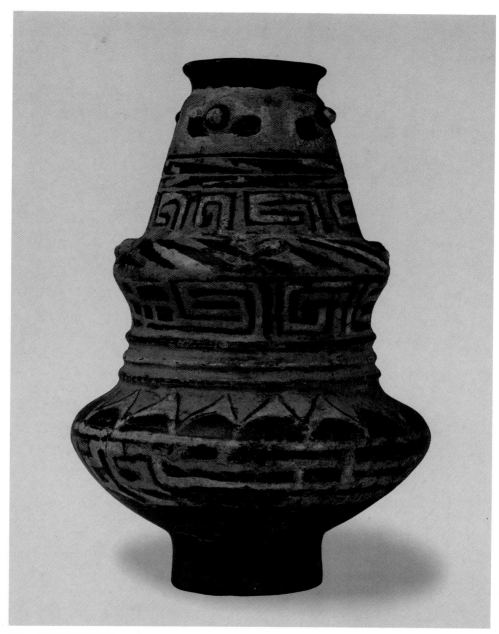

殷　彩色黑陶瓢形壺　高 27.5 公分　下腹徑 18.5 公分

Shang dynasty　Painted black pottery gourd-shape hu　H:27.5cm D(base):18.5cm

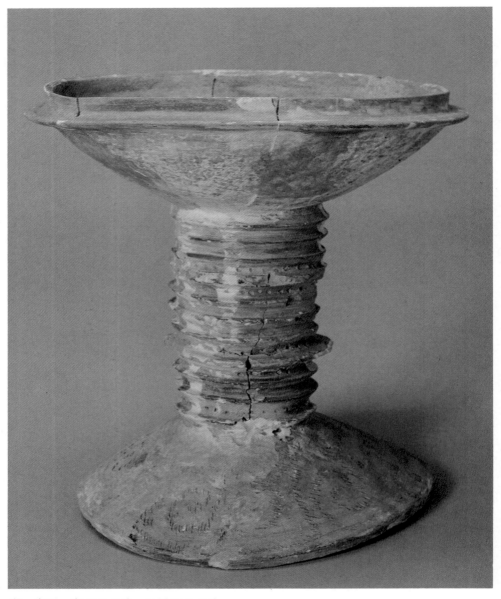

殷　陶豆　高 21.5 公分　口徑 20.0 公分
Shang dynasty　Pottery dou　H:21.5cm　D:20.0cm

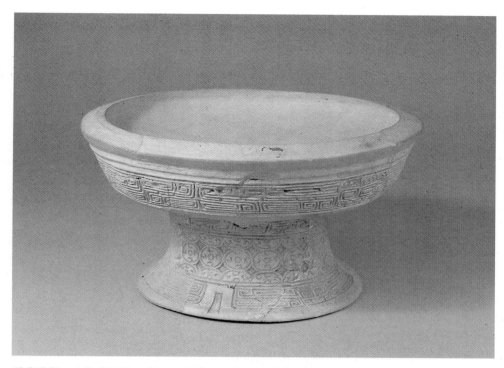

商代後期　白陶高足盤　高 12.5 公分　直徑 22.4 公分

Late shang dynasty　White pottery with tall stem tray　H:12.5cm D:22.4cm

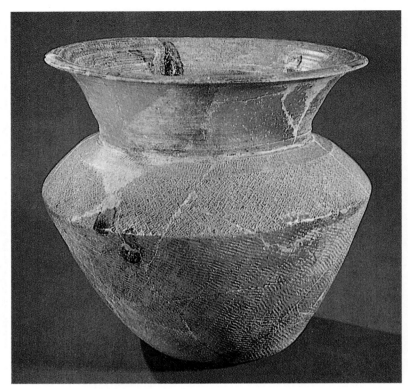

殷中期　黃綠釉磁尊　高 27 公分　口徑 27 公分

Middle shang dynasty　Yellow porcelain jar　H:27cm D:27cm

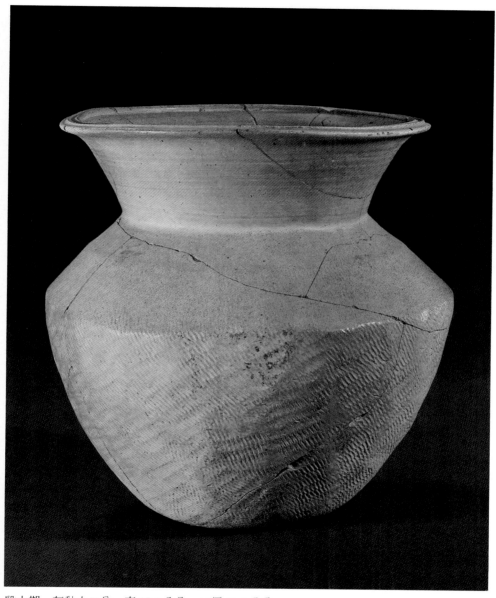

殷中期　灰釉大口尊　高 25.6 公分　口徑 21.4 公分
Middle stage of shang dynasty　Gray glazed zun H:25.6cm D:21.4cm

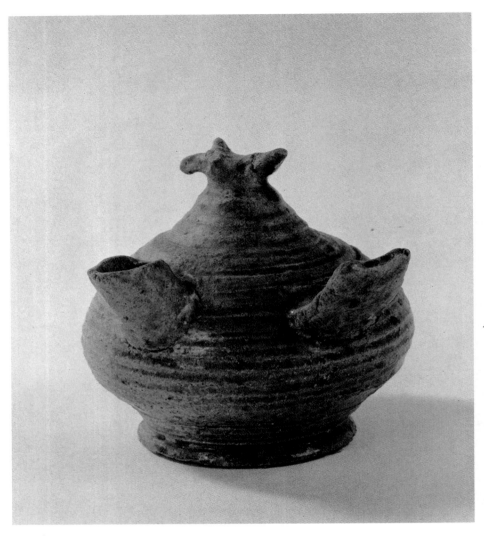

商　青磁盉

Shang dynasty　Celadon ho

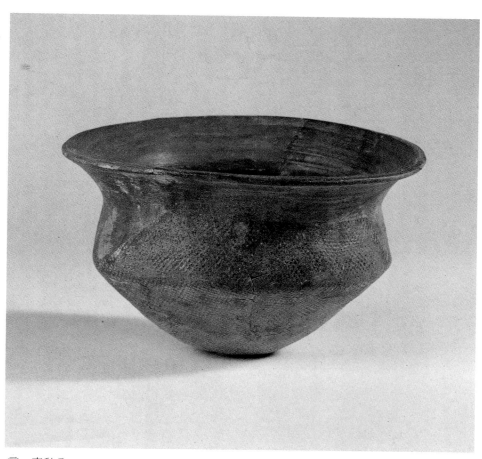

商　青釉尊

Shang dynasty　Green glazed zun

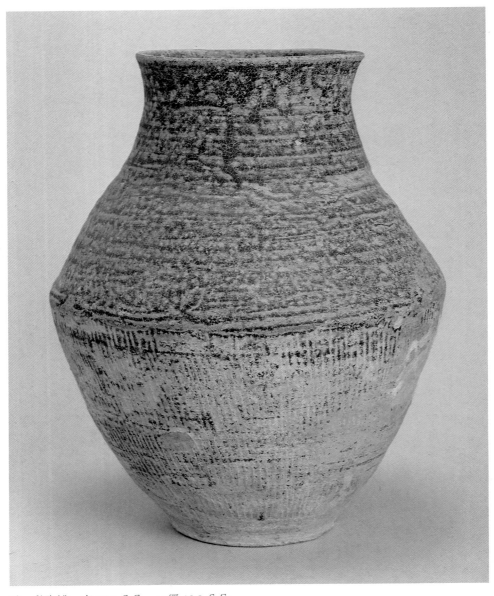

商　釉陶罐　高 23.0 公分　口徑 10.0 公分

Shang dynasty　Glazed pottery pot　H:23.0cm D:10.0cm

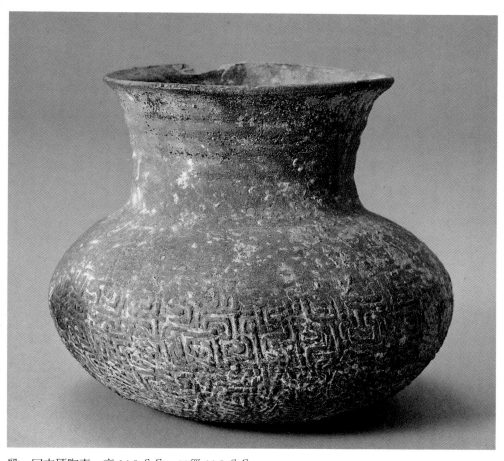

殷　回文硬陶壺　高 14.0 公分　口徑 11.0 公分

Shang dynasty　Reotangnlar spiral pattery pottery ewer　H:14.0cm D:11.0cm

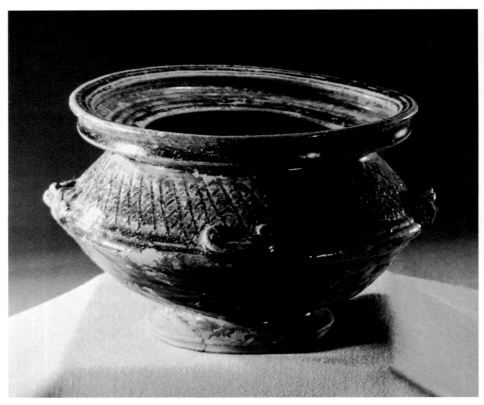

西周　彩陶尊

Western Zhou dynasty　Painted pottery zun

西周　帶把青釉壺

Western Zhou dynasty　Green glazed ewer with a handle

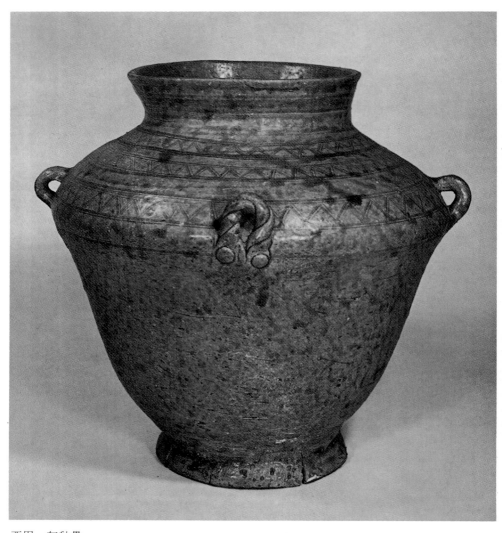

西周　灰釉罍

Western Zhou dynasty　Gray glazed lei

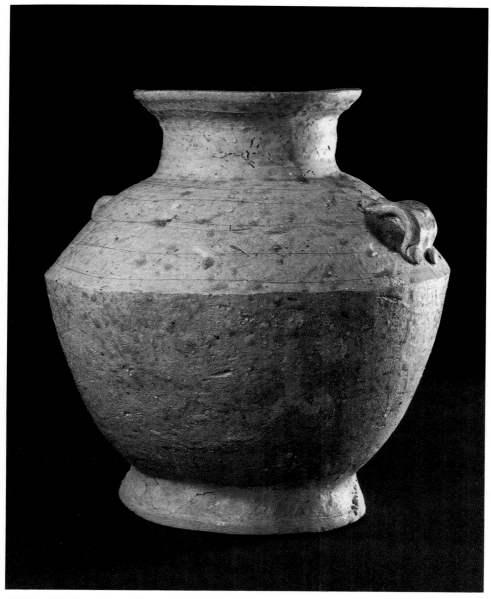

西周　灰釉罍　高 24 公分　口徑 13 公分

Western Zhou dynasty　Gray glazed lei　H:24cm D:13cm

西周　虺把劃文硬陶杯

Western Zhou dynasty　Pottery cup with drag on pattern

西周　回文把手硬陶杯

Western Zhou dynasty　Reotangular spiral pattern pottery cup

西周　原始青磁弦文盂　高 5.5 公分　口徑 10.0 公分
Western Zhou dynasty　Celadon with bow-string pattern　H:5.5cm D:10.0cm

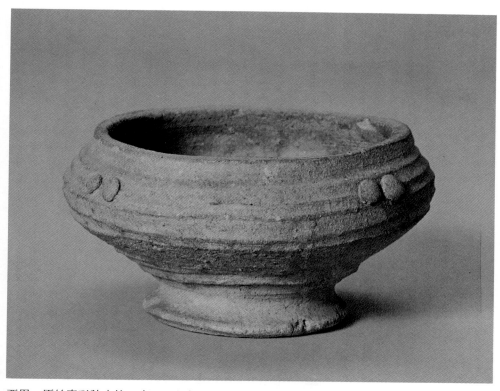

西周　原始青磁弦文簋　高 7.9 公分　口徑 13.6 公分
Western Zhou dynasty　Celadon gui with bow-string pattern　H:7.9cm D:13.6cm

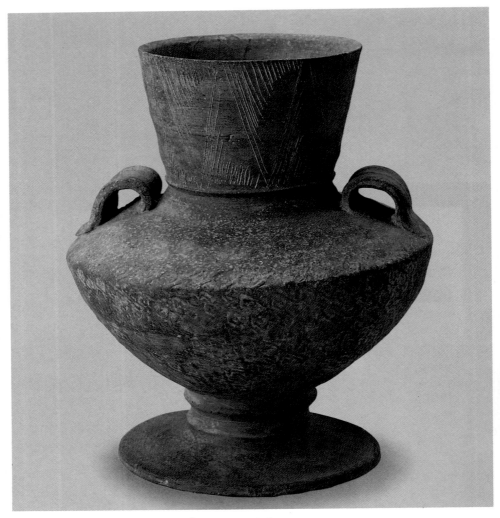

西周　印文雙耳陶壺　高 17.0 公分　口徑 8.5 公分

Western Zhou dynasty　Pottery ewer with two ears　H:17.0cm D:8.5cm

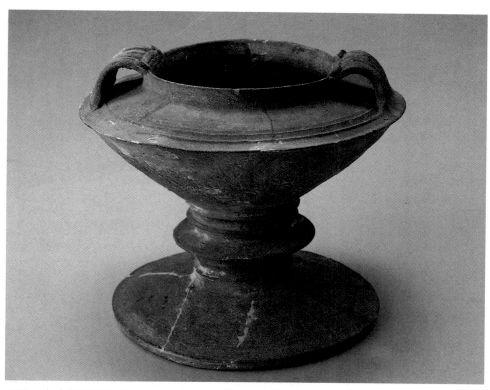

西周　印文雙耳硬陶豆　高 13.0 公分　口徑 7.0 公分

Western Zhou dynasty　Two-handled pottery dou with pattern　H:13.0cm D:7.0cm

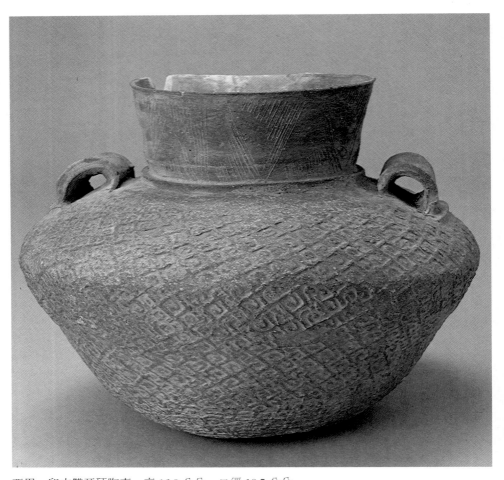

西周　印文雙耳硬陶壺　高 16.0 公分　口徑 10.5 公分

Western Zhou dynasty　Two-handled pottery hu with pattern　H:16.0cm D:10.5cm

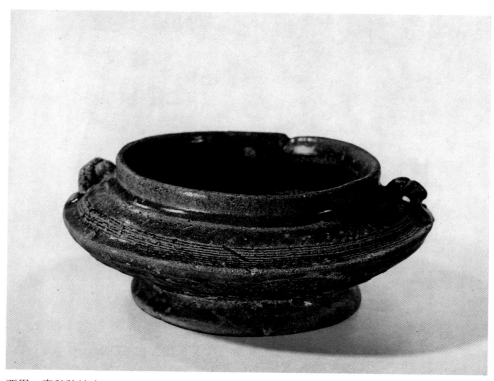

西周　青釉弦紋索耳盂

Western Zhou dynasty　Green glazed pot with bow-string pattern

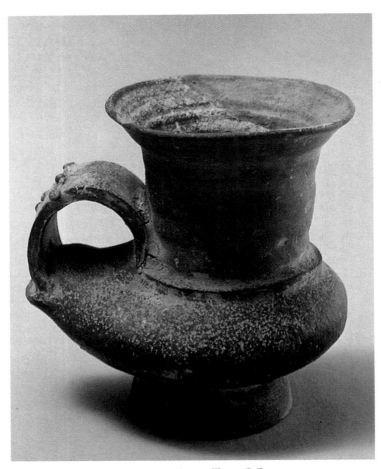

商末周初　鴨形陶壺　高 10 公分　口徑 7.5 公分
Shang-Zhou dynasty　Duck-shape pottery ewer　H:10cm D:7.5cm

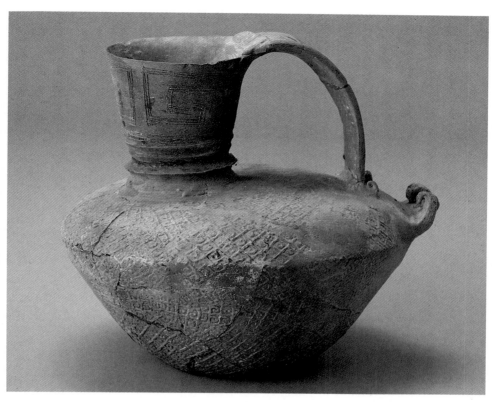

西周　印文硬陶水注　高 16.5 公分　口徑 7.0 公分

Western Zhou dynasty　Pottery water dropper　H:16.5cm D:7.0cm

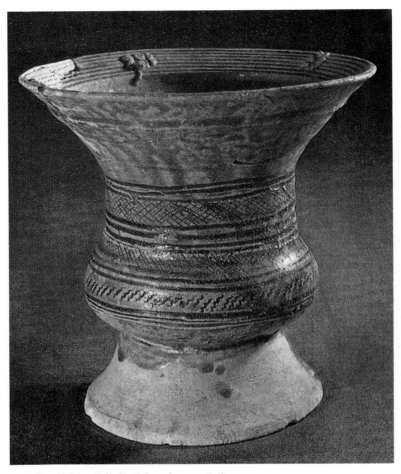

西周中、後期　黃綠釉磁尊　高 10.5 公分

Western Zhou dynasty (Middle or Late) Green and yellow glazed porcelain jar　H:10.5cm

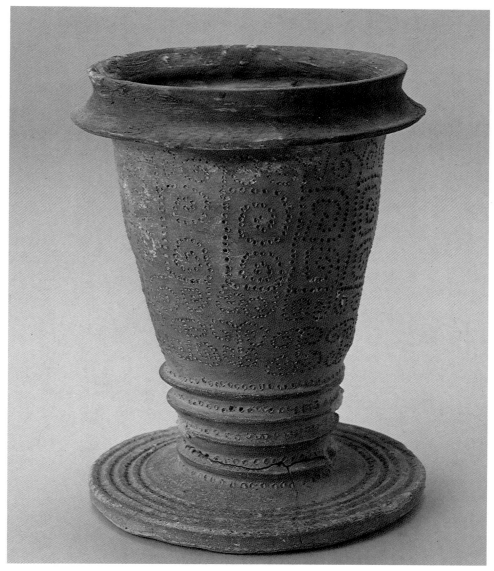

西周　針刺文硬陶杯　高 14.0 公分　口徑 9.5 公分

Western Zhou dynasty　Pottery cup　H:14.0cm D:9.5cm

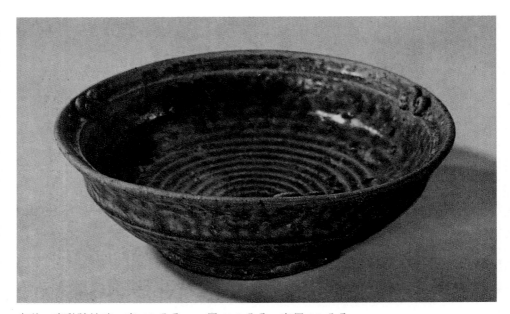

春秋　青釉弦紋碗　高 4.5 公分　口徑 12.9 公分　底徑 6.8 公分

Spring & Autumn period　Green glazed bowl with bow-string pattern　H:4.5cmD(mouth):12.9cm　D(base):6.8cm

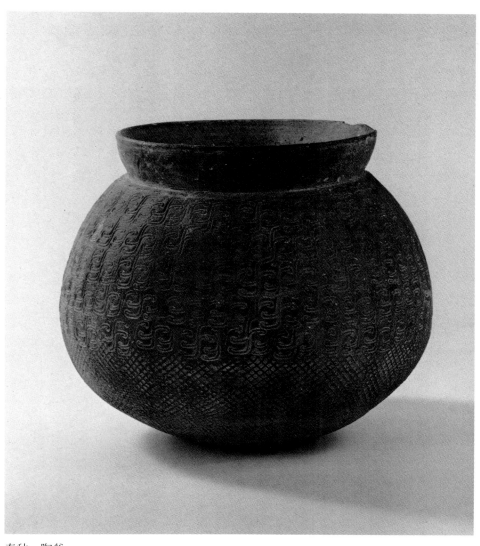

春秋　陶釜

Spring & Autumn period　Pottery jar

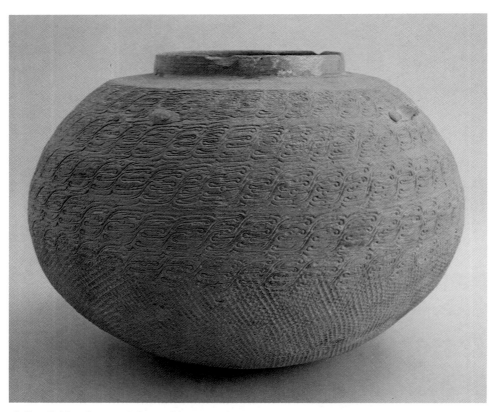

春秋　陶罐　高 24.9 公分　口徑 19.2 公分
Spring & Autumn period　Pottery pot　H:24.9cm D:19.2cm

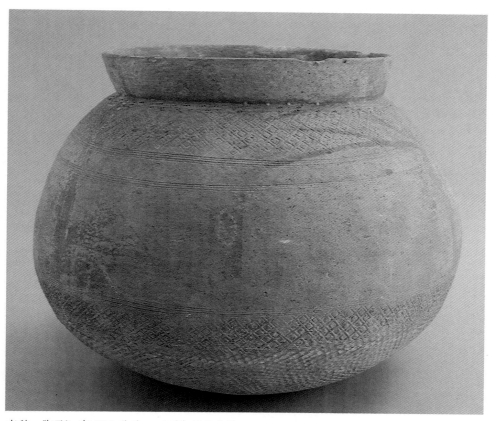

春秋　陶鬴　高 29.5 公分　　口徑 19.5 公分

Spring & Autumn period　Pottery pot　H:29.5cm D:19.5cm

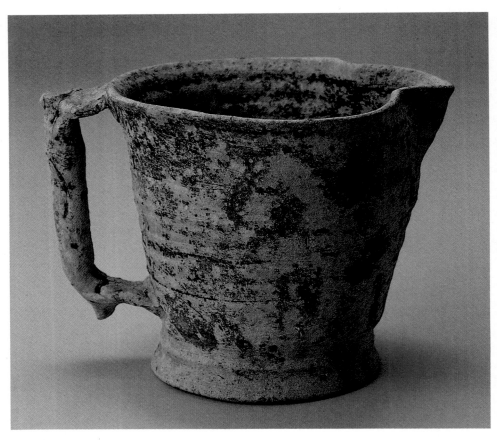

春秋　原始青磁把手陶杯　高 11.0 厘米　口徑 12 厘米
Spring & Autumn period　Celadon with one handled pottery cup　H.11cm D.12.0cm

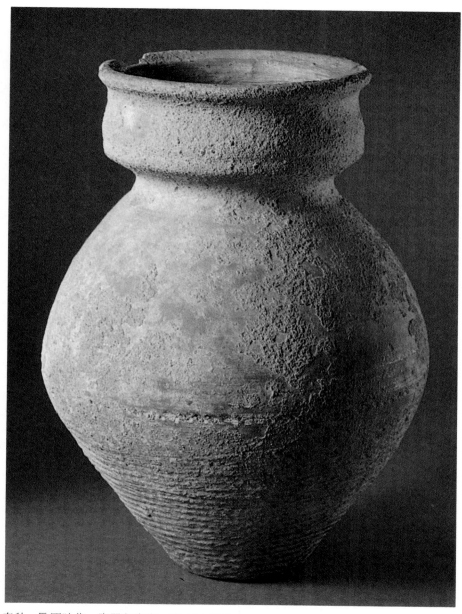

春秋～戰國時代　陶器灰陶壺　高 28.5 厘米

Spring & Autumn～Warring states period　Gray pottery ewer　H.28.5 cm

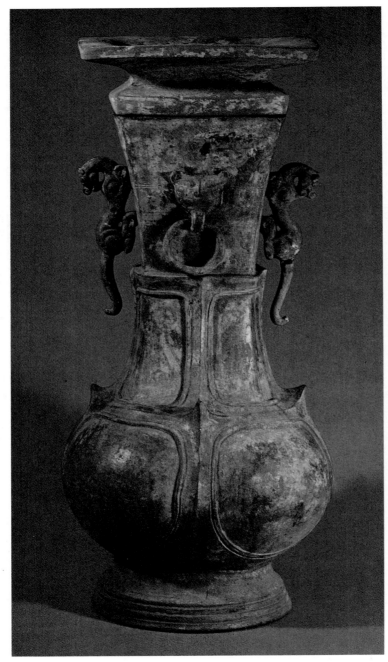

春秋～戰國時　灰陶加彩方壺　通高 71 厘米

Spring & Autumn ～ Warring states period　Gray pottery squre hue　H.71.0cm

春秋　原始青磁鐘　全長 34 厘米　幅 14.0 厘米
Spring and Autumn period　Green porcelain clock　L:34cm Body circumference41.8cm

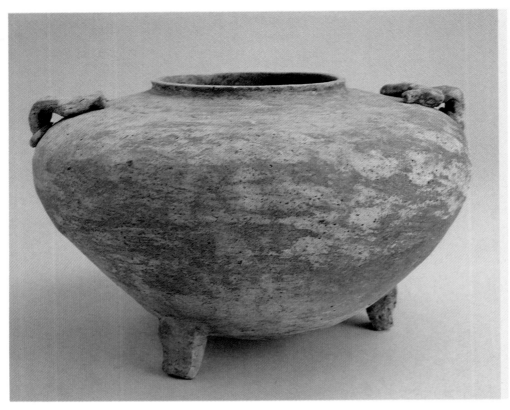

戰國　三足陶瓿　高 16.0 厘米　口徑 11.2 厘米

Warring states period　Tripod pottery pot　H.16.0cm D.11.2cm

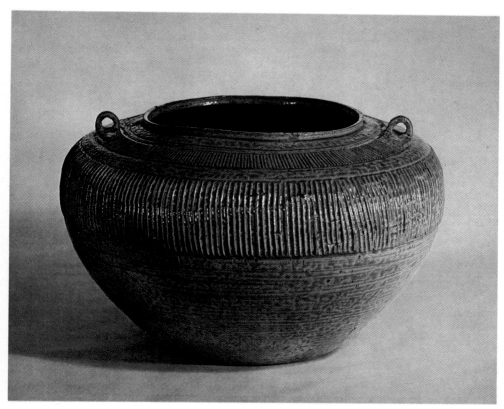

戰國　青釉直條紋雙系罐　高 18.1 厘米　口徑15.6 厘　米腹 29.2 厘米
底 14.3 厘米

Warring states period　Green glazed pot with perpendicular pattern　H.18.1cm D.(mouth)15.6cm

D.(middle)29.2cm D.(base)14.3cm

戰國陶盒　高 6.5 厘米　口徑 9.5 厘米

Warring states　Period pottery box　H.6.5cm D.9.5cm

戰國　靑釉碗　高 8.8 厘米　口徑 15.2 厘米　底徑 7.8 厘米

Warring states period　Green glazed bowl　H.8.8cm D.(mouth)15.2cm D.(Base)7.8cm

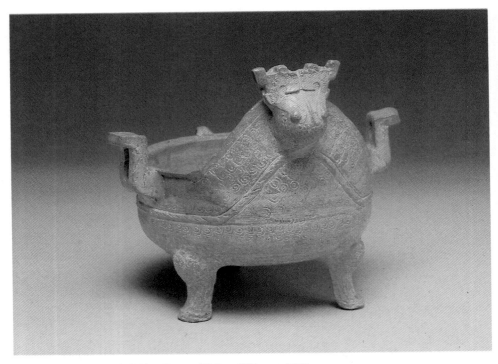

戰國　越窯印雷紋獸首匜　高 15.1 厘米　直徑 13.6 厘米

Warring states period　Yi-yue ware　H.15.1cm D.13.6cm

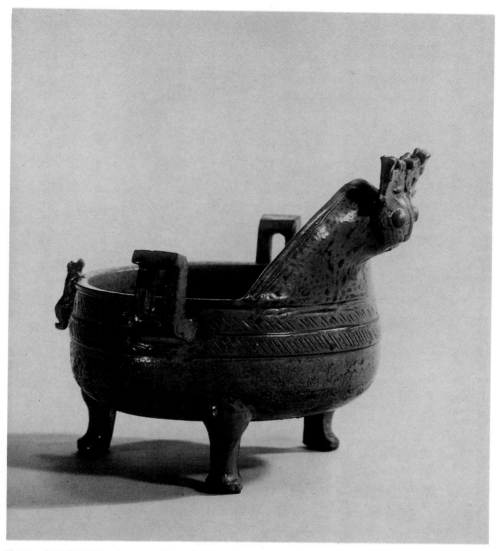

戰國　青釉龍首鼎　高 14.9 厘米　腹徑 13.8 厘米
Warring states period　Green glazed ding with dragon pattern　H.14.9cm D.13.8cm

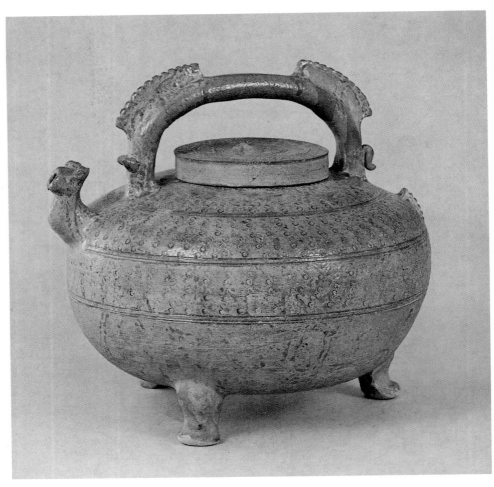

戰國　灰陶盉

Warring states period Celadon Ho, green geaze.

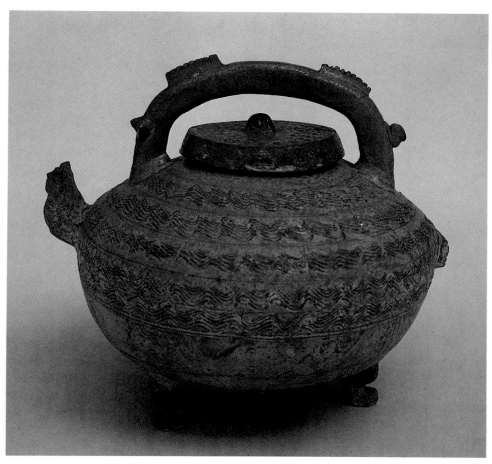

戰國　原始磁盉　高 17.0 厘米　口徑 4.1 厘米

Warring states period　Pottery ewer　H.17.0cm D.4.1cm

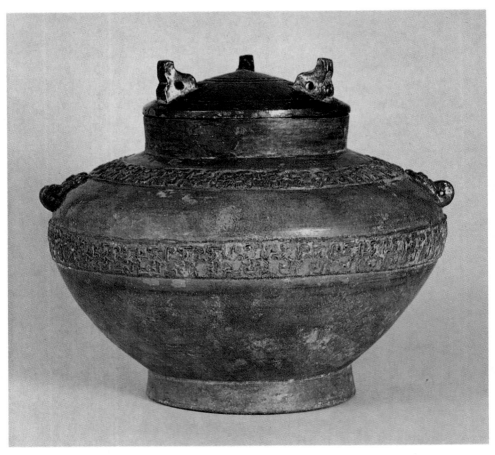

戰國　綠竭釉　蟠螭文壺

Warring states period　Browish and greer glazed jar

戰國　錐刺文蓋罐　高 11.0 厘米　口徑 8.5 厘米

Warring states period　Covered jar with engraved pattern　H.11.0cm D.8.5cm

戰國　三足陶盒　通高 9.0 厘米　口徑 8.2 厘米

Warring states period　Tripod pottery box　H.9.0cm D.8.2cm

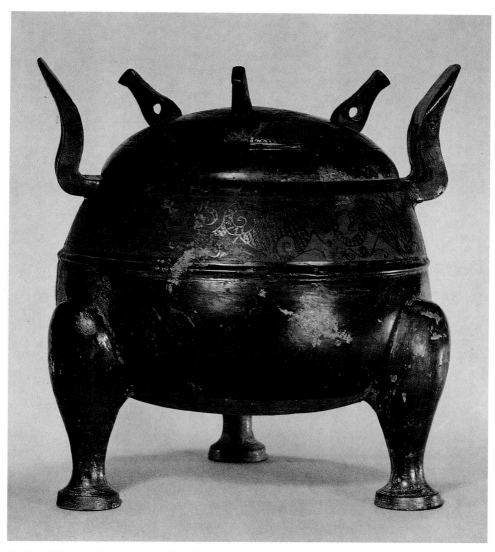

戰國　黑陶鼎　高 41.1 厘米　最大徑 38.5 厘米

Warring states period　Black pottery ding　H.41.1cm Max.D.38.5cm

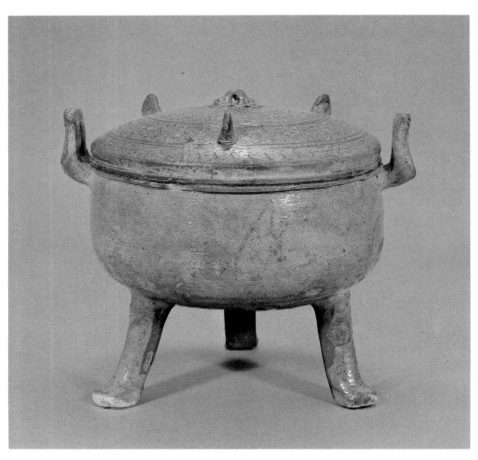

戰國　青釉三足鼎

Warring States period　Green glazed tripod ding

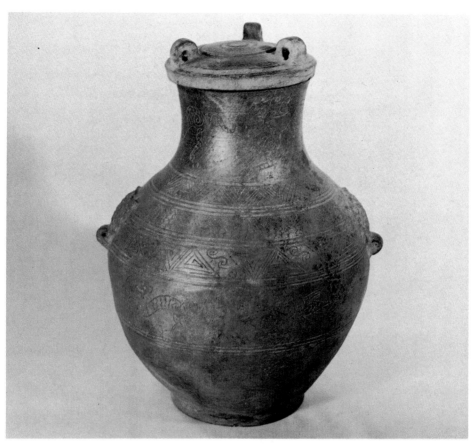

戰國　魚虎紋圓壺

Warring states period　Pottery ewer with fish and tiger pattern

戰國　青釉弦紋把杯　高 11.2 厘米　口徑 4.4 厘米　腹徑 8.5 厘米　底徑 8.6 厘米

Warring states period　Green glazed cup with bow-string pattern　H.11.2cm　D.(mouth)4.4cm　D.(middle):

8.5cm　D.(base)8.6cm

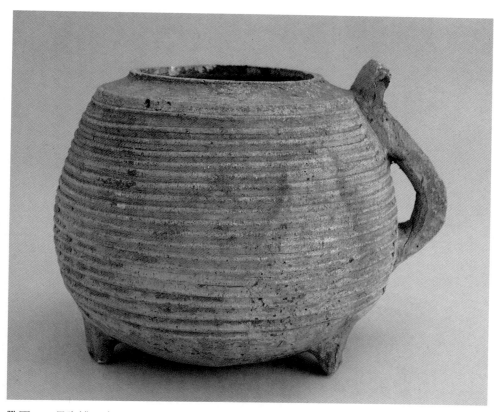

戰國　三足陶罐　高 15.0 厘米　口徑 9.4cm
Warring states period　Tripod pottery pot　H.15.0cm D.9.4cm

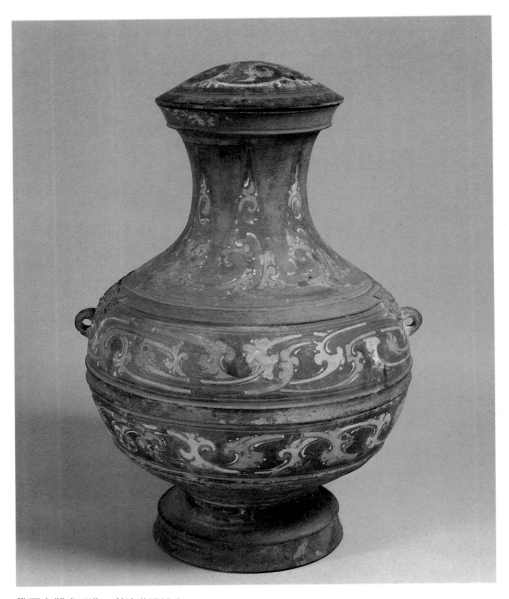

戰國末期或西漢　彩繪漩渦紋壺

Late Warring states period or eastern Han　Painted ewer with whorl pattern

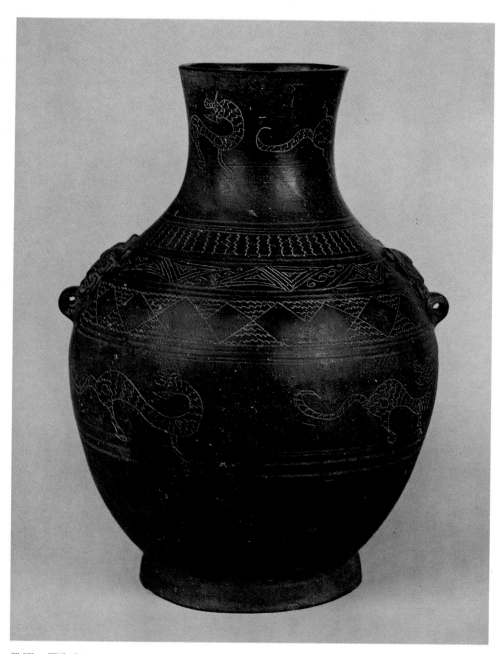

戰國　黑陶壺

Warring states period　Black pottery ewer

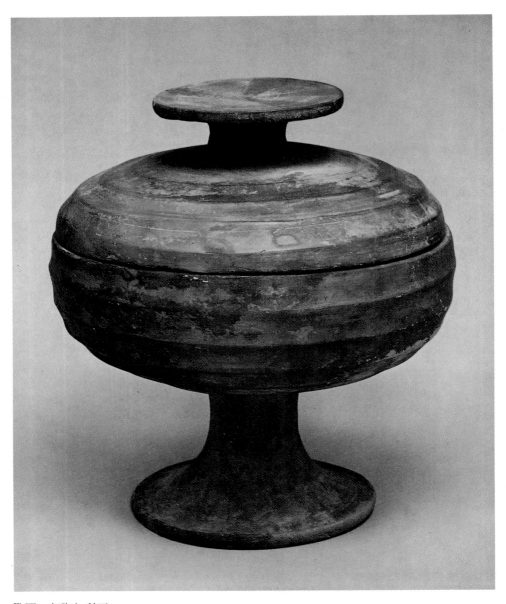

戰國　灰陶加彩豆

Warring states period　Painted gray pottery dou

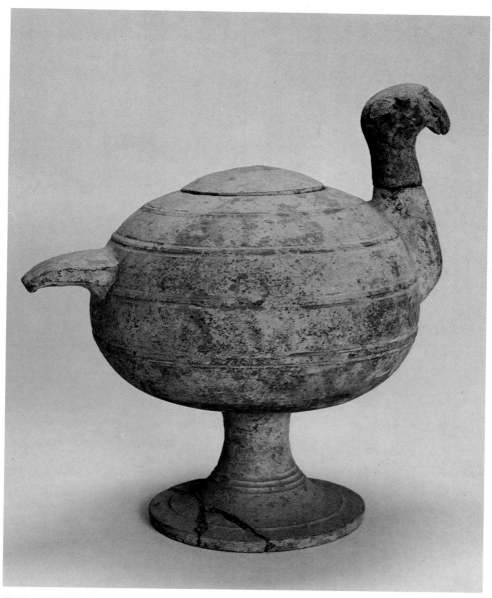

戰國　鳥形豆　高 29.5 厘米
Warring states period　Bird shape dou　H.29.5cm

戰國　燕丸瓦

Warring states period　Tile

戰國時代　瓦當　直徑 15−23 厘米

Warring states period　Tiles with a circular facade　D.15～23cm

戰國時代　瓦當　直徑 13−18 厘米

Warring states period　Tiles with a circular facade　D.13～18cm

戰國　鳥頭夸包形壺　高 30.0 厘米

Warring states period　Bird head shape gourd ewer　H.30.0cm

戰國期　灰陶獸耳壺　高 16.6 厘米

Warring states period Gray pottery ewer H.16.6cm

戰國　舞隊俑　高 5.0 厘米

Warring states period　tigurines of a term of dancers　H.5.0 cm

戰國　瓷匜

Warring states period　Porcelain yi

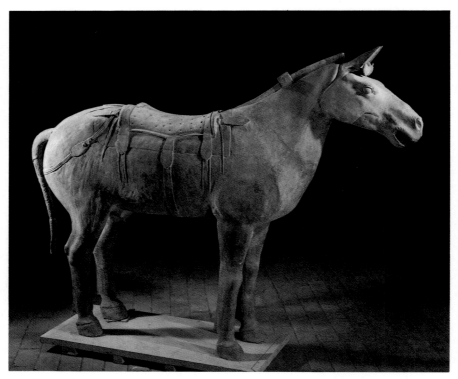

秦　鞍馬　高 150 厘米　長 200 厘米

Qin dynasty　Pottery horse　H.150cm L.200cm

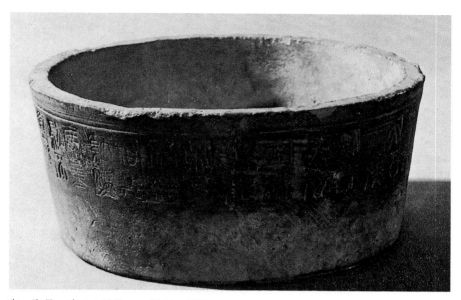

秦　陶量　高 9.4 厘米　口徑 20.4 厘米

Qin dynasty　Pottery capacity measure　H.9.4cm D.20.4cm

秦　秦雲文瓦當　直徑 15.9 厘米

Qin dynasty　Tile with cloud pattern　D.15.9cm

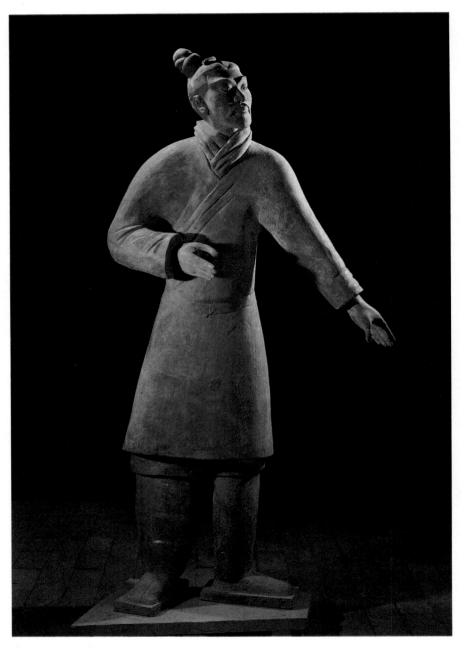

秦　武士俑　高 187 厘米

Qin dynasty　Figurine of a warrior　H.187cm

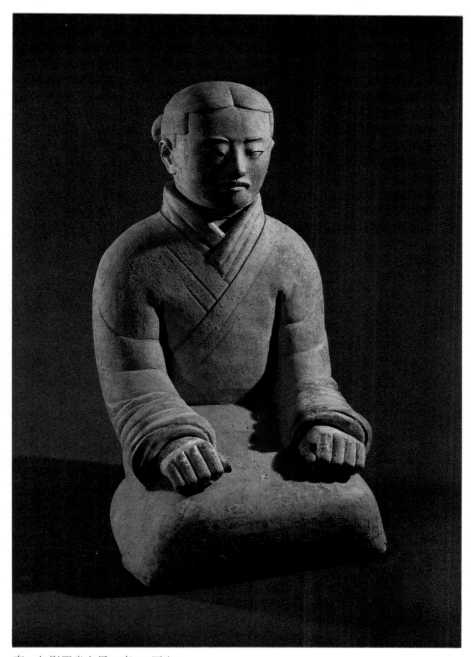

秦　加影正坐女俑　高 65 厘米

Qin dynasty　Painted sitting figurine of a woman　H.65cm

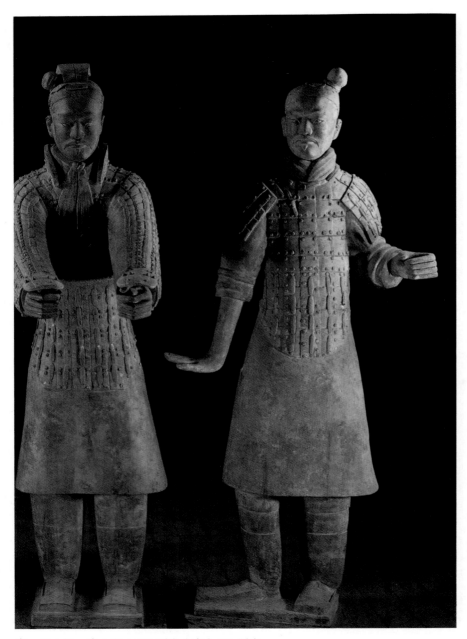

秦　武士俑　高（左）190 厘米（右）191 厘米

Qin dynasty　Figurine of a warrior　H.(left)190cm (right)191cm

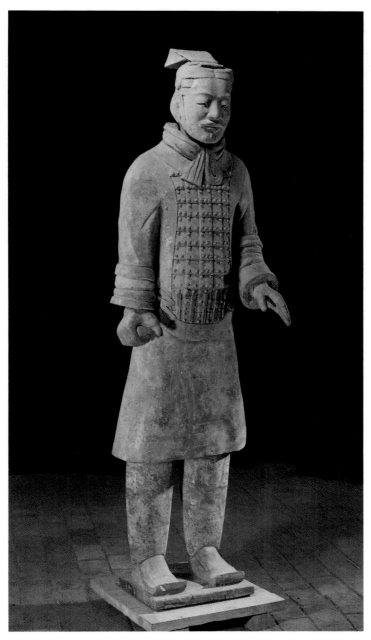

秦　武士俑　高 189 厘米

Qin dynasty　Figurine of a warrior　H.189cm

漢　東越窯海棠式大碗　高 10.8 厘米　口徑 32.2 厘米　口縱 23.3 厘米
底徑 11.4 厘米

Han dynasty　Flower-shaped bowl,eastern yue ware　H.10.8cm　D.(mouth)32.2cm　D.(Base)14.4cm

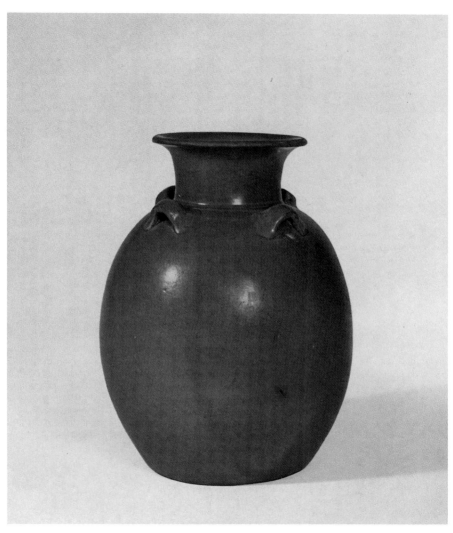

漢　東越窯四系壺　高 15.5 厘米　口徑 6.95 厘米　底 7.2 厘米

Han dynasty　Four-handled ewer,eustern yue ware　H.15.5cm D.(mouth)6.95cm D.(Base)7.2cm

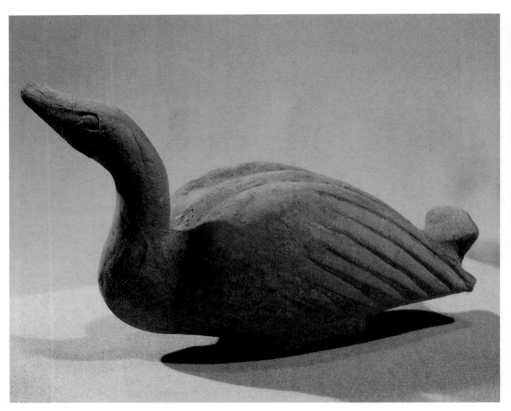

西漢　陶鴨

Western Han　Pottery duck

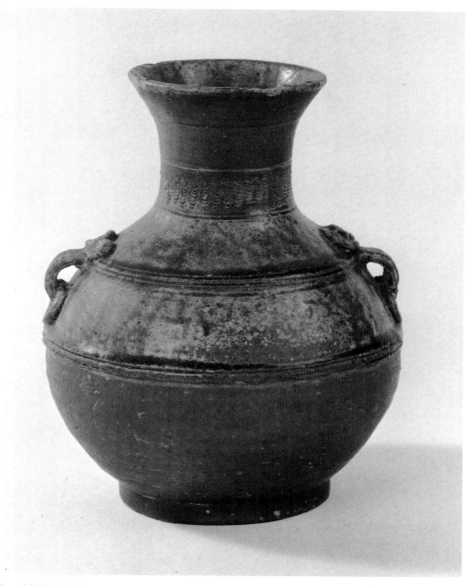

漢　波紋雙系陶壺

Han dynasty　Two-handled pottery ewer

西漢　加彩騎馬俑　高 68 厘米

Western Han　Painted pottery equestrian figurine　H.68cm

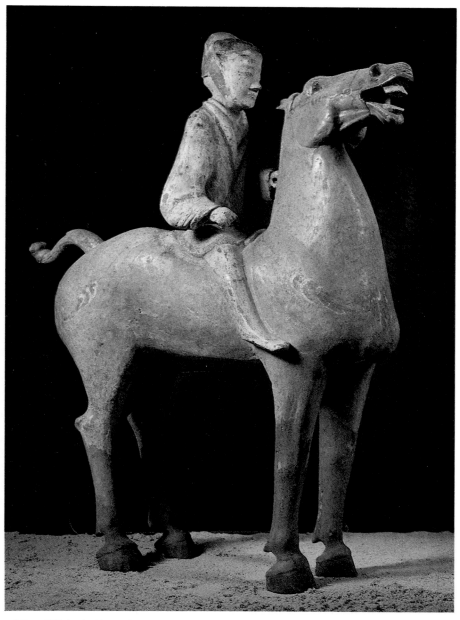

西漢　彩繪陶騎馬俑　高 68.5 厘米

Western Han　Painted pottery equestrian figurine　H.68.5cm

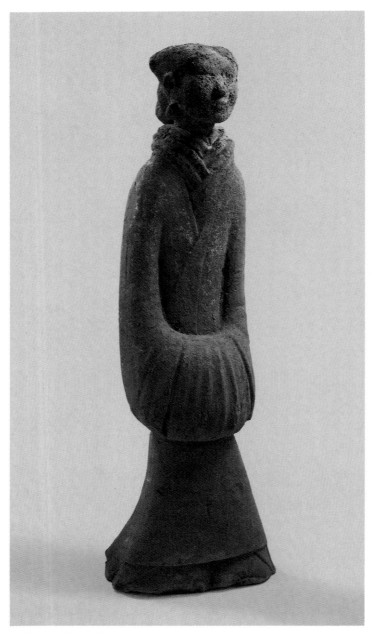

西漢　加彩立女俑

Western Han　Painted pottery figure of a woman

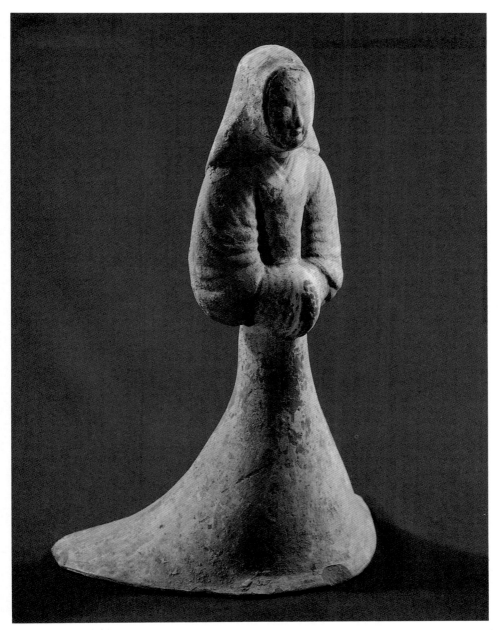

西漢　喇叭裙女俑

Western Han　Figure of a woman

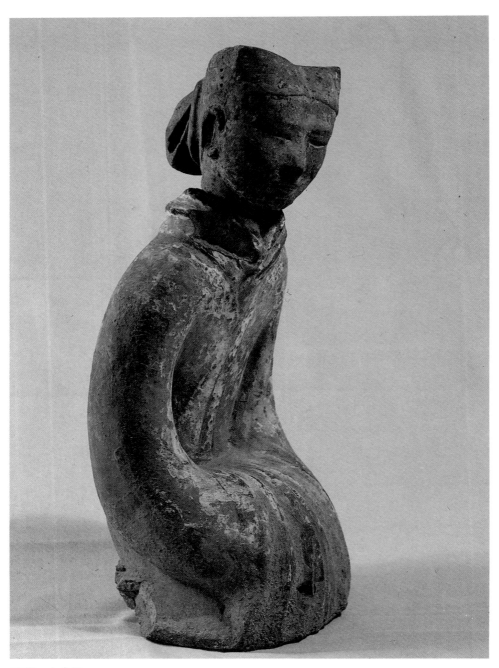

西漢　女坐俑

Western Han　A figurine of a sitting woman

西漢　甲冑武士俑

Western Han　Pottery figurine of a warrior

西漢　灰陶加彩侍婢俑羣　高 22-23 厘米

Western Han　Painted gray pottery figurines of a term of maids　H.22-23cm

西漢　彩繪陶立俑

Western Han　Painted pottery figurine of a standing man

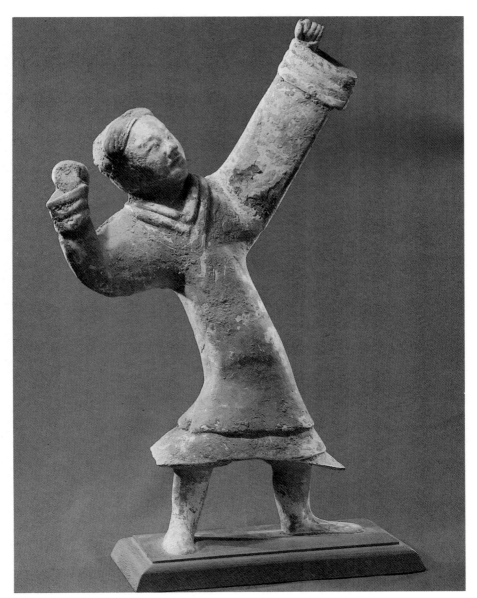

西漢　彩繪陶射俑

Western Han　Painted pottery figurine of a bowman

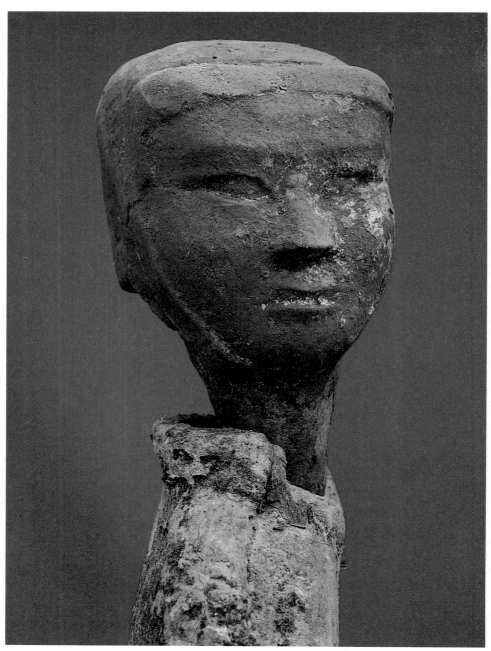

西漢　俑頭(一)

Western Han　Head of a figurine(1)

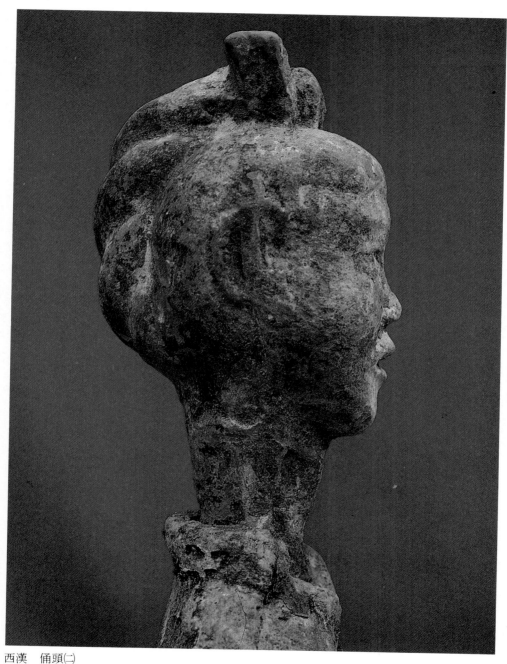

西漢　俑頭㈡

Western Han　Head of a figurine(2)

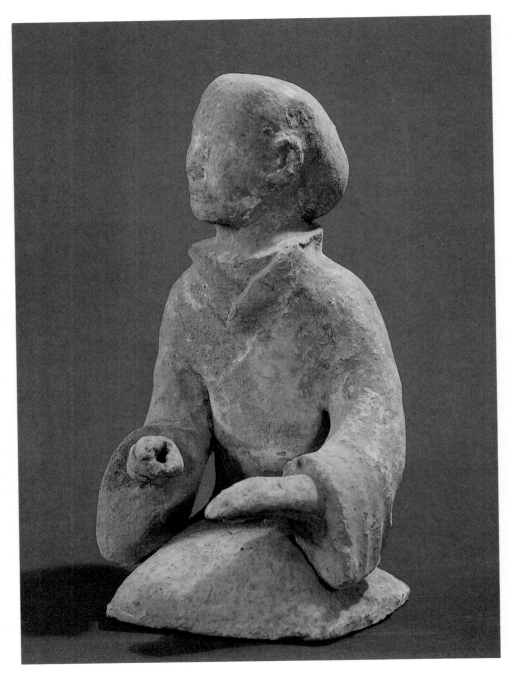

西漢　女坐俑

Western Han　A figurine of a sitting female

西漢　跪坐俑

Western Han　A figurine of a sitting man

西漢　拂袖舞女俑

Western Han　Figurine of a female dancer

西漢　加彩舞女俑　高 48.5 厘米
Western Han　Painted pottery of a dancing girl.　H.48.5cm

西漢　陶侍立俑

Western Han　Pottery figurine of a attendant

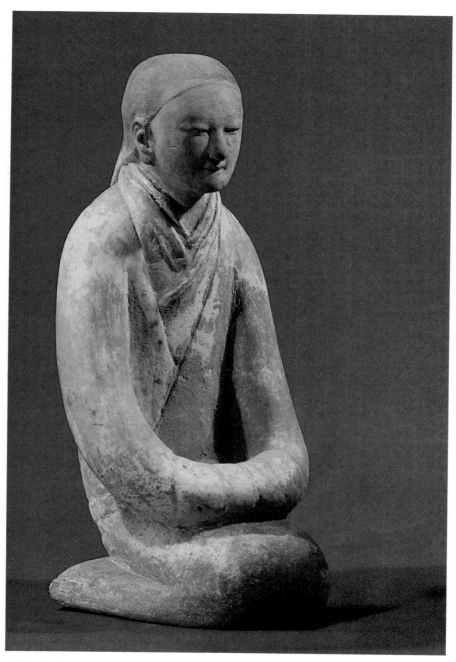

西漢　女坐俑

Western Han　A figurine of a sitting woman

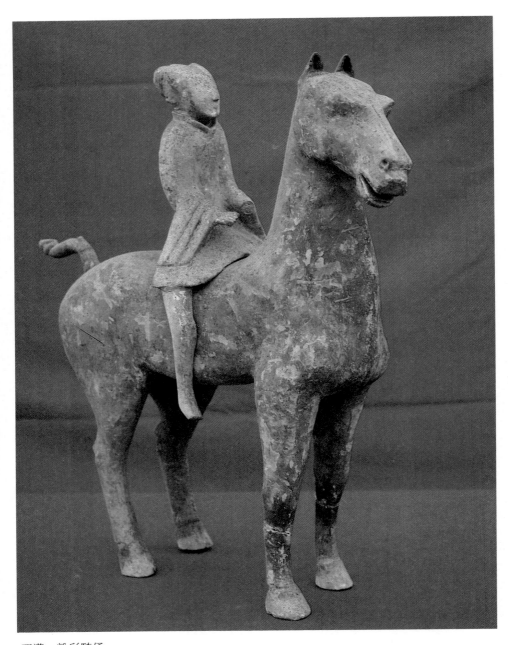

西漢　粉彩騎俑

Western Han　A figurine of an equestrienne

西漢　兵士立俑

Western Han　Figurine of a standing warrior

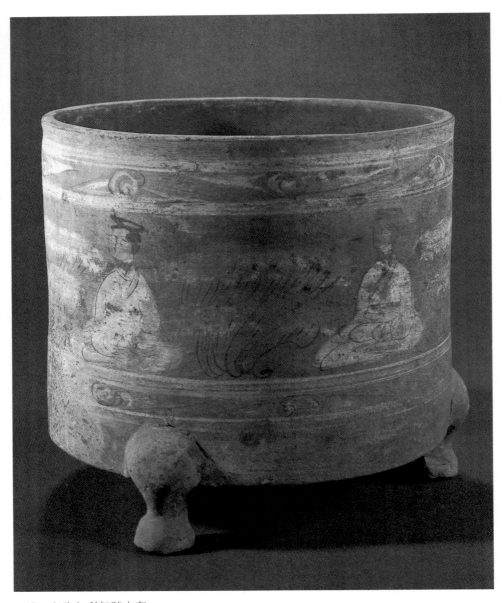

西漢　灰陶加彩舞踏文奩
Western Han　Gray pottery tripod box

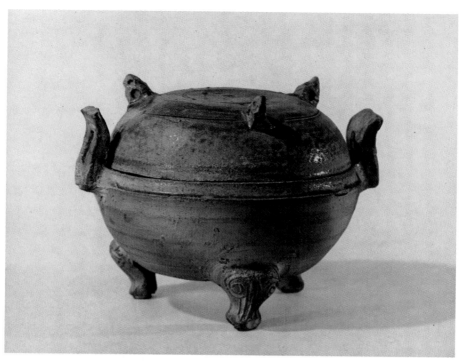

西漢　青釉鼎　高 16.7 厘米　口徑 17 厘米

Western Han　Green glazed ding　H.16.7cm D.17cm

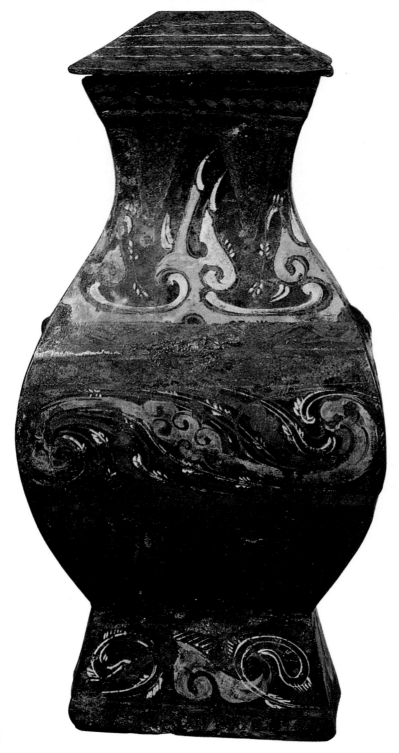

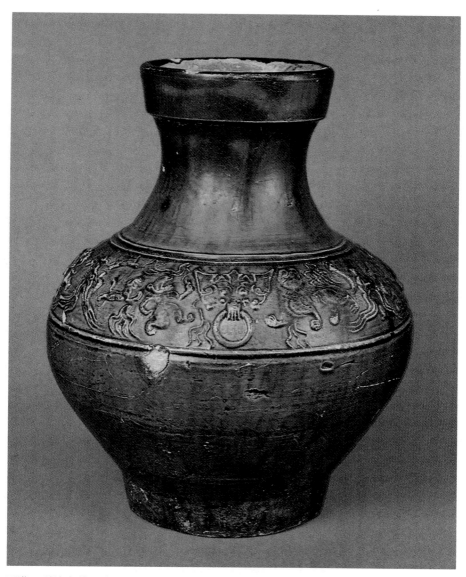

西漢　彩繪陶鈁　高 37.5 厘米

Western Han　Painted pottery fany　H.: 37.5 cm

◀西漢　綠釉狩獵文壺　高 36.7 厘米

Western Han　Green glazed ewer with hunting procession pattern

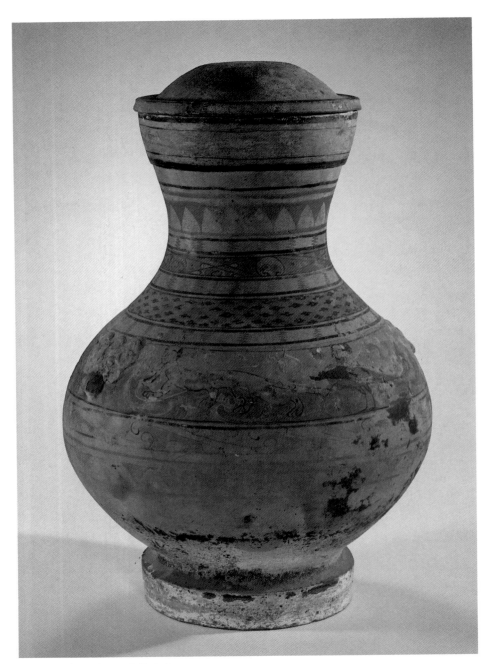

西漢　灰陶加彩仙人戲龍文壺

Western Han　Gray pottery with fair and dragon pattern ewer

西漢　灰陶加彩三角文壺

Western Han　Gray pottery ewer with triangle pattern

西漢　灰陶加彩雲雁文壺

Western Han　Gray pottery with cloud pattern

西漢　灰陶加彩獸文壺　高 47.6 厘米　口徑 18.0 厘米

Western Han　Gray pottery ewer with animal pattern　H.47.6cm D.18.0 cm

西漢　灰陶加彩三角文鼎　高 24 厘米　口徑 22 厘米
Western Han　Gray pottery tripod ding　H.24cm D.22cm

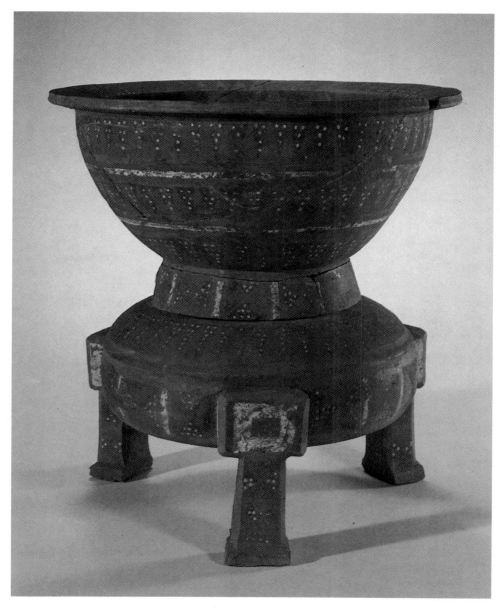

西漢　灰陶加彩三角文甗　高 37.0 厘米　口徑 34 厘米
Western Han　Gray pottery yan with triangle pattern

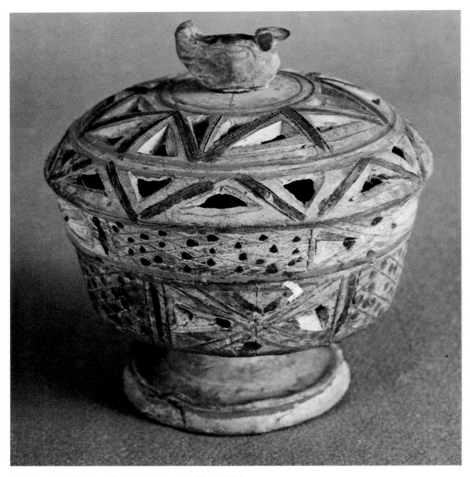

西漢　彩繪薰爐　高 13.5 厘米　口徑 12 厘米

Western Han　Burner　H.13.5 cm D.:12cm

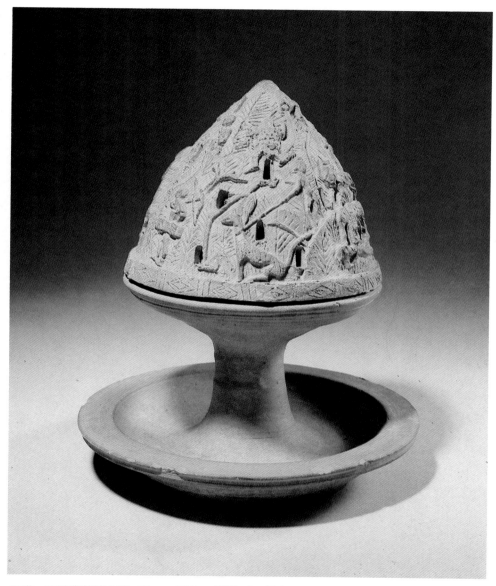

西漢　刻狩獵紋博山爐　高21.6厘米　直徑 18.2 厘米

Western Han　Doshanlu　H.21.6cm D.18.2 cm

西漢　雷文方塼　35×36 厘米　厚 3 厘米

Western Han　Brich with thunder　35×36cm Thinkness:3cm

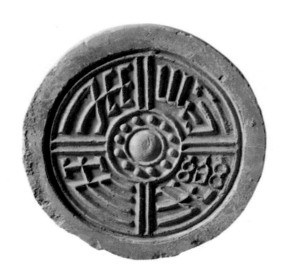

西漢　長樂未央瓦當　直徑 17.4 厘米

Western Han　Tile　D.17.4cm

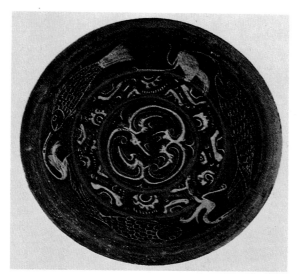

西漢　彩繪陶盤　高 12.8 厘米　口徑 55.3 厘米
Western Han　Pottery tray　H.12.8cm D.55.3

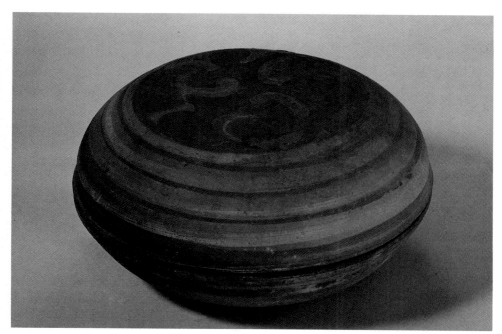

西漢　灰陶加彩盒　高 11.6 厘米　口徑 21.0 厘米
Western Han　Gray pottery box　H.11.6cm D.21.0cm

西漢　陶馬

Western Han　Pottery figurine of a horse

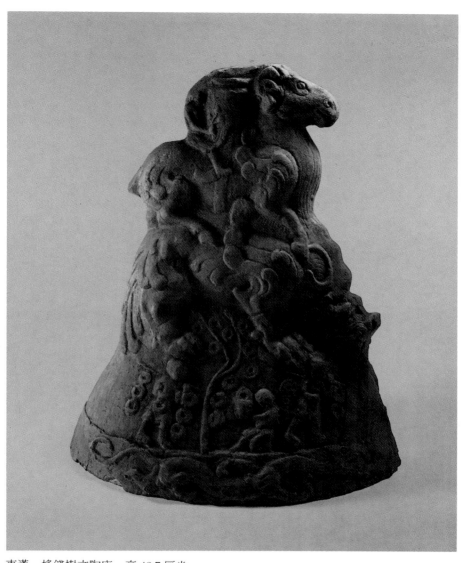

東漢　搖錢樹文陶座　高 42.7 厘米
Eastern Han　Pottery receptale　H.42.7cm

東漢　針灸陶人

Eastern Han　Figurine of an acupuncture and moxibustion man

東漢　佛像陶插座

Eastern Han　Pottery receptacle

東漢　獨角獸
Eastern Han　Unicorn

東漢　公羊
Eastern Han　Ram

東漢　陶母子羊

Eastern Han　Pottery sheep

東漢　哺嬰俑

Eastern Han　Figurines of a mother feeding his baby

東漢　擊鼓俑

Eastern Han　Figurine of a man beating a drum

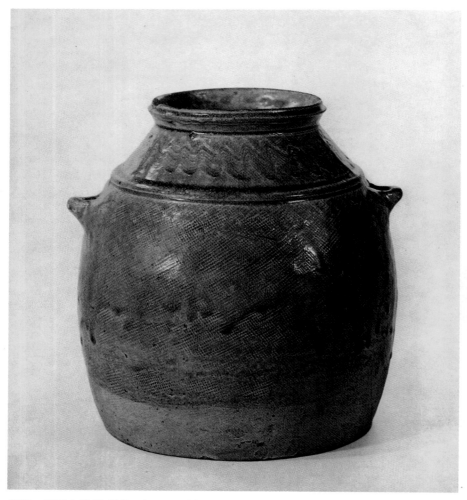

東漢　青釉布紋雙系罐　高 10.4 厘米　口徑 9.2 厘米　腹徑 18.3 厘米
底徑 15.2 厘米

Eastern Han　Two-handled green glaze jar with cloth pattern　H.10.4cm D.(mouth)9.2cm D.(middle)18.3cm

D.(base)15.2cm

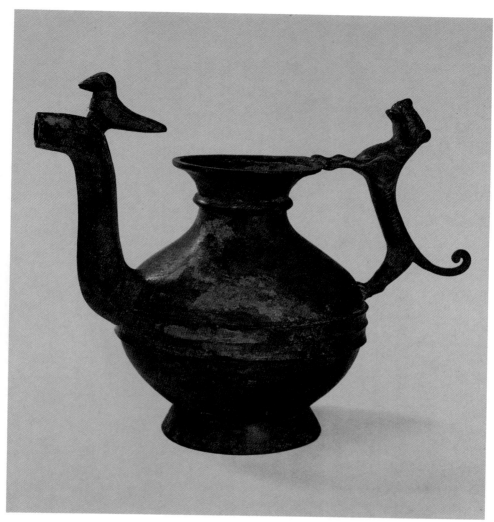

東漢　銅壺

Eastern Han　Bronzed ewer

東漢　陶女舞俑

Eastern Han　Pottery figurines of female dancers

東漢　綠釉陶六博俑

Eastern Han　Pottery figurines of backgammon players, green glace

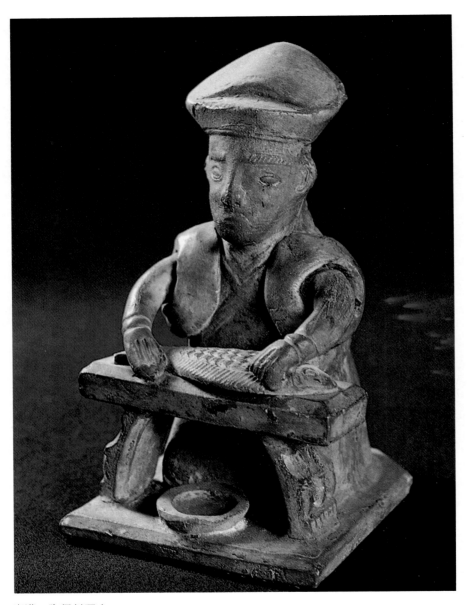

東漢　陶俑料理人

Eastern Han　Pottery figurine of a cook

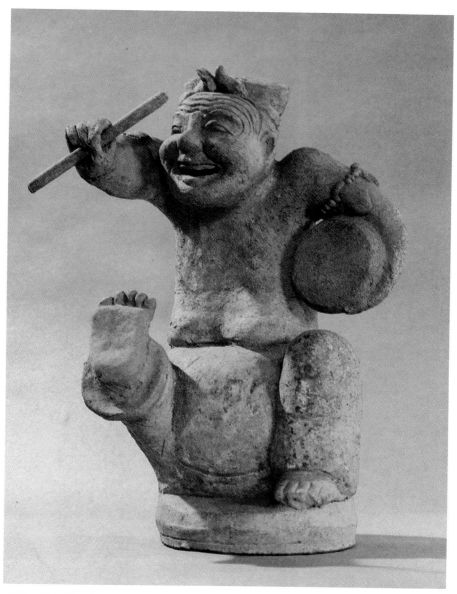

東漢　擊鼓說唱俑

Eastern Han　Figurine of a telling and singing man

東漢　子母雞

Eastern Han　Mother and child chickens

東漢　雜伎俑

Eastern Han　Figurine of an acrobat

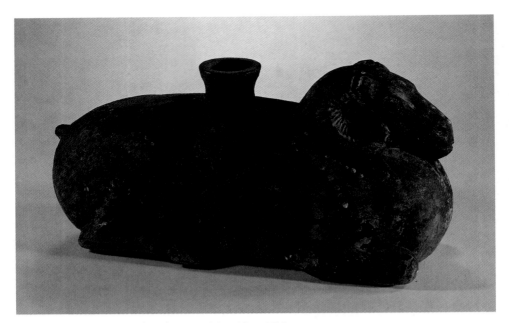

東漢　灰陶加彩臥羊形倉　高 21.4 厘米　長 44 厘米

Eastern Han　Gray pottery granary in sheep shape　H.21.4cm L.44cm

東漢　緑釉陶虎子

Eastern Han　Pottery tiger,green glaze

東漢　陶吠犬

Eastern Han　Pottery dog

東漢　陶豬

Eastern Han　Pottery pig

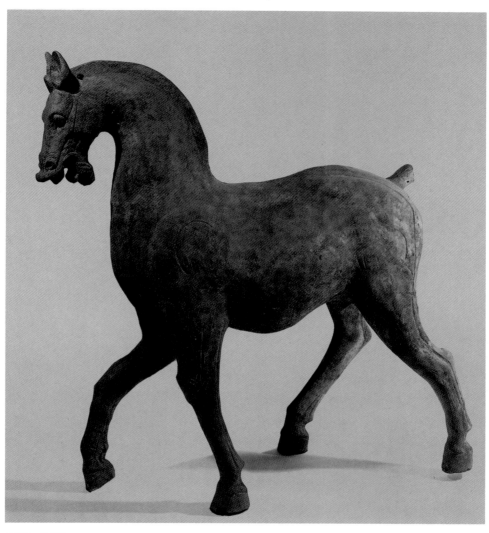

東漢　陶馬

Eastern Han　Pottery horse

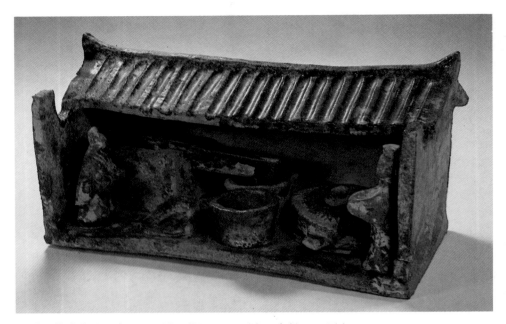

東漢　緑釉作坊　高 14.0 厘米　間口 27.0 厘米　奥行 12.7 厘米

Eastern Han　Green glazed neighborhood　H.14.0cm L 27.0cm W 12.7cm

漢代　緑釉農舎

Han dynasty　Farmyard,green glaze

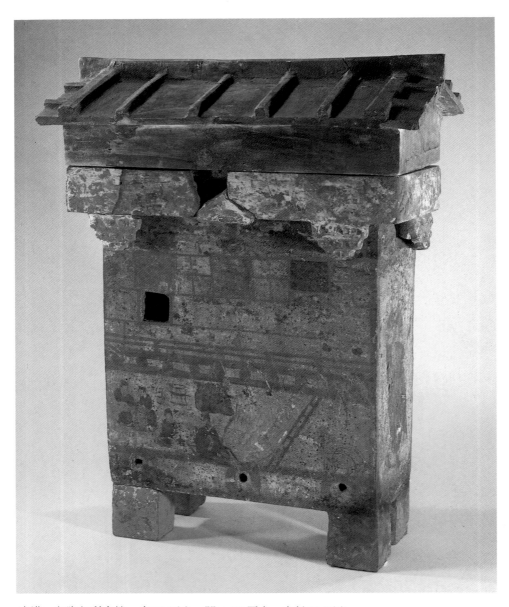

東漢　灰陶加彩倉樓　高 70 厘米　間口 52 厘米　奥行 20 厘米

Eastern Han　Gray pottery tower　H.70cm L.52cm W.20 cm

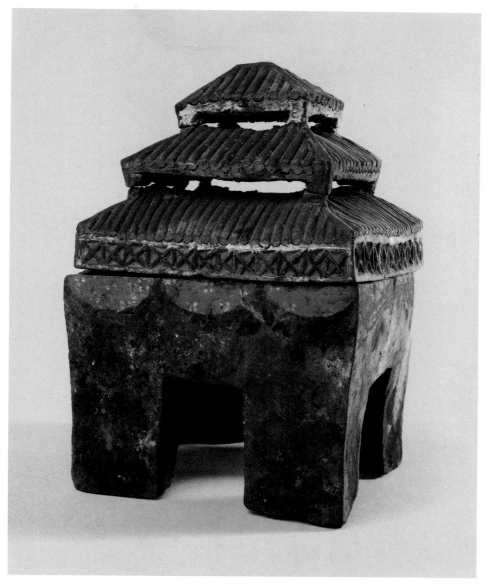

西漢　彩繪陶亭　高 24.5 厘米　長 15.0 厘米　幅 14.5 厘米

Western Han　Painted pottery booth　H.24.5cm L.15.0cm W.14.5cm

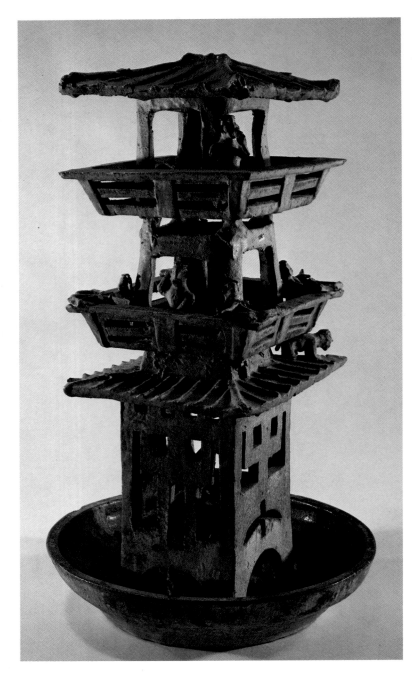

東漢　綠釉水榭　高64厘米　水池徑38厘米

Eastern Han　Pottery water pavilion,green glaze　H.64cm D.38 cm

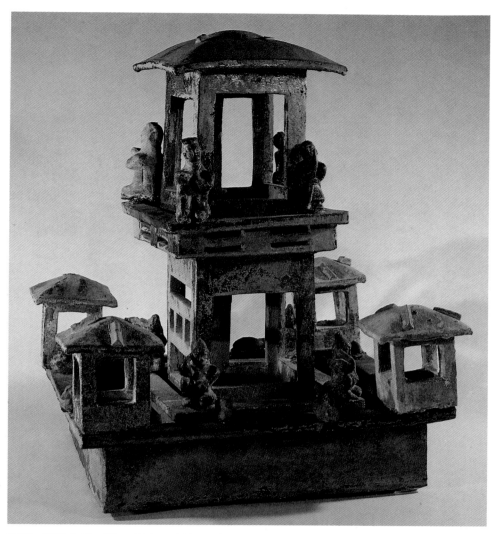

東漢　綠釉水榭　高 54 厘米　邊長 45 厘米

Eastern Han　Green glazed watertower　H.54cm L.45 cm

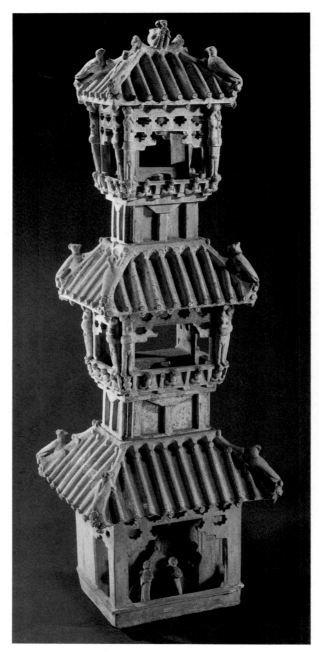

東漢　紅陶倉樓　高 144 厘米　間口 43 厘米　奥行 47 厘米
Eastern Han　Red pottery tower　H.144cm L.47cm W.43cm

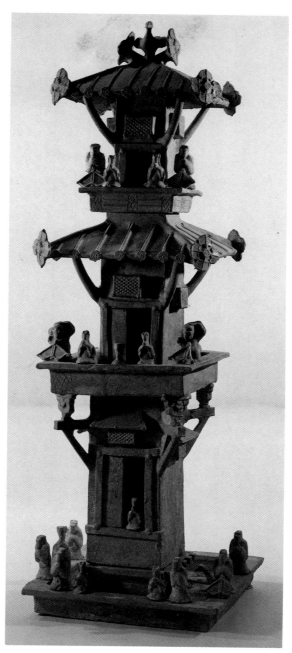

東漢　綠釉望樓　高 130 厘米

Eastern Han　Pottery tower,green glaze　H.130cm

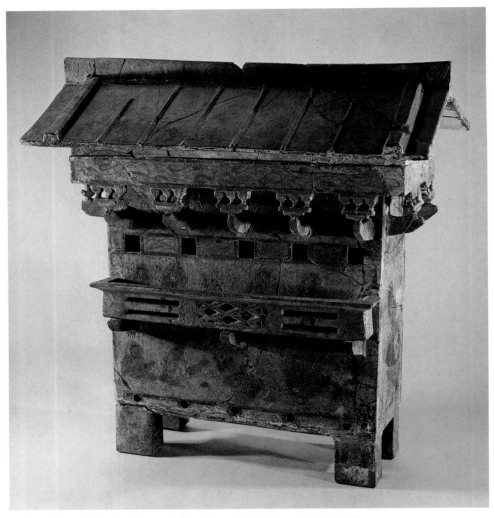

東漢　灰陶加彩倉樓　高 78.2 厘米　間口 72.0 厘米　奥行 25.5 厘米

Eastern Han　Gray pottery tower　H.78.2cm L.72.0cm W.25.5 cm

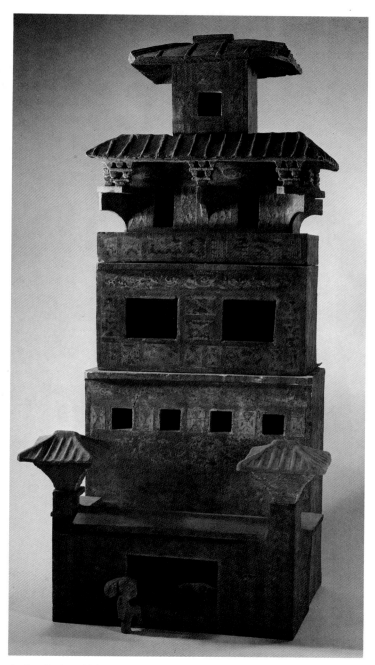

東漢　灰陶加彩倉樓　高 134.0 厘米　間口 52.5 厘米　奥行 22.0 厘米
Eastern Han　Gray pottery painted pavilion

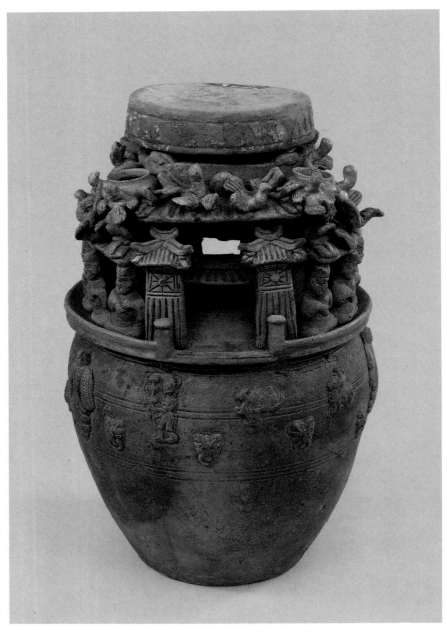

三國吳　紅陶飛鳥人物飾罐　高 34.3 厘米　胴徑 23.8 厘米

Three Kingdoms　Wu　Red pottery jar decorated with birds and humans　H.34.3cm W.23.8cm

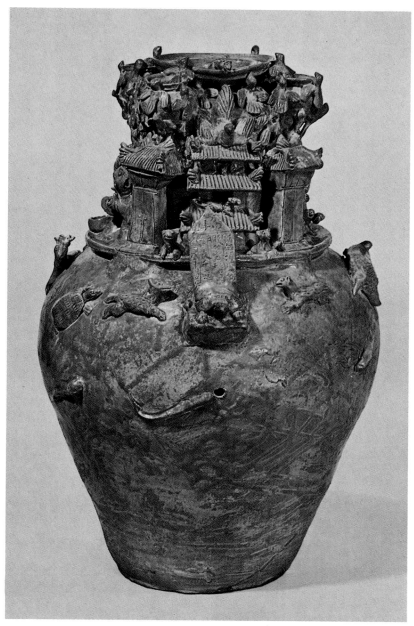

三國　青磁神亭壺　高 46.4 厘米　胴徑 29.1 厘米

Three Kingdoms　Celadon ewer　H.46.4 cm D.29.1cm

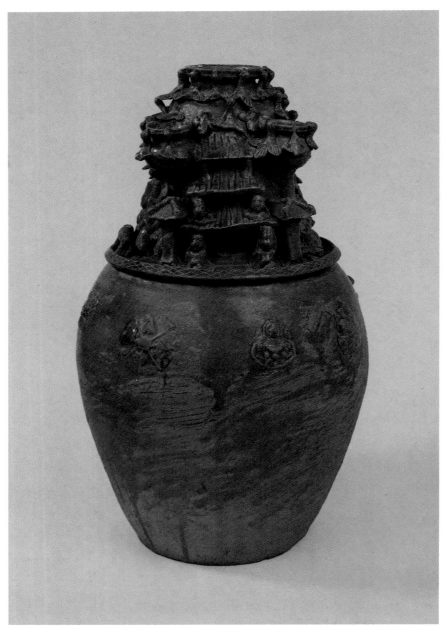

三國　吳　青磁飛鳥人物飾罐　高 44.0 厘米　胴徑 24.5 厘米
Three Kingdoms　Wu　Celadon jar　H.44.0 cm D.24.5cm

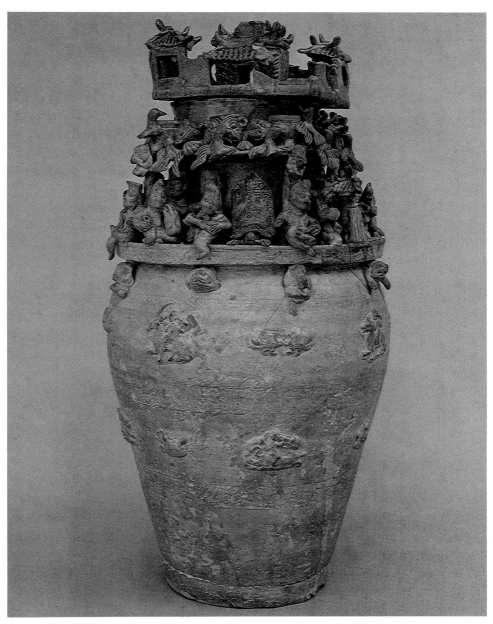

吳　穀倉　高 47.5 厘米　口徑 9.9 厘米

Wu　Barn　H.47.5cm D.9.9cm

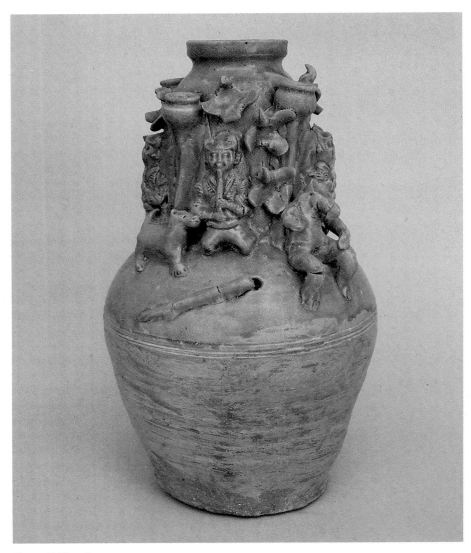

吳　五連罐　高 42.0 厘米　口徑 8.5 厘米

Wu　Jar　H.42.0cm D.8.5 cm

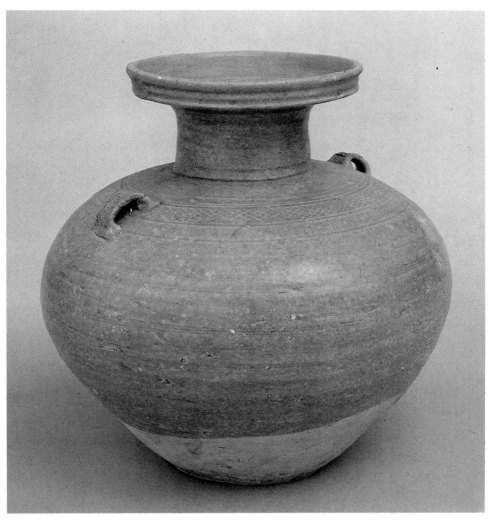

吳　雙耳盤口壺　高 24.4 厘米　口徑 12.9　厘米

Wu　Dish-shape mouth pot with two ears　H.24.4cm D.12.9cm

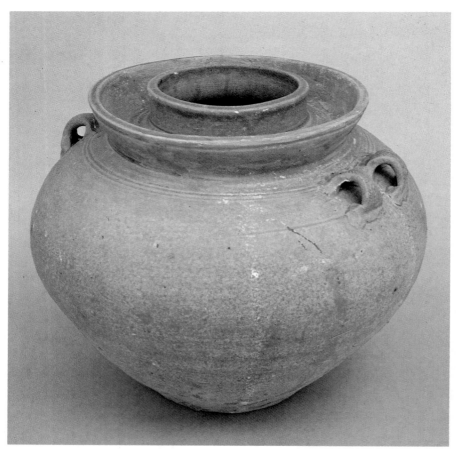

吳　雙復耳雙口罐　高 23.7 厘米　外口徑 18.3 厘米　內口徑 10.8 厘米

Wu　Two-eared and two-mouthed jar　H.23.7cm outside18.3cm inside10.8cm

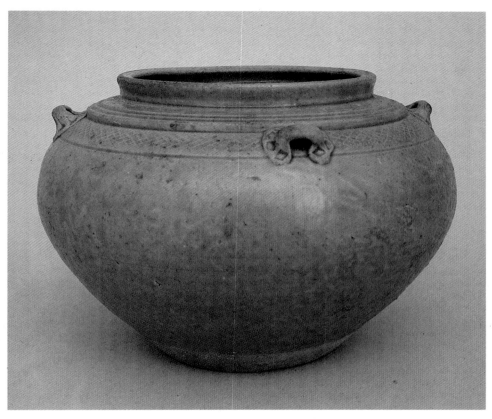

吳　四耳罐　高 13.0 厘米　口徑 11.4 厘米

Wu　Four-handled jar　H.13.0cm D.11.4cm

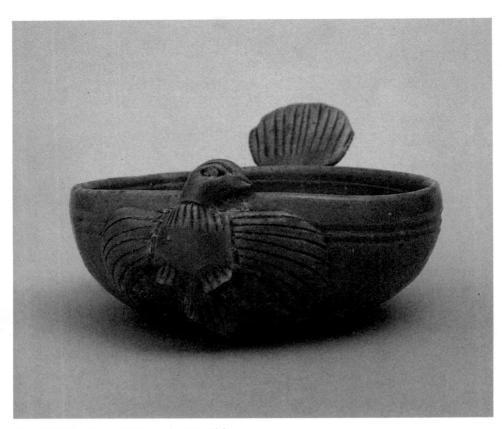

吳　鳥形杯　高 3.8 厘米　口徑 10.0 厘米

Wu　Bird shape cup　H.3.8cm D.27cm

吳　蛙形水盂　高 6.5 厘米　長徑 12.9 厘米　口徑 2.7厘米
Wu　Water pot in frog shape　D(Length)12.9cm D(mouth)2.7cm

吳　虎頭足洗　高 9.9 厘米　口徑 23.6 厘米

Wu　Tiger-headed xi　H.9.9cm D.23.6cm

吳　印文盆　高8.3厘米　口徑23.0厘米
Wu　Tray　H.8.3cm D.23.0cm

吳　虎子　高 19.0 厘米　長徑 21.5 厘米

Wu　Tiger shape water dropper　H.19.0cm D.(Length)21.5cm

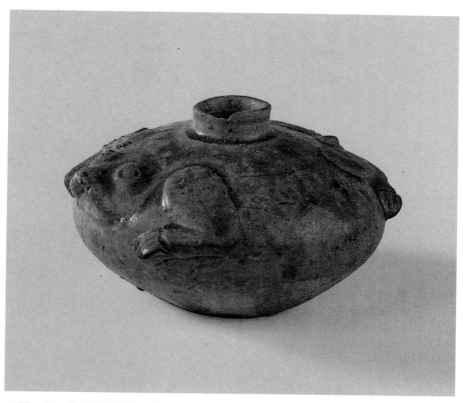

三國　吳　青磁蛙形水滴　高 5.9 厘米　口徑 2.3 厘米
Three Kingdoms　Wu　Celadon water dropper in frog shape　H.5.9cm D.2.3cm

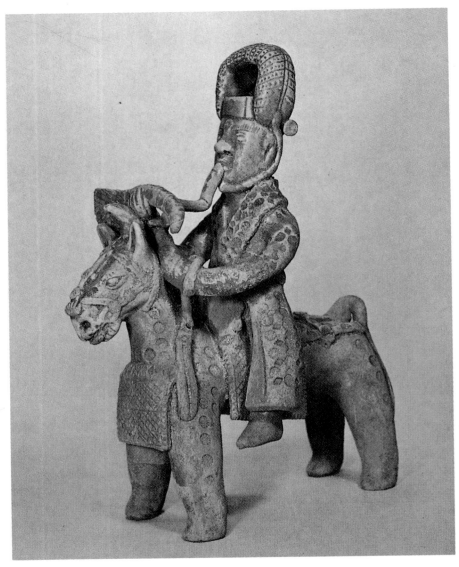

西晉　青磁騎馬人物　高 23.5 厘米
Western Jin dynasty　Celadon figurine of horseman　H.23.5cm

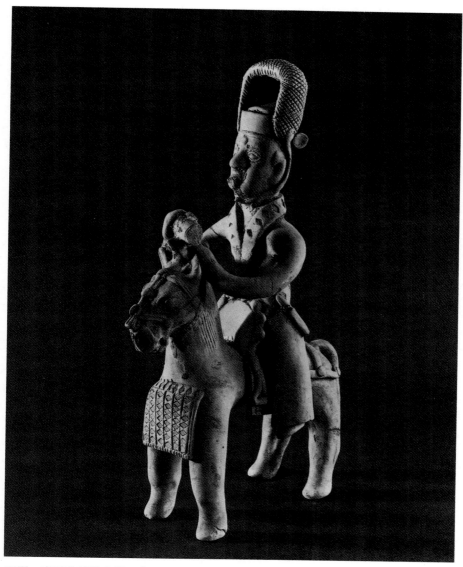

西晉　青磁騎馬樂人俑　高 23.5 厘米

Western Jin　Celadon figure of a horseman　H.23.5cm

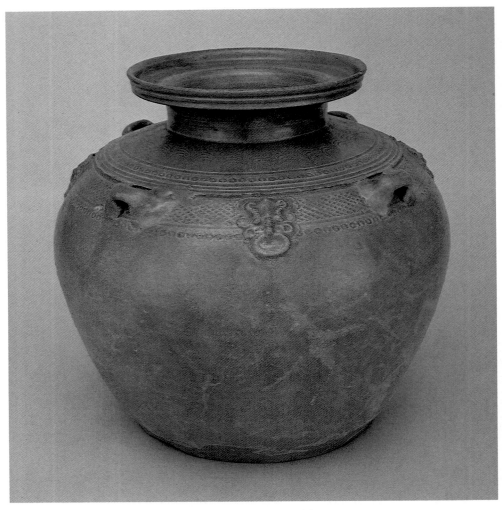

西晉　貼花舖首四耳盤口壺　高 22.2 厘米　口徑 13.5 厘米

Western Jin　Four-handled ewer with applied design　H.22.2cm D.13.5cm

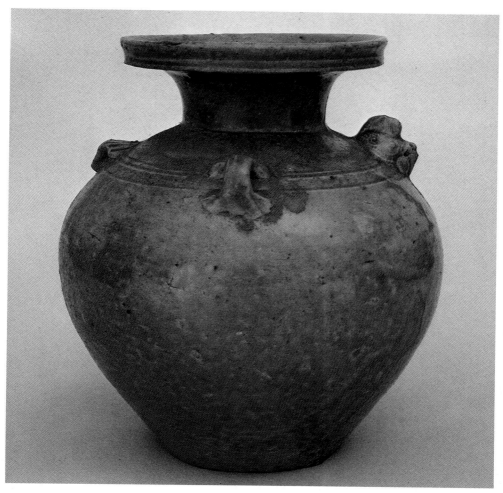

西晉　雙耳雞頭壺　高 17.8 厘米　口徑 10.5 厘米

Western Jin　Chicken-headed ewer　H.17.8cm D.10.5cm

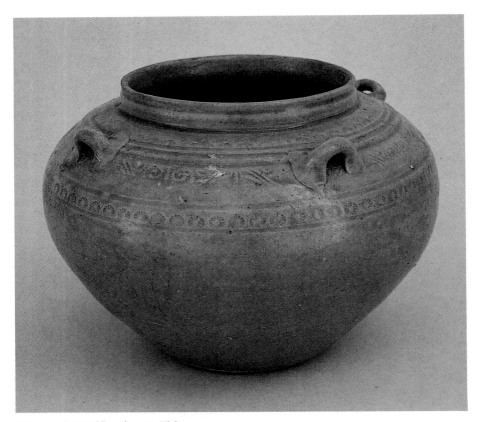

西晋　印文四耳罐　高 12.0 厘米

Western Jin　Four-handled jar　H.12.0cm

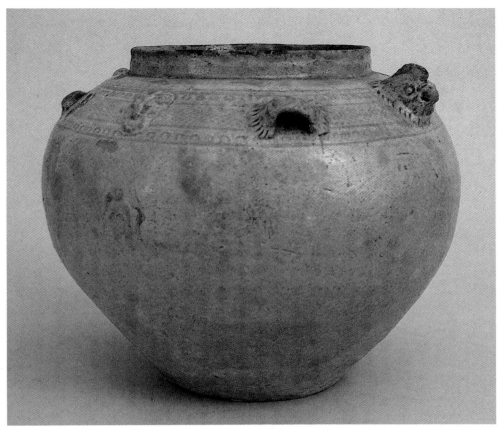

西晉　雙耳雞頭罐　高 15.4 厘米　口徑 10.1厘米

Western Jin　Two-handled jar in shape of chicken head　H.15.4cm D.10.1cm

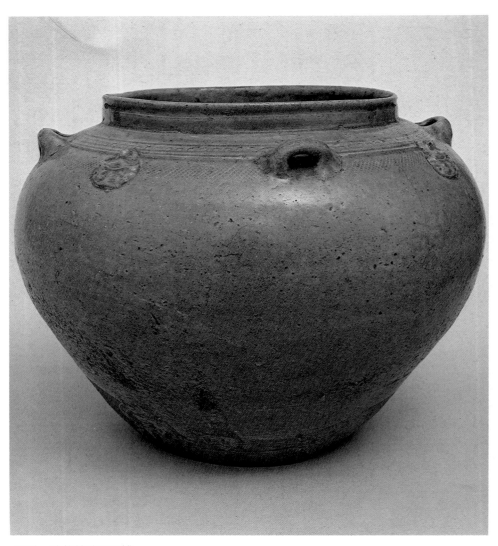

西晉　貼花鋪首四耳罐

Western Jin　Four-handled jar with applied design

西晉　劃花鳥兔文扁壺　高 12.7 厘米　口徑 3.8 厘米

Western Jin　Flask with flower,bird and rabbit pattern　H.12.7cm D.3.8cm

西晉　貼花佛像盌　高 10.6 厘米　口徑 23.3 厘米

Western Jin　Bowl with applied buddhism design　H.10.6cm D.23.3cm

西晋　鉢　高 10.1 厘米　口徑 24.2 厘米

Western Jin　Bowl　H.10.1cm D.24.2cm

西晉　辟邪燭台　高 8.2 厘米　長徑 11.0 厘米

Western Jin　Candlestick　H.8.2cm D.11.0cm

西晉　辟邪燭台　高 11.8 厘米　長徑 17.5 厘米
Western Jin　Candlestick　H.11.8cm D.(max)17.5cm

西晉　貼花舖首簋　高 19.5 厘米　口徑 16.8 厘米
Western Jin　Gui with applied design　H.19.5cm D.16.8cm

吳或西晉　越窯青釉盌　高 4.5 厘米　直徑 10.7 厘米

Wu or Western Jin　Green glazed bowl, yue ware　H.4.5cm D.10.7cm

西晉　燈器

Western Jin　Candlestick

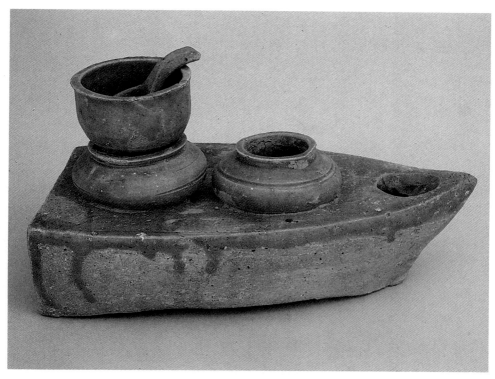

西晉　鬼灶　總高 12.5 厘米

Western Jin　Furance　H.12.5cm

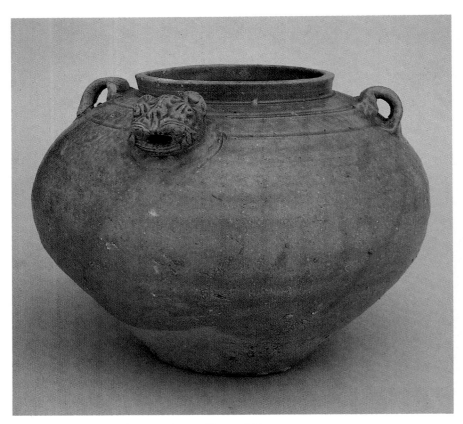

西晉　雙耳虎頭罐　高 18.8厘米　口徑 12.5 厘米

Western Jin　Two-handled jar with tiger head　H.18.8cm D.12.5cm

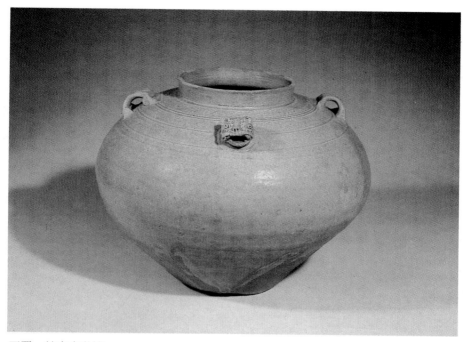

西晋　越窯青釉罐

Western Jin　Green glazed jan,yue ware

西晉　三連辟邪殘片　殘部高 8.0 厘米
Western Jin　Three chimera　H.8.0cm

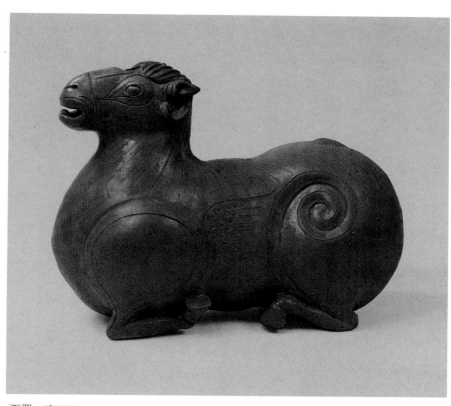

西晉 青磁羊形尊

Western Jin Caladon jar in shape of sheep

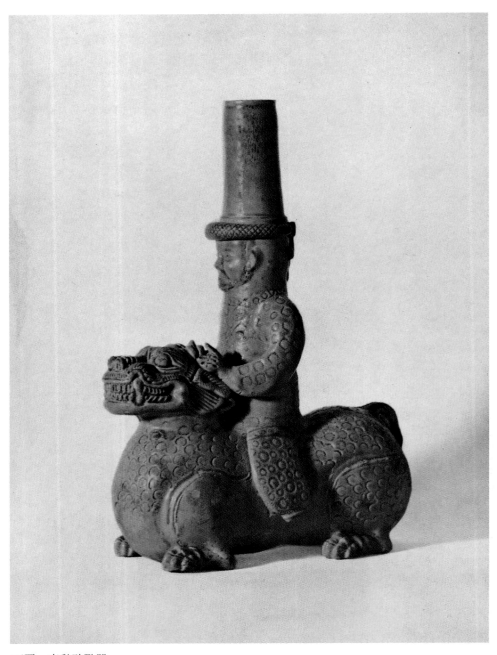

西晉　青釉騎獸器

Western Jin　A figurine on horseback, green glaze

344

南朝　蛙形水盂　越窯　高 7.3 公分　長徑 9.5 公分

Southern Dynasties Frog-shaped pottery cuspitor Yue Yao Height: 7.3cmLength: 9.5cm

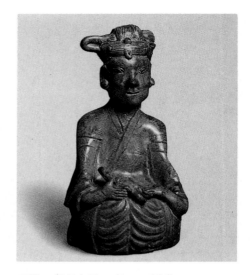

西晋　青磁男子　高 19.0 厘米

Western Jin　Celadon figurine of a man　H.19.0cm

西晋　青磁女子　高 18.4 厘米

Western Jin　Celadon figurine of a woman　H.18.4cm

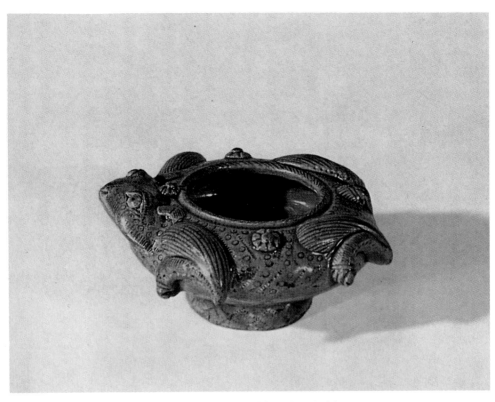

西晉　青釉蛤蟆盂　高 3.85 厘米　口內徑 3.5 厘米　長 7.8 厘米
Western Jin　Green glazed pot in shape of flog　H.3.85cm D.3.5cm L.7.8cm

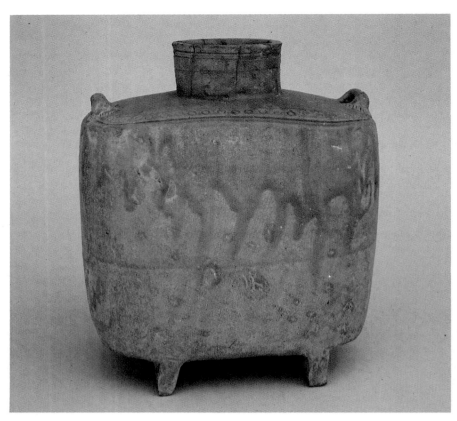

西晉　雙耳扁方壺　高 27.0 厘米　口徑 8.1 厘米

Western Jin　Two-handled flask　H.27.0cm D.8.1cm

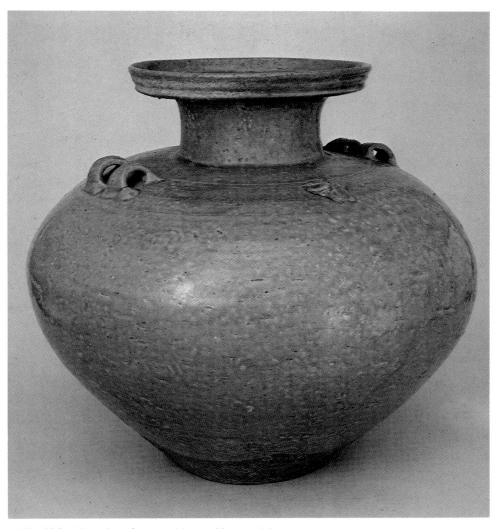

西晉　雙復耳盤口壺　高 32.0 厘米　口徑 18.0 厘米

Western Jin　Two-handled ewer　H.32.0cm D.18.0cm

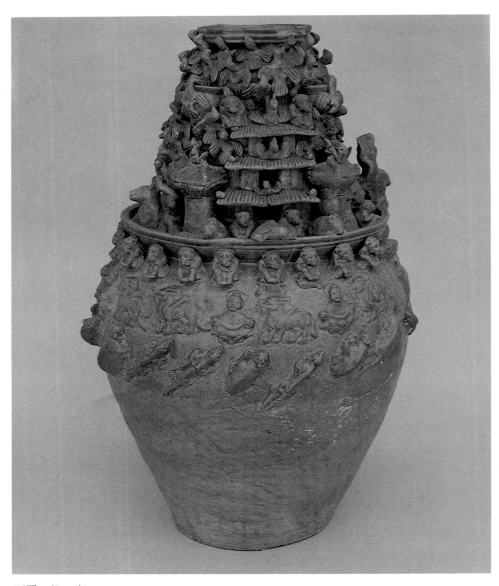

西晉　盤口壺

Western Jin　Plate-mouthed ewer

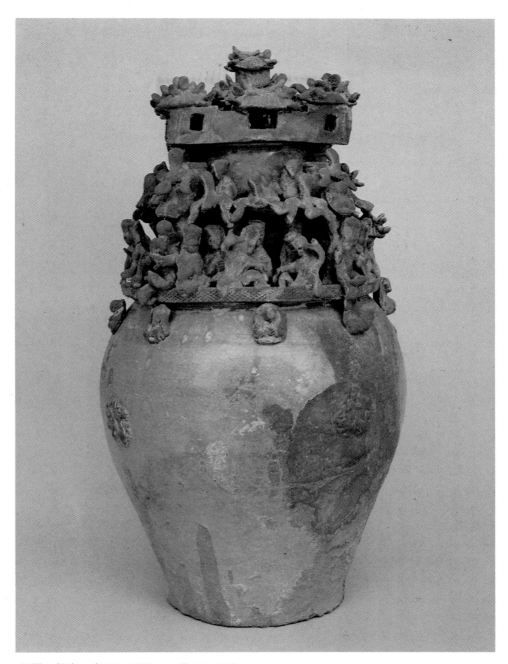

西晉　穀倉　高 50.0 厘米　口徑 13.4 厘米
Western Jin　Barn　H.50.0cm D.13.4cm

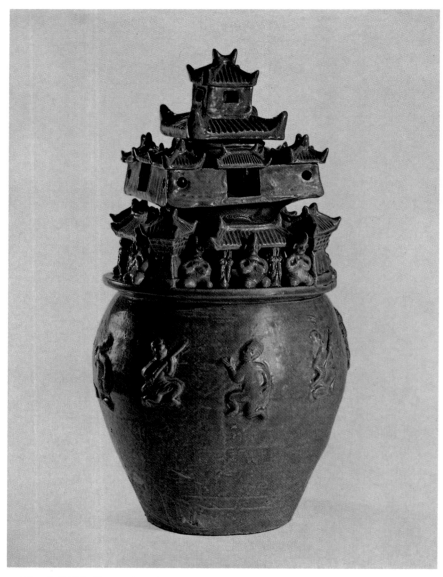

西晉　青釉堆塑樓闕人體　高 49.7 厘米　腹徑 26.7 厘米　底徑 15.1 厘米

Western Jin　Green glazed jar with tower and human design　H.49.7cm D.(middle)26.7cm D.(base)15.1cm

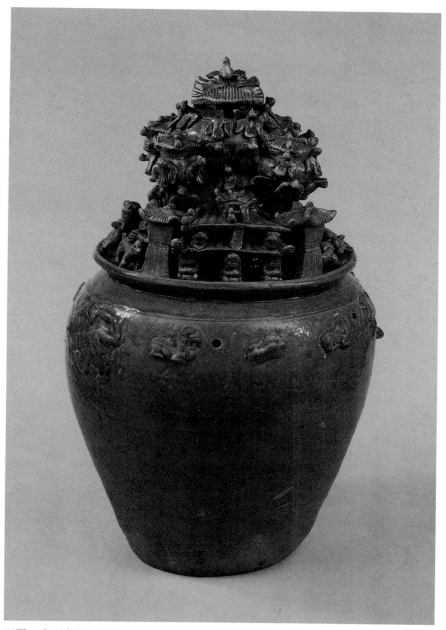

西晋 青磁鳥獣人物飾罐 高 48.0 厘米 胴徑 28.7 cm

Western Jin Celadon jar with birds an animals design H.48.0cm D.28.7 cm

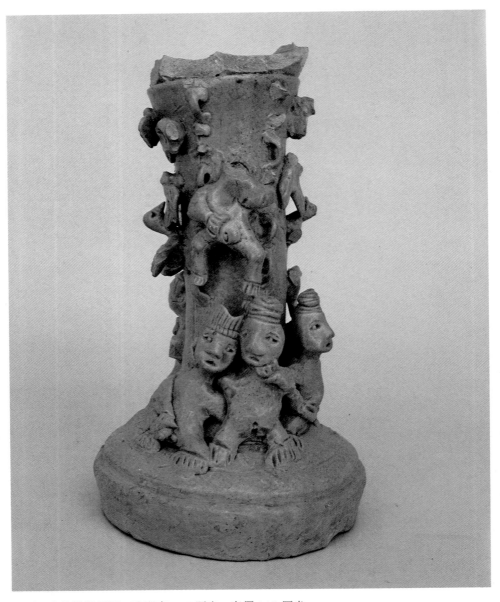

西晉　人物堆塑燈器　殘部高 26.5 厘米　底徑 14.2 厘米
Western Jin　Candlestick　H.26.5cm D.(base)14.2cm

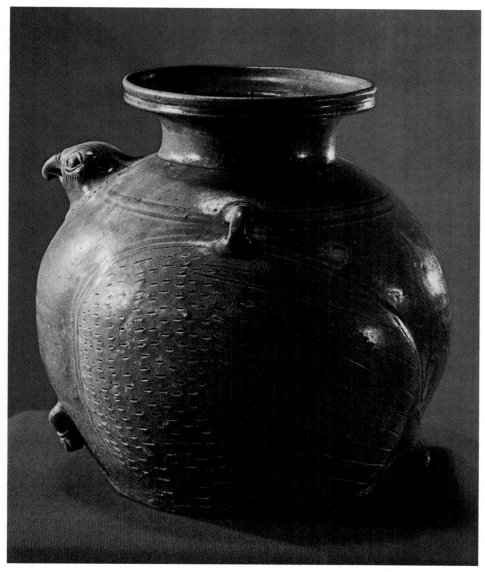

晋　青磁鷹首壺

Jin dynasty　Celadon ewer with eagle head

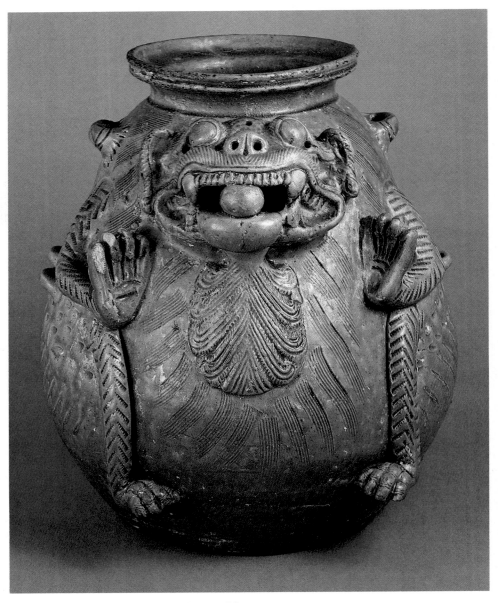

西晉　神獸尊　高 27.9 厘米　口徑 13.2 厘米

Western Jin　God-and-animaled zun　H.27.9cm D.13.2cm

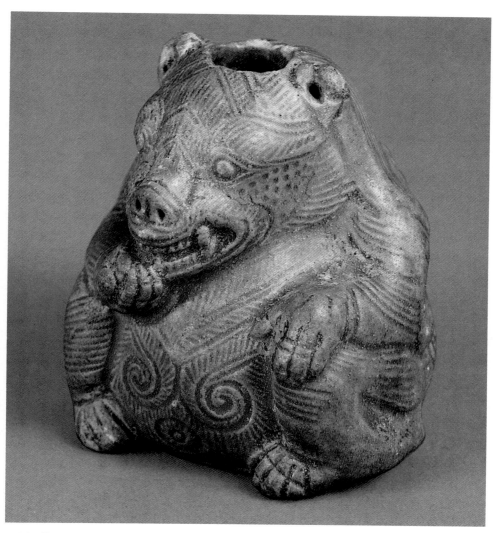

西晋　熊形燭台

Western Jin　Bear-shaped candlestick

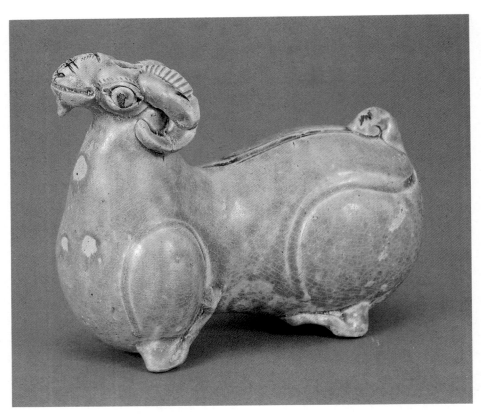

東晉　青釉褐班羊尊　長 15 厘米

Eastern Jin　Model of a ram in spotted green glaze　L.15cm

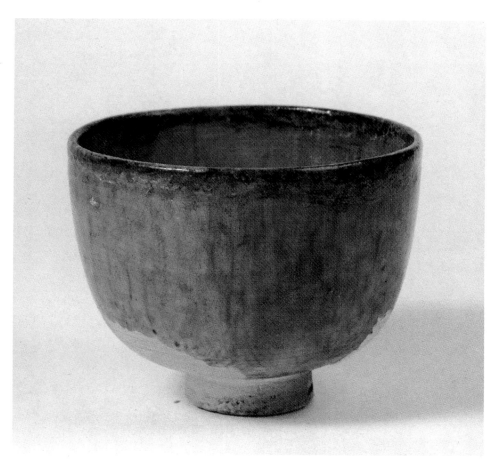

晋　緑釉碗

Jin dynasty　Green glazed bowl

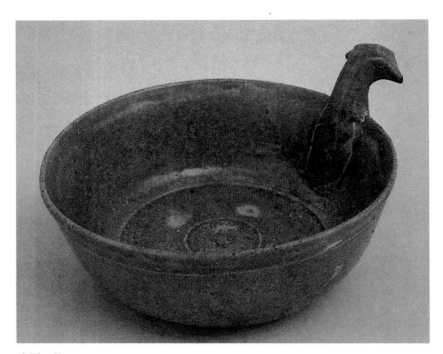

東晉　杓

Eastern Jin　Ladle

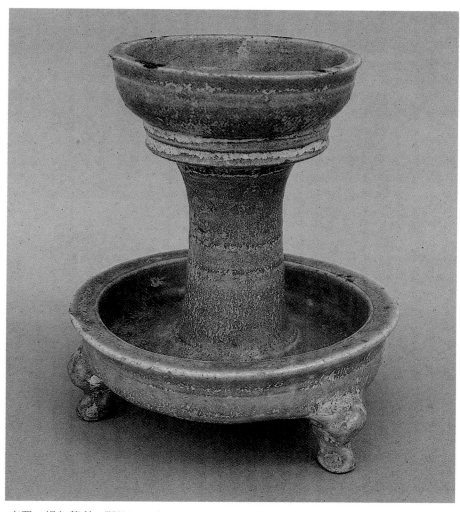

東晉　褐色著彩三腳燈器　高 16.9 厘米　口徑 10.2 厘米

Eastern Jin　Tripod candlestick in brown　H.16.9cm D.10.2cm

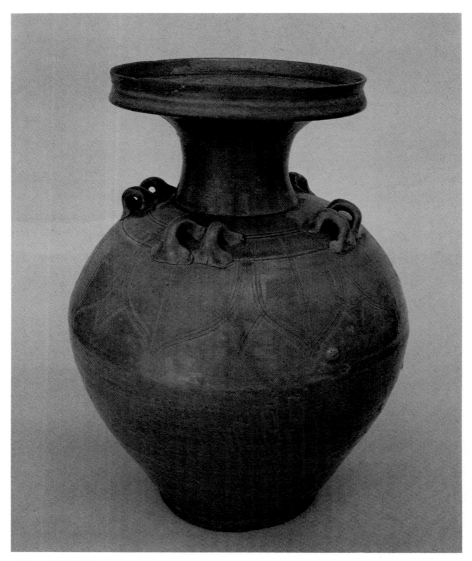

東晉　劃花覆蓮盤口壺　高 30.0 厘　口徑 15.0 厘米

Eastern Jin　Dish-mouthed ewer incised lotus flower design

東晉　褐色著彩盤口壺　高 19.3 厘米　口徑 11.4 厘米

Eastern Jin　Dish-mouthed ewer in brown　H.19.3 D.11.4cm

東晉　青釉加彩刻花蓮瓣八系壺　高 22.2 厘米　腹徑 18 厘米　口徑 12.4 厘米
底徑 10.4 厘米

Eastern Jin　Eight-eared ewer with carved design,green glaze　H.22.4cm D.(abdomen)12.4cm

D.(mouth)12.4cm D.(base)10.4cm

東晉　德清窯黑釉四系壺　高 24.9 厘米　口徑 11.4 厘米　腹徑 18.8 厘米
底徑 11.4 厘米

Eastern Jin　Black glazed ewer with four-handled,der-ching ware　H.24.9 cm D.(mouth)11.4cm

D.(abdomen)18.8cm D.(base)11.4cm

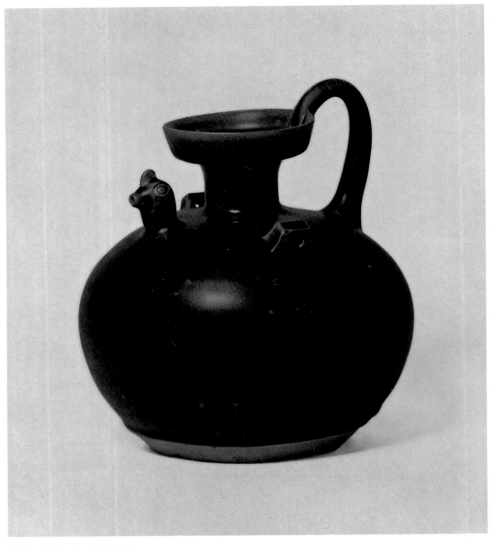

東晉　德清窯黑釉鵝頭壺

Eastern Jin　Black glazed ewer with goose head, der-ching ware

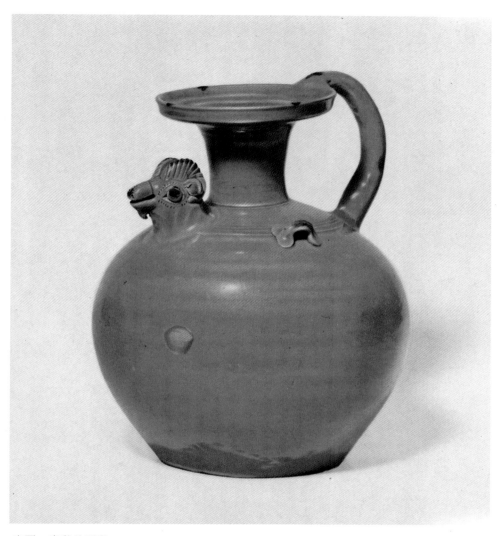

東晉　青釉羊頭壺

Eastern Jin　Sheep-headed ewer, green glaze

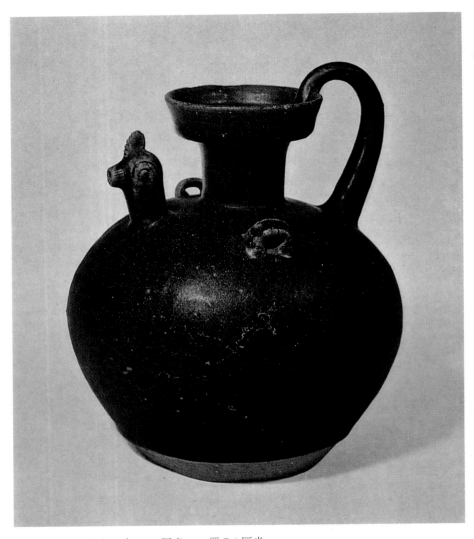

東晉　黑釉天雞壺　高 18.6 厘米　口徑 7.4 厘米

Eastern Jin　Black glazed ewer with chicken head　H.18.6cm D.7.4cm

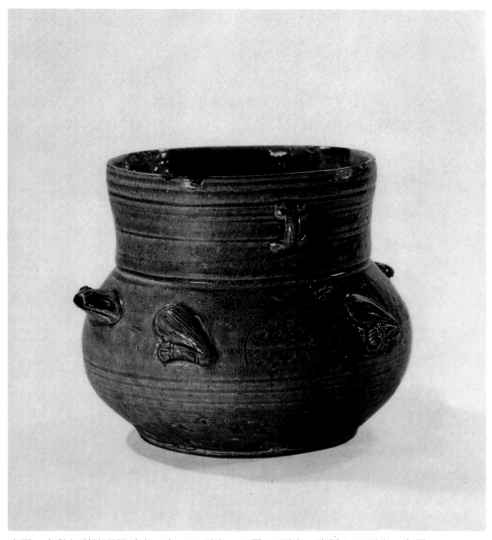

東晉　青釉加彩蛙形雙系壺　高 12.8 厘米　口徑 12 厘米　腹徑 14.7 厘米　底徑
10 厘米

Eastern Jin　Green glazed ewer with flog pattern　H.12.8cm D.12cm D.(abdomen)14.7cm D.(base)10cm

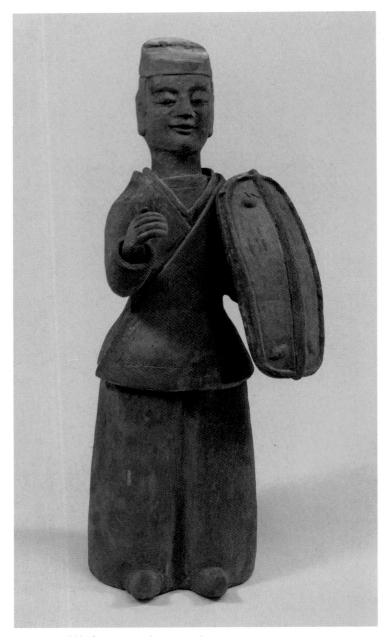

東晉　加彩持盾武士俑　高 52.8 厘米

Eastern Jin　Painted pottery figurine of a warrior　H.52.8cm

晋　青磁硯

Jin dynasty　Celadon ink-slab

南朝　劃花蓮華文托盤

Southern dynasties　Tray with incised lotus flower design

南朝　青磁蓮花燭台　高17厘米

Southern dynasties　Celadon Candle stick in shape of lotus flower　H.17cm

南朝　青釉刻花壺

Southern dynasties　Green glazed hue (ewer) with applied design

南朝〜唐時代　褐釉四耳壺　高 42.2 厘米

Southern dynasties〜Tang dynasty　Stoneware jar with yellowish-brown glaze　H.42.4cm

南朝　鞍馬畫像塼　高 19 厘米　長 38 厘米

Southern dynasties　Brick with horse and people design　H.19cm L.38cm

南朝　牛車畫像塼　高 19 厘米　長 38 厘米

Southern dynasties　Brick with oxcart pattern　H.19cm L.38cm

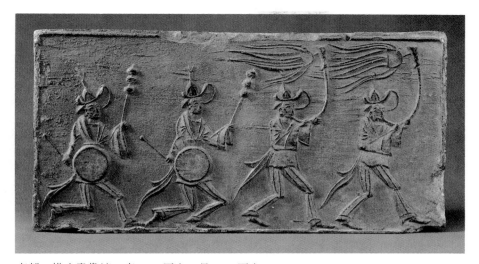

南朝　橫吹畫像塼　高 18.3 厘米　長 38.0 厘米

Southern dynasties　Brick with musicians pattern　H.18.3cm L.138.0cm

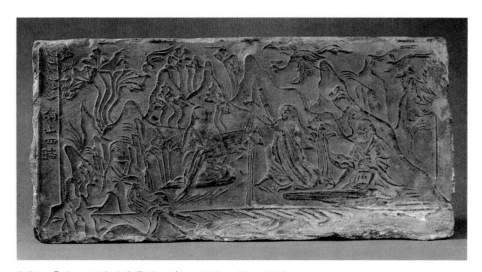

南朝　「南山四皓」畫像塼　高 19 厘米　長 38 厘米

Southern dynasties　Brick with four persons pattern　H.19cm L.38cm

南朝　雙復耳盤口壺　高 39.5 厘米　口徑 16.4 厘米
Southern dynasties　Plate-mouthed ewer with two handle　H.39.5cm D.16.4cm

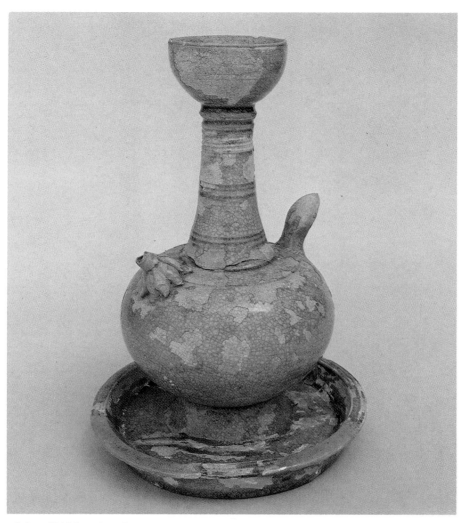

南朝　帶托雞頭壺　高 25.5 厘米　口徑 6.5 厘米

Southern dynasties　Ewer　H.25.5cm D.6.5cm

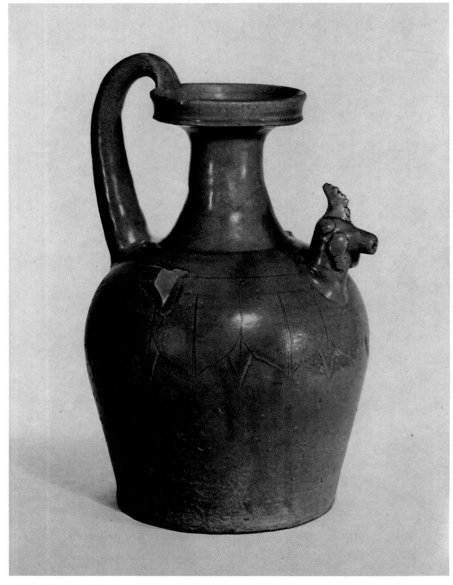

南朝　青釉刻花蓮瓣雞壺　高 32.6 厘米　口徑 10.6 厘米　腹徑 20 厘米
底徑 15.9 厘米

Southern dynasties Chicken spout celadon with incise lotus flower design H.32.6cm D.(mouth)10.6cm

D.(abdomen)20cm D.(base)15.9cm

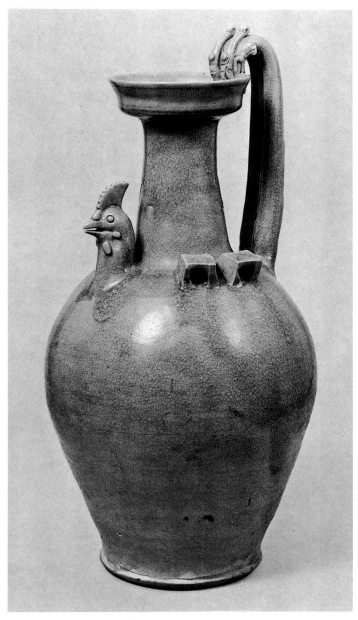

南朝　靑磁天雞壺　高 47.4 厘米　口徑 11.9 厘米　底徑 13.5 厘米
Southern dynasties　Celadon ewer a bird's head shout　H.47.4cm D.(mouth)11.9cm D.(base)13.5cm

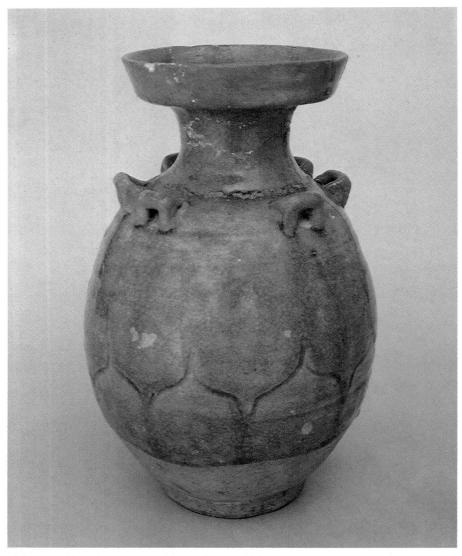

南朝　六耳盤口壺　高 23.9 厘米　口徑 10.7 厘米

Southern dynasties　Dish shout ewer with six handles　H.23.9cm D.(mouth)10.7cm

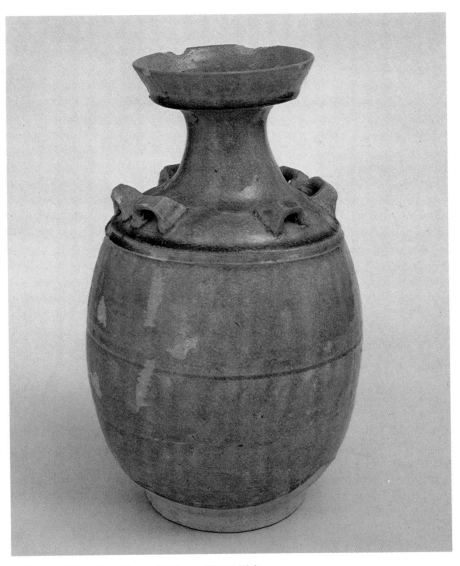

南朝　六耳盤口壺　高 28.1 厘米　口徑 9.8 厘米

Southern dynasties　Dish shout ewer with six handles　H.28.1cm D.9.8cm

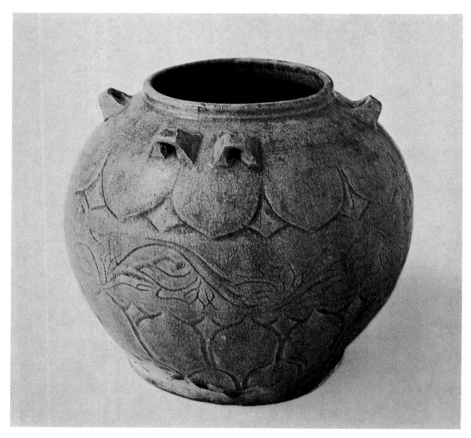

南朝　青釉刻花蓮瓣六系罐　高 20.8 厘米　口徑 12.4 厘米　腹徑 23.6 厘米
底徑 15.6 厘米

Southern dynasties　Celadon jar with six handles, decorated with curred lotus patals and scroll design

H.20.8cm D.(mouth)12.4cm D.(abdomen)23.6cm D.(base)15.6cm

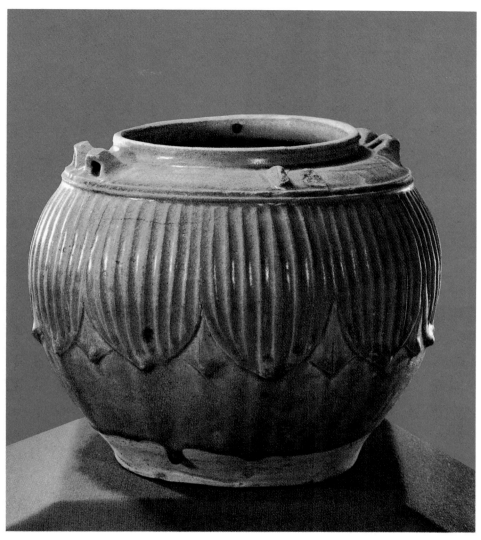

南朝　青磁蓮花罐

Southern dynasties　Celadon jar with lotus flower pattern

南朝　盞　高 5.2 厘米　口徑 9.3 厘米

Southern dynasties　Shallow container　H.5.2cm D.9.3 cm

北朝　網紋玻璃杯　高 6.7 厘米　口徑 10.3 厘米

Northern dynasties　A glass with network pattern　H.6.7cm D.10.3cm

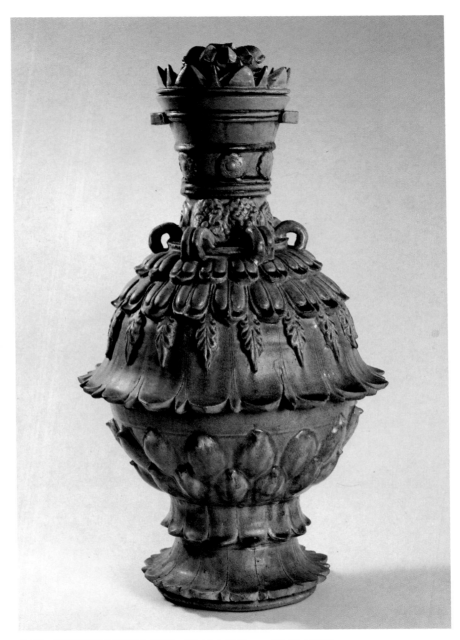

北朝　青磁蓮花文雙耳六系壺　高 63.6 厘米　口徑 19.4 厘米
Northern dynasties　Celadon with six handles, decorated with lotus flower　H.63.6cm D.19.4cm

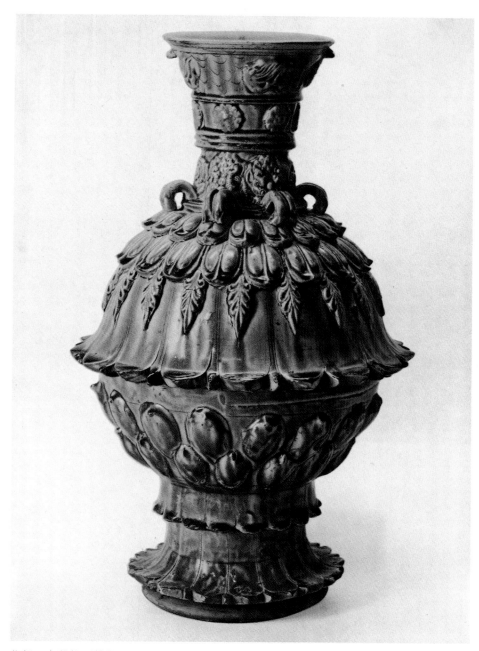

北朝 青釉仰覆蓮花尊

Northern dynasties Green glazed up and down lotus-flower jar

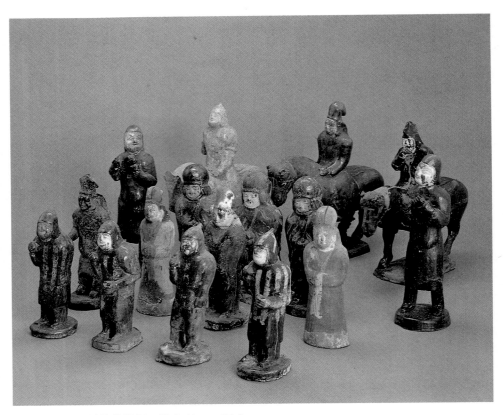

北魏　彩釉加彩儀仗隊俑　最大高 31.0 厘米

Northern wei　Painted glazed honor guard figurines　H.(max)31.0cm

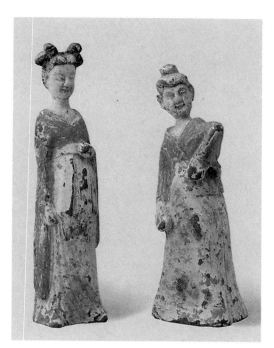

東魏　灰陶加彩樂人　高 16.2 厘米

Eastern wei　Gray pottery figurine of a musician　H.16.2cm

北魏　綠釉牛　高 20.3 厘米
Northern wei　Green glazed figurine of an ox

北魏　綠釉載物馬　高 18.5 厘米

Northern wei　Green glazed horse　H.18.5cm

北魏　綠釉駱駝　高 32.5 厘米

Northern wei　Green glazed figurine of a camel　H.32.5cm

北魏　綠釉犬　高 16.6 厘米
Northern wei　Green glazed dog　H.16.6cm

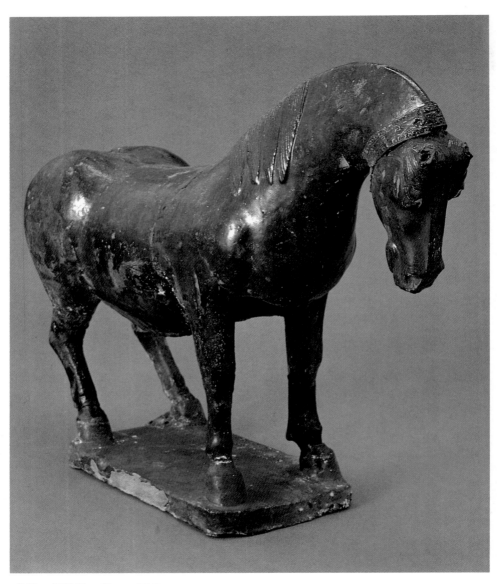

北魏　緑釉馬　高 31.5 厘米

Northern wei　Green glazed horse　H.31.5cm

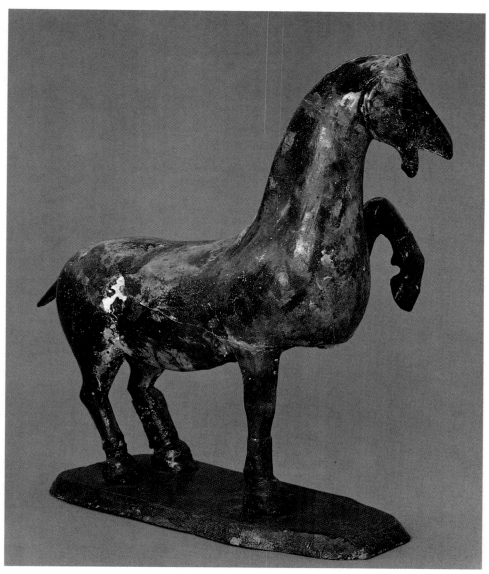

北魏　綠褐釉馬　高 38.3 厘米

Northern wei　Green glazed figurine of a horse　H.38.3cm

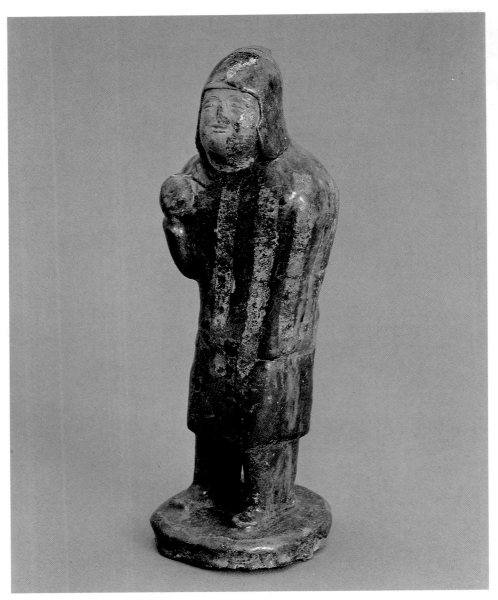

北魏　綠釉加彩儀仗俑　高 23.0 厘米

Northern wei　Green glazed figurine of honor guard　H.23.0cm

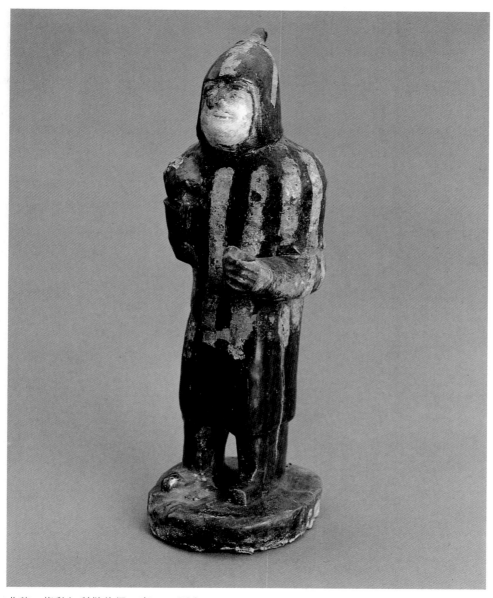

北魏　綠釉加彩儀仗俑　高 23.0 厘米

Northern wei　Green glazed figurine of a honor guard　H.23.0cm

北魏　綠釉加彩胡人俑　高 28.6 厘米
Northern wei　Green glazed figurine of a foreigner　H.28.6cm

北魏　綠釉加彩胡人俑　高 28.6 厘米
Northern wei　Green glazed figurine of a foreigner　H.28.6cm

北魏　綠釉加彩武士俑　高 20.5 厘米

Northern wei　Green glazed figurine of a warrior　H.20.5cm

北魏　綠釉加彩武士俑　高 20.5 厘米

Northern wei　Green glazed figurine of a warrior

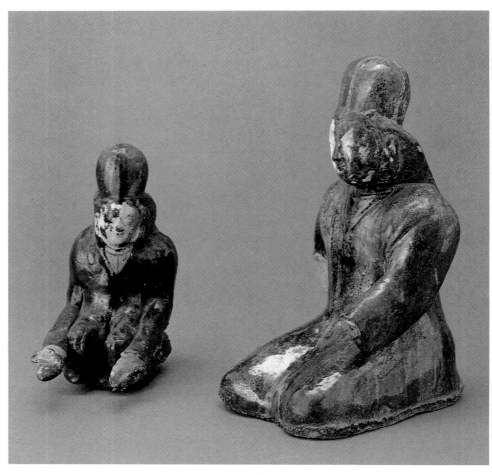

北魏　綠釉樂女俑二種　高（左）15.5厘米（右）21.0厘米

Northern wei　Green glazed figurines of two musicians　（left）15.5cm H.（right）21.0cm

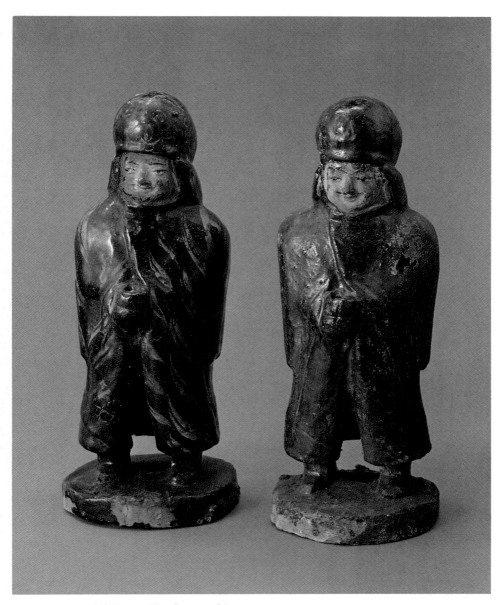

北魏　綠釉加彩儀仗俑一對　高 23.0 厘米

Northern wei　Green glazed figurines of honor guards　H.23.0cm

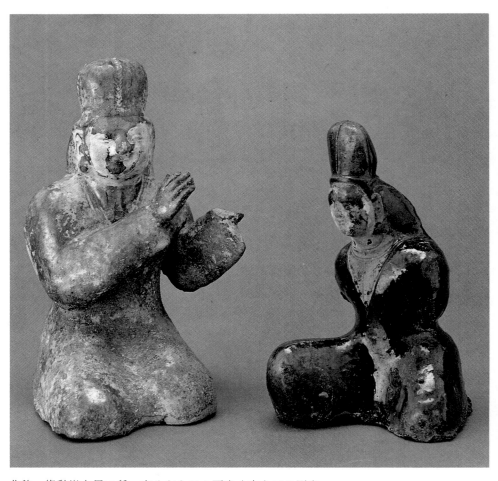

北魏　綠釉樂女俑二種　高（左）21.0厘米（右）17.8厘米

Northern wei　Green glazed figurines of female musicians　H.(left)21.0cm (right)17.8cm

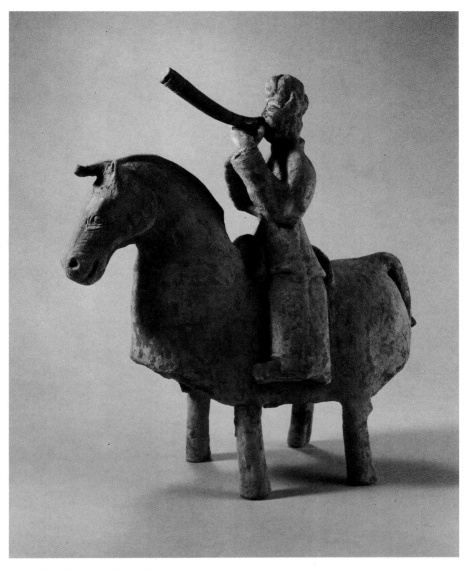

北魏　加彩騎馬吹角俑　高 39 厘米

Northern wei　A painted equestrian who blows the bugle　H.39cm

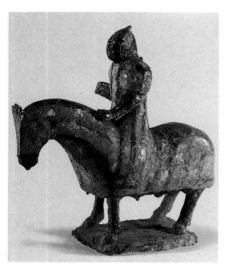

北魏　綠釉騎馬人物　高 30.5 厘米
Northern wei　Green glazed figurines of an equestrian
H.30.5cm

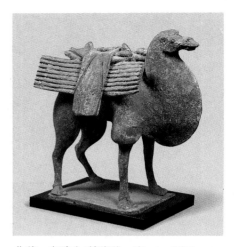

北魏　灰陶加彩駱駝　高 25.4 厘米
Northern wei　Gray pottery camel　H.25.4cm

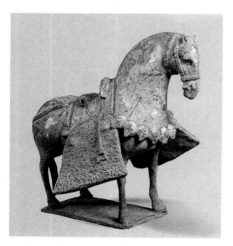

北魏　灰陶加彩馬　高 23.0 厘米
Northern wei　Gray pottery horse　H.23.0cm

北魏　灰陶加彩牛　高 15.1 厘米
Northern wei　Gray pottery sheep　H.15.1cm

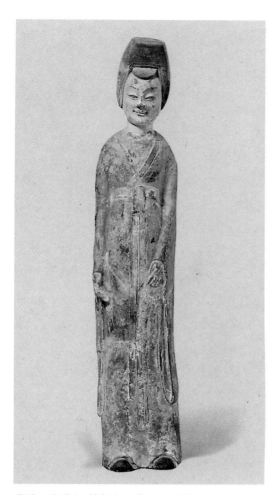

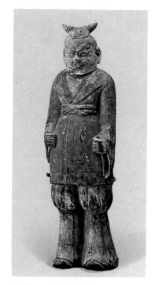

北魏　灰陶加彩武人
高 33.0 厘米
Northern wei　Gray pottery
figurine of a warrior　H.33.0cm

北魏　灰陶加彩官人　高 58.7 厘米
Northern wei　Gray pottery figurine of a government official　H.58.7cm

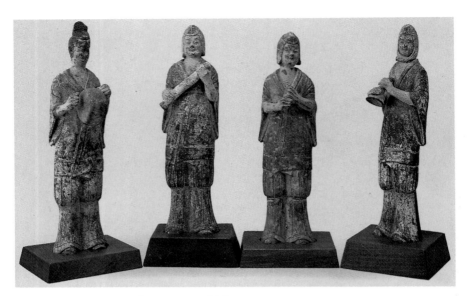

北魏　灰陶加彩樂人　高 27.3～29.0 厘米
Northern wei　Gray pottery figurines of musicians　H.27.3～29.0cm

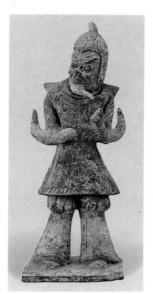

北魏　灰陶加彩武人
高 41.5 厘米

Northern wei　Gray pottery
figurine of a warrior　H.41.5cm

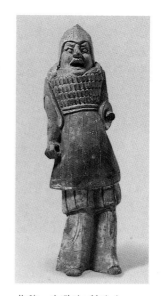

北魏　灰陶加彩武人
高 34.5 厘米

Northern wei　Gray pottery
figurine of a warrior　H.34.5cm

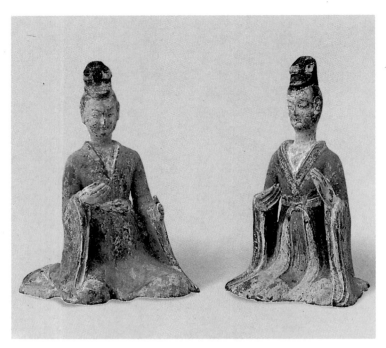

北魏　灰陶加彩樂人　高（右）19.0厘米

Northern wei　Gray pottery figurines of musicians　H.(right)19.0cm

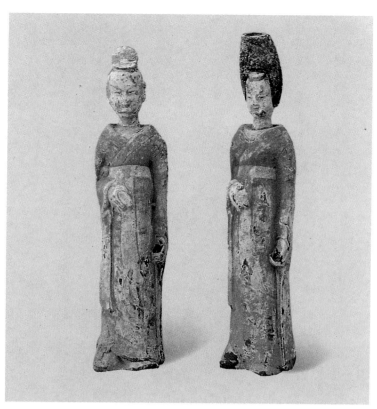

北魏　灰陶加彩官人　高（右）26.1厘米
Northern wei　Gray pottery figurine of a government official　H(right)26.1cm

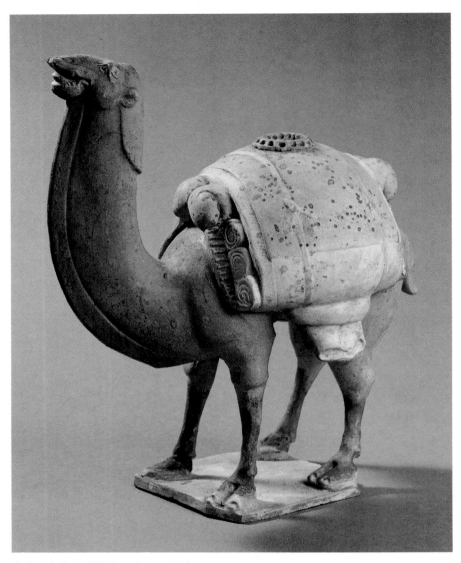

北齊　灰陶加彩駱駝　高 29.1 厘米

Northern Qi　Gray pottery painted camel　H.29.1cm

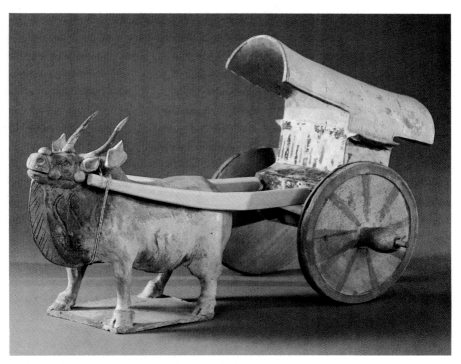

北齊　灰陶加彩牛車　牛高 22.6 厘米　車高 29.1 厘米

Northern Qi　Gray pottery oxcart　H.(Ox)22.6cm　H.(cart)29.1cm

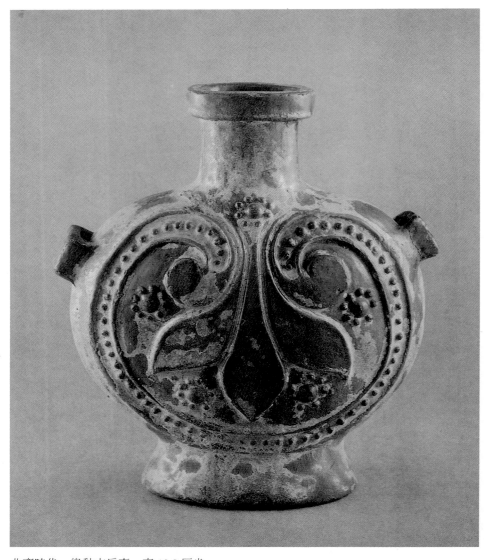

北齊時代　綠釉文扁壺　高 19.8 厘米

Northern Qi　Green glazed flask　H.19.8cm

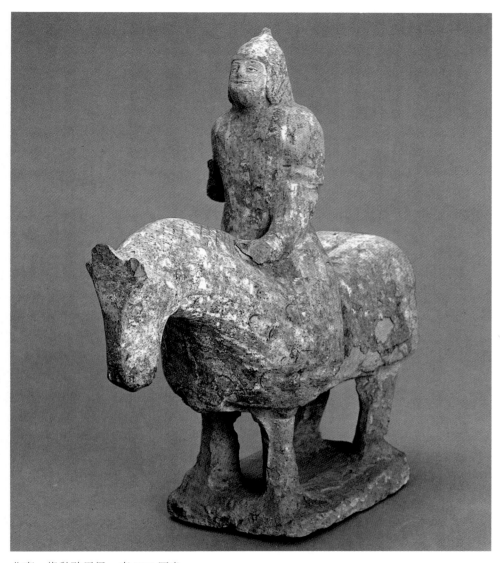

北齊　綠釉騎馬俑　高 30.5 厘米

Northern Qi　Green glazed figurine of an equestrian　H.30.5cm

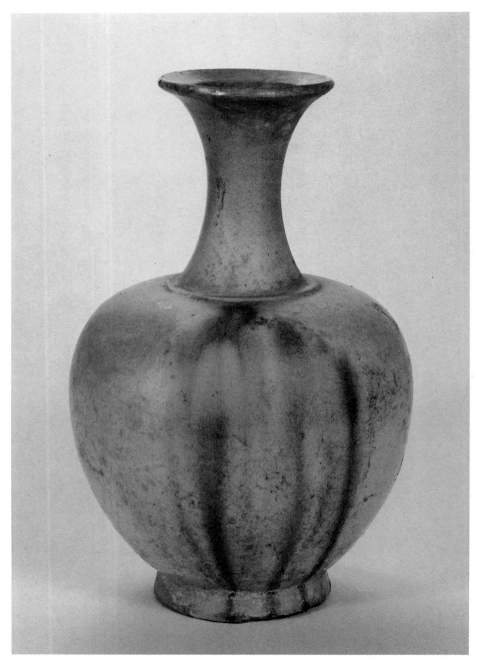

北齊　淡黃釉綠彩瓶　高 22.0 厘米　口徑 6.8 厘米

Northern Qi　Yellow glazed vase with green color　H.22.0cm D.6.8cm

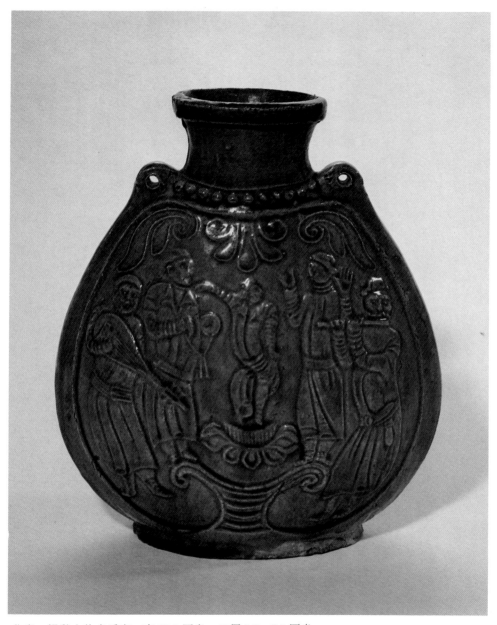

北齊　褐釉人物文扁壺　高 20.3 厘米　口徑 5.2～6.3 厘米

Northern Qi　Brown glazed flask,decorated with moulded figurines　H.20.3cm D.:5.2～6.3cm

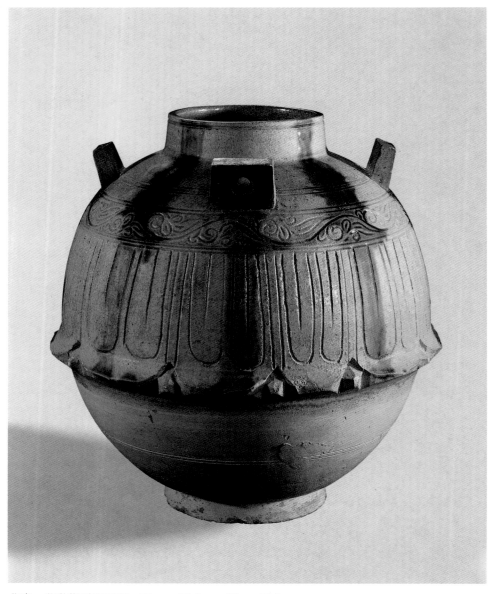

北齊　黃釉綠彩四耳壺　高 24.0 厘米　口徑 8.7 厘米

Northern Qi　Four-handled yellow glazed ewer with green color　H.24.0cm D.8.7cm

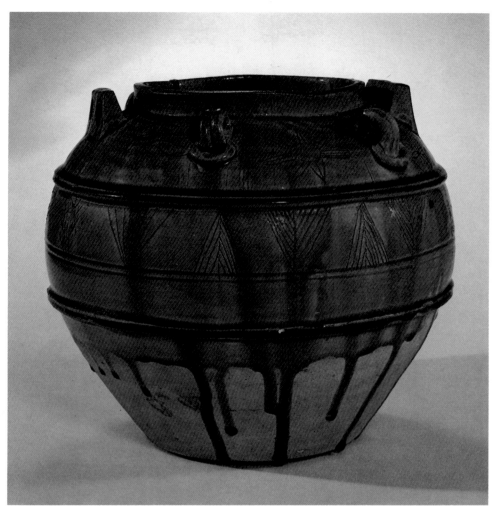

北齊　青釉雙耳四系壺　高 28 厘米　口徑 18 厘米

Northern Qi　Four-eared celadon with two handles　H.28cm D.18cm

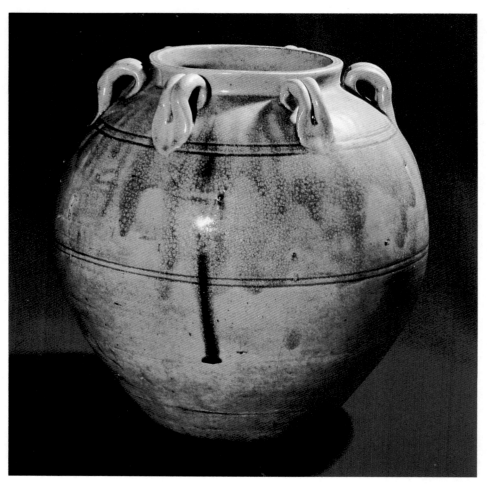

北齊　青釉六系罐

Northern Qi　Green glazed jar with six handles

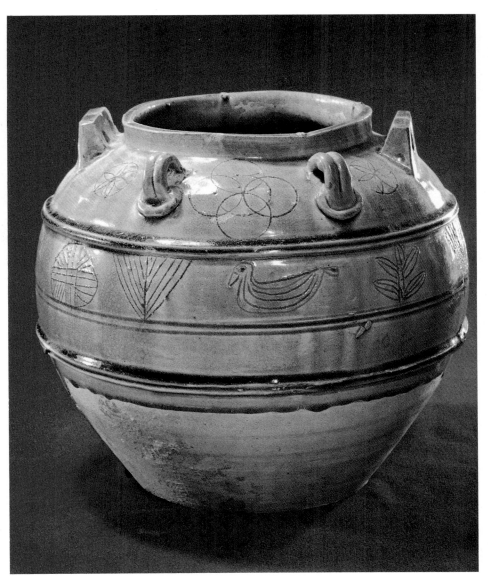

北齊　青瓷罐

Northern Qi　Celadon jar

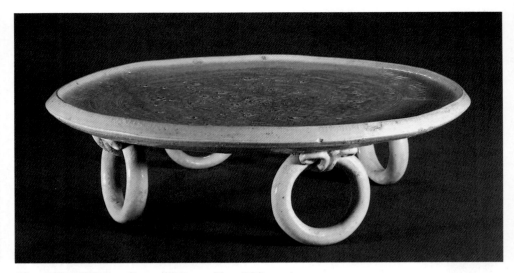

隋　白磁四環足盤　高 11.0 厘米　口徑 36 厘米

Sui dynasty　White procelain tray with four-ring feet　H.11.0cm D.36cm

隋　白磁圍碁盤　高 4 厘米　邊長 10 厘米
Sui dynasty　White porcelain cup holder　H.4cm　edge length10cm

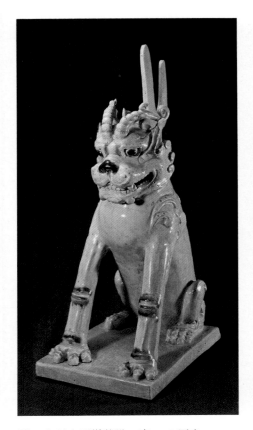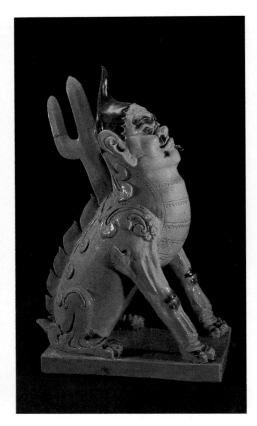

隋　白磁人面鎮墓獸　高 48.5 厘米

Sui dynasty　White porcelain figurine of an earth spirit　H.48.5cm

426

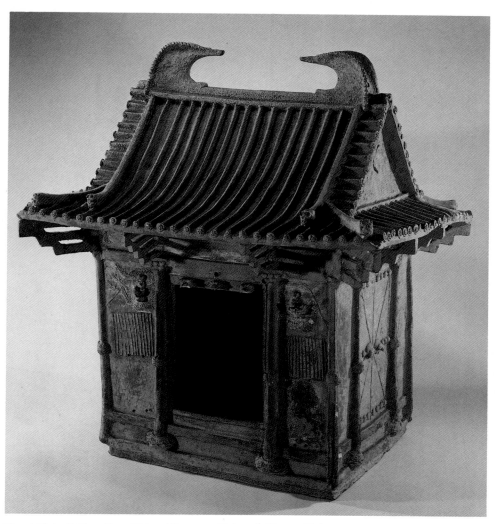

隋　灰陶加彩房　高 74 厘米　間口 53.3 厘米　奥行 65.3 厘米
Sui dynasty　Gray pottery house　H.74cm

隋　白磁四耳壺　高 12.5 厘米

Sui dynasty　White porcelain ewer with four handles　H.12.5cm

隋　青磁鋸歯文蓋付壺　高 7.8 厘米　口徑 3.6 厘米

Sui dynasty　Celadon ewer decrated with cowheel cover　H.7.8cm D.3.6cm

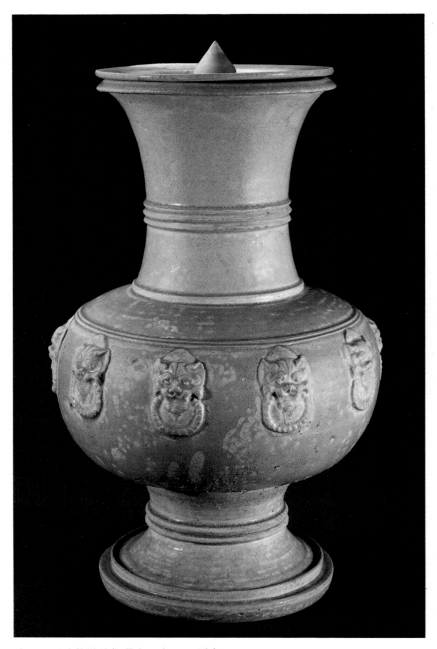

隋　白磁貼花獸首銜環壺　高 39.0 厘米

Sui dynasty　White porcelain ewer with apphed design　H.39.0cm

430

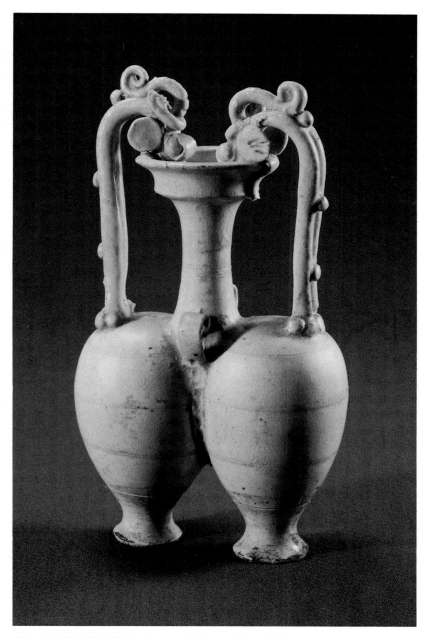

隋　白磁龍耳雙胴傳瓶　高 18.5 厘米　口徑 5.2 厘米
Sui dynasty　White porcelain ewer　H.18.5cm D.5.2cm

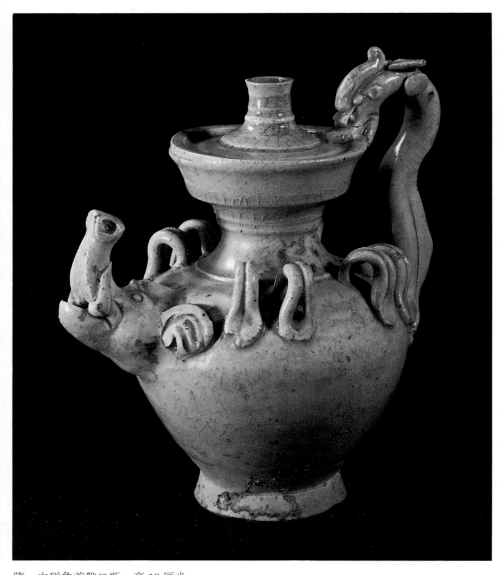

隋　白磁象首盤口瓶　高13厘米

Sui dynasty　White porcelain vase with elephant's head spout　H.13cm

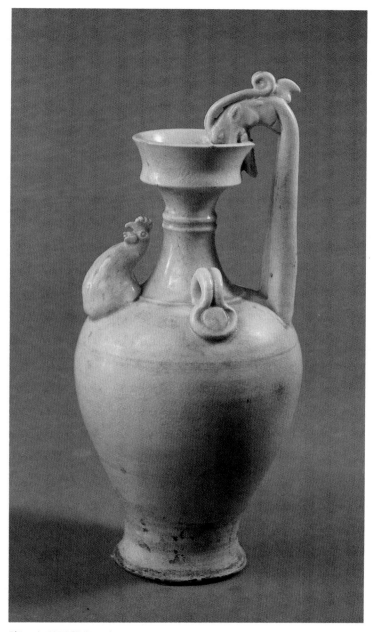

隋　白磁天雞壺　高 27.4 厘米　口徑 7.1 厘米

Sui dynasty　White porcelain ewer with chinken head spout and handle　H.27.4cm D.7.1cm

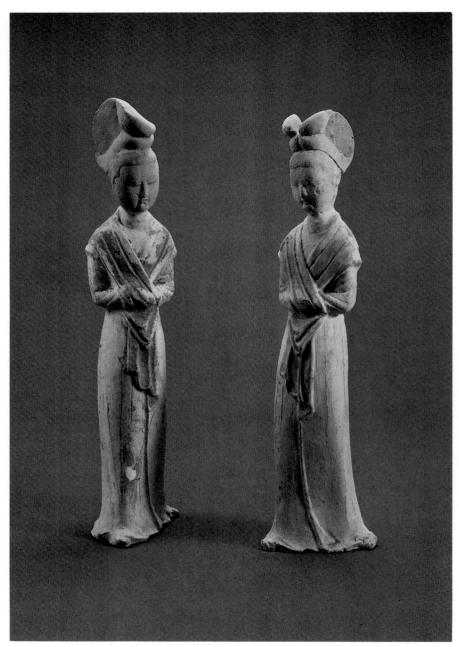

隋　加彩立女俑　高（左）34.5厘米（右）33厘米

Sui dynasty　Figurine of a standing woman　H.(left)34.5cm (right)33cm

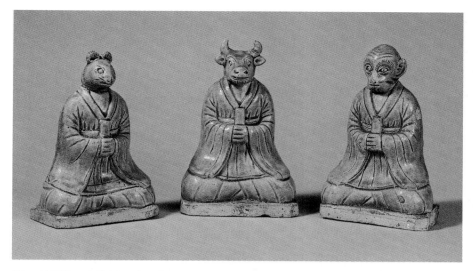

隋　青磁鼠、牛猴俑　高（鼠）15.3 厘米（牛猴）16.5 厘米

Sui dynasty　Celadon figurine of mouse, ox and monkey　H.(mouse)15.3cm（ox,monkey）16.5cm

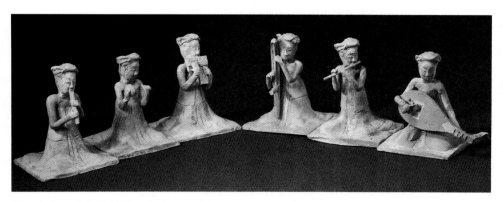

隋　灰陶加彩伎樂俑羣　高17－19 厘米

Sui dynasty　Gray pottery figurine of musicians　H.17－19cm

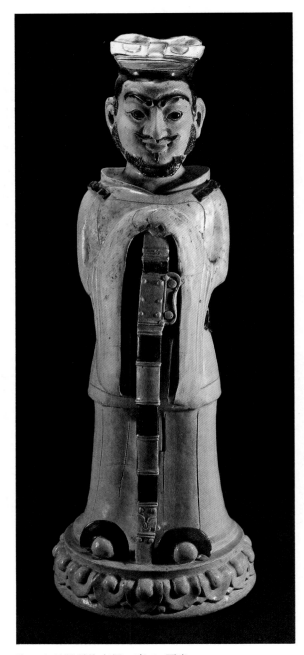

隋　白磁黑彩侍吏俑　高72厘米

Sui dynasty　White porcelain figurine of a court official,decoration in black　H.72.0cm

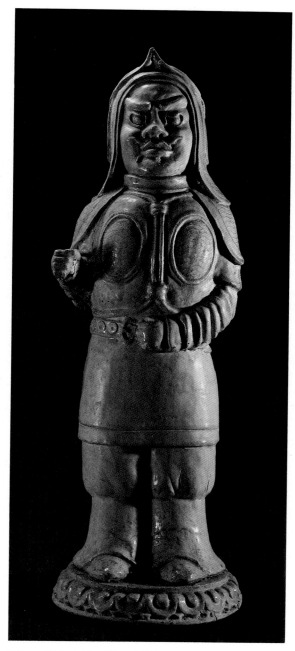

隋　白磁武士俑　高73厘米

Sui dynasty　White porcelain figurine of a warrior　H.73cm

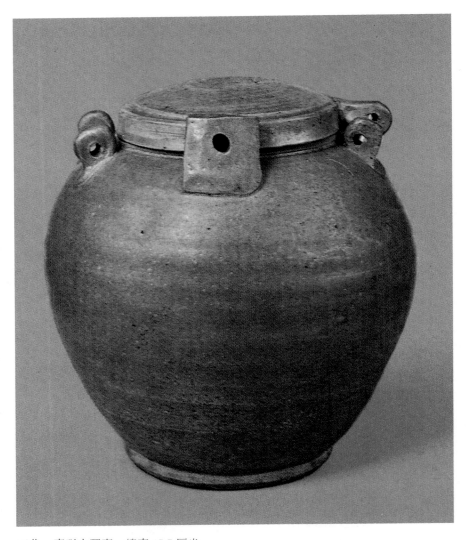

五代　青磁夾耳壺　總高 15.7 厘米

Five dynasties Porcelaneous stone ware jar and cover with olive celadon glaze　H.15.7cm

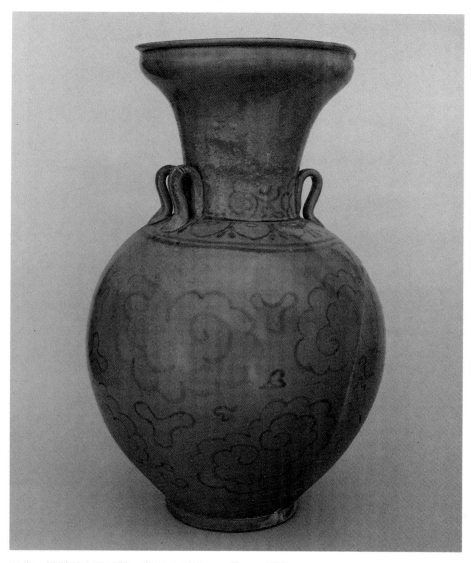

五代　褐彩雲文四耳罌　高 50.5 厘米　口徑 21.2 厘米

Five dynasties　Brown pottery ower with cloud pattern　H.50.5cm D.21.2cm

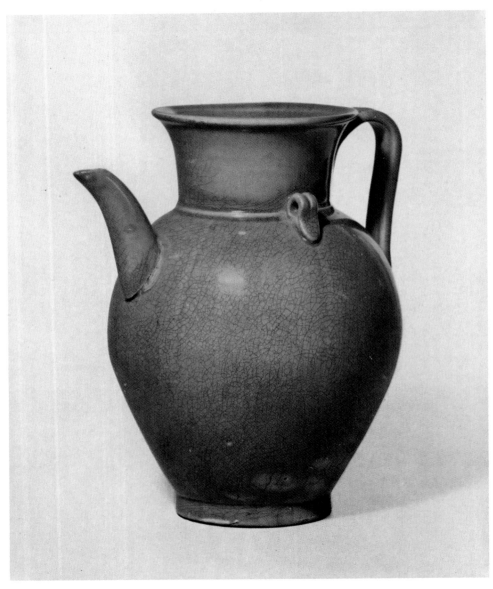

五代　越窯壺

Five dynasties　Ewer, yue ware

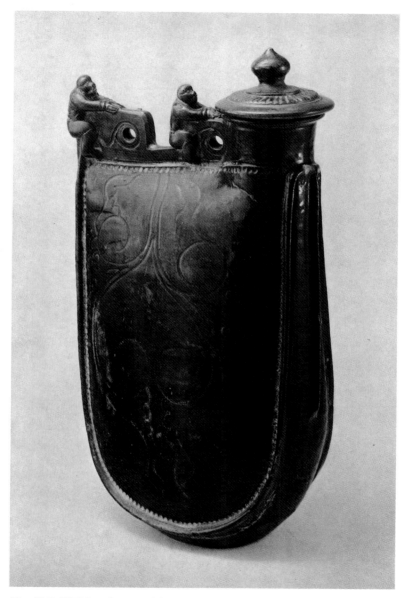

遼　綠釉雞冠壺　高 31.7 厘米

Liao dynasty　Flask decorated with two nomadic riders,green glazed earthen ware　H.31.7 cm

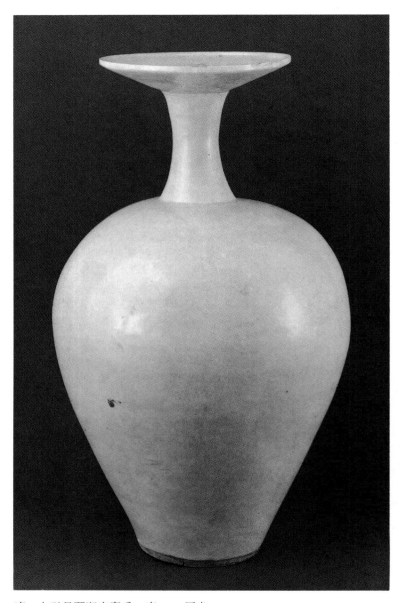

遼　白磁長頸瓶定窯系　高 40.5 厘米

Liao dynasty　White porcelain vase with long neck,ding ware　H.40.5cm

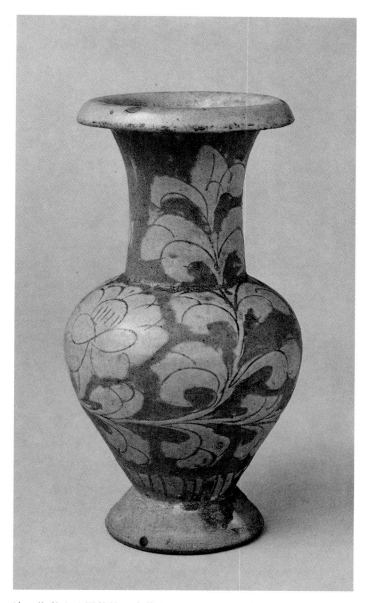

遼　緑釉白地搔落牡丹唐草文瓶磁州窯　高 21.5 厘米

Liao dynasty　Green glazed with applied flower design,Cizhou Yao　H.21.5cm

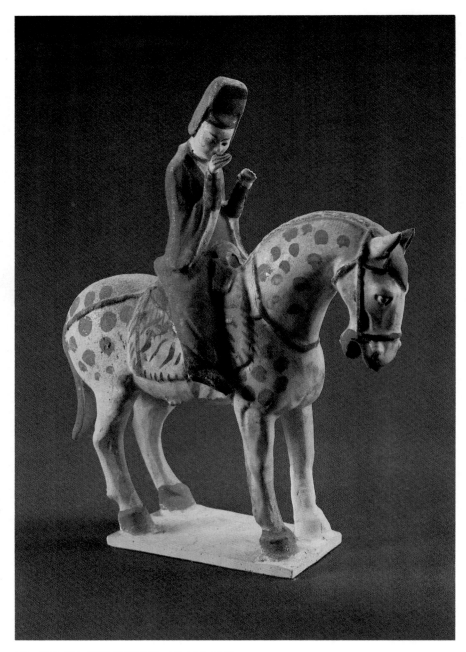

唐　黃白釉加彩騎馬奏樂俑　高 30.5 厘米
Tang dynasty　Yellow glazed figurine of an equestrian musician　H.30.5cm

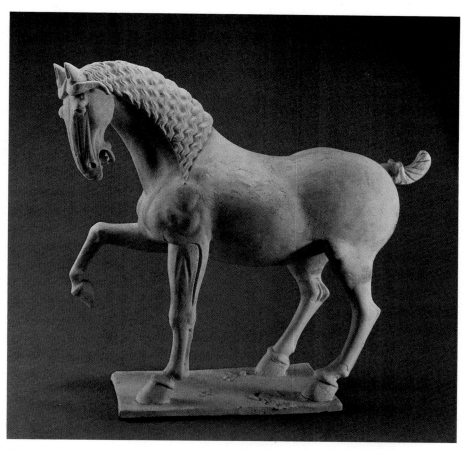

唐　陶馬　高 47.3 厘米
Tang dynasty　Pottery horse　H.47.3cm

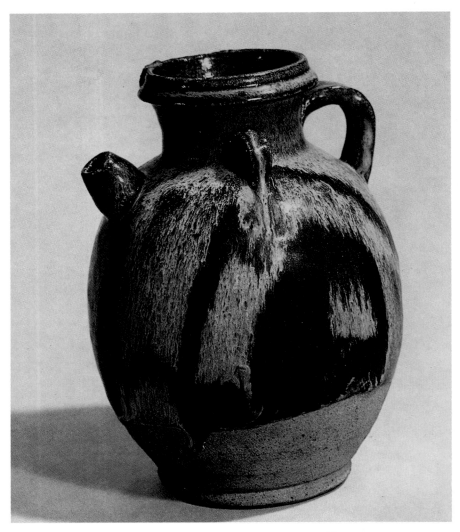

唐　黑地彩斑執壺　高 22.4 厘米　口徑 8 厘米　底徑 10.2 厘米

Tang dynasty　Ewer with one handle　H.22.4cm D.(mouth)8cm D.(base):10.2cm

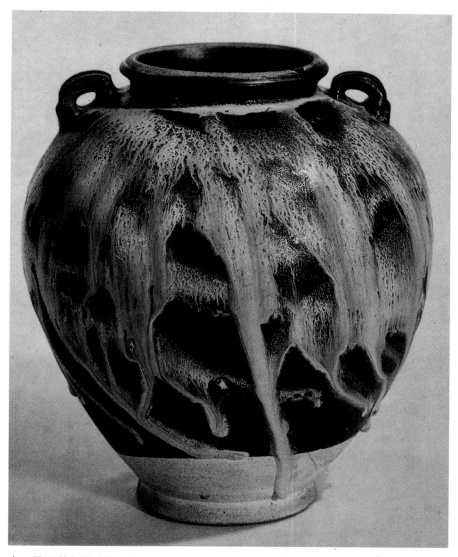

唐　黑地彩斑雙系罐　高25厘米　口徑10.7厘米　腹徑21.8厘米　底徑10厘米

Tang dynasty　Jar with two handles　H.25cm D.(mouth)10.7 D.(abdomen)21.8cm D.(base):10cm

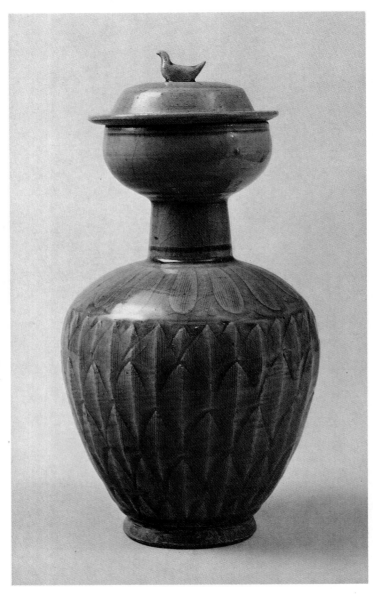

唐時代末期　青磁刻花花卉文瓶　高 26.5 厘米

Late Tang dynasty　Stoneware funerary vase and cover with a green glaze　H.26.5cm

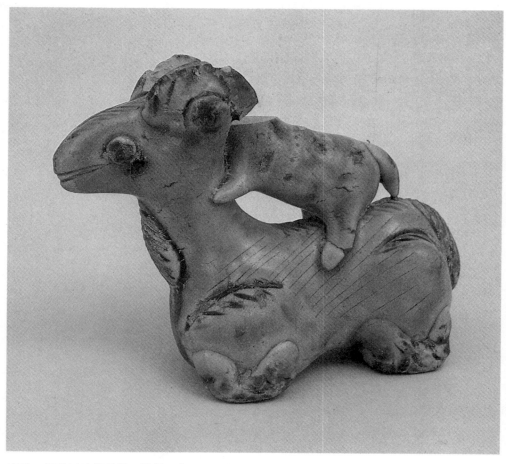

東晉　褐彩母子羊磁塑　越窯　高 7.0 公分　長徑 8.0 公分

Eastern Jin Dynasty Brown-glazed porcelain figure of a sheep and a lambYue Yao Height: 7.0cm Length: 8.0cm

古代陶瓷圖錄索引

454

458

D.(base)15.2cm

Han dynasty Farmyard,green glaze

東漢　灰陶加彩倉樓　高 70 厘米　間口 52 厘米　奧行 20 厘米 302
Eastern Han　Gray pottery tower　H.70cm L.52cm W.20 cm

西漢　彩繪陶亭　高 24.5 厘米　長 15.0 厘米　幅 14.5 厘米 303
Western Han　Painted pottery booth　H.24.5cm L.15.0cm W.14.5cm

東漢　綠釉水榭　高 64 厘米　水池徑 38 厘米 304
Eastern Han　Pottery water pavilion,green glaze　H.64cm D.38 cm

東漢　綠釉水榭　高 54 厘米　邊長 45 厘米 305
Eastern Han　Green glazed watertower　H.54cm L.45 cm

東漢　紅陶倉樓　高 144 厘米　間口 43 厘米　奧行 47 厘米 306
Eastern Han　Red pottery tower　H.144cm L.47cm W.43cm

東漢　綠釉望樓　高 130 厘米 307
Eastern Han　Pottery tower,green glaze　H.130cm

東漢　灰陶加彩倉樓　高 78.2 厘米　間口 72.0 厘米　奧行 25.5 厘米 308
Eastern Han　Gray pottery tower　H.78.2cm L.72.0cm W.25.5 cm

東漢　灰陶加彩倉樓　高 134.0 厘米　間口 52.5 厘米　奧行 22.0 厘米 309
Eastern Han　Gray pottery painted pavilion

三國吳　紅陶飛鳥人物飾罐　高 34.3 厘米　胴徑 23.8 厘米 310
Three Kingdoms　Wu　Red pottery jar decorated with birds and humans　H.34.3cm W.23.8cm

三國　青磁神亭壺　高 46.4 厘米　胴徑 29.1 厘米 311
Three Kingdoms　Celadon ewer　H.46.4 cm D.29.1cm

三國　吳　青磁飛鳥人物飾罐　高 44.0 厘米　胴徑 24.5 厘米 312
Three Kingdoms　Wu　Celadon jar　H.44.0 cm D.24.5cm

吳　穀倉　高 47.5 厘米　口徑 9.9 厘米 313
Wu　Barn　H.47.5cm D.9.9cm

吳　五連罐　高 42.0 厘米　口徑 8.5 厘米 314
Wu　Jar　H.42.0cm D.8.5 cm

吳　雙耳盤口壺　高 24.4 厘米　口徑 12.9　厘米 315

商　原始青瓷尊　高 11.5 厘米　口徑 18.3 厘米

中國陶瓷全集
CHINESE CERAMICS

漢唐陶瓷大全800元　　　清代陶瓷大全780元
明代陶瓷大全780元　　　宋元陶瓷大全800元

 藝術家　　台北市重慶南路一段147號6樓　電話：3719693
郵撥0104479-8號　藝術家雜誌社

《中國陶瓷大系》

古代陶瓷大全

CHINESE CERAMICS，ANCIENT STAGE

發行人　何政廣
英譯編輯　林素琴　陳玉珍
出版者　藝術家出版社
　　　　台北市重慶南路一段 147 號 6 樓
　　　　TEL：（02）3719692~3
　　　　FAX：（02）3317096

總　經　銷　時報文化出版企業股份有限公司
　　　　　　桃園縣龜山鄉萬壽路二段351號
　　　　　　TEL:（02）2306-6842
南部區域代理　吳忠南
　　　　　　台南市西門路一段223巷10弄26號
　　　　　　TEL:（06）2617268
　　　　　　FAX:（06）2637698

印　刷　科樂彩色製版印刷有限公司
初　版　中華民國 78 年（1989）8 月
三　版　中華民國 85 年（1996）5 月
定　價　台幣 800 元

ISBN　　957-9530-27-0
法律顧問　蕭雄淋